公園遊戲力

22個精彩案例 ╳ 一群幕後推手

與孩子一起翻轉全台兒童遊戲場

王佳琪、李玉華、還我特色公園行動聯盟 著

會玩的孩子，

POWER of PLAY

Parks & Playgrounds for Children by Children

感謝所有的孩子，

有你們，才有這一本書。

才能好好長大

目　次

註：本書好玩指數，指標屬性及建議年齡，是以特公盟倡議的兒童主體和挑戰程度來呈現。

臺灣還我特色公園行動聯盟

Taiwan Parks & Playgrounds for Children by Children

臺灣還我特色公園行動聯盟（特公盟），原本只是一個全職媽媽憤而開設的臉書社團，因為她發現幾個常去的公園遊戲設施被拆，甚至住家附近青年公園裡 3 歲孩子最愛的大溜滑梯都不見了，打了 1999 專線，卻得到政府回應「依法行事，為了兒童安全，不符合國家標準 CNS[1]，就要移除」這種官僚話術，她開始在網路上找尋有同樣困惑的媽媽爸爸來討論該怎麼辦。

越來越多關心這個議題的家長加入這個社團後，開始網路串聯，短短幾天內就得到 3,000 多個連署，於是大家開始寫新聞稿、印製國外遊戲場美照當作抗議海報，帶孩子畫「拒絕罐頭遊具[2]」舉牌，選在 2015 年 11 月 27 日這一天，站在台北市政府的大門前，開啟了許多人生命中的第一場自己和孩子作主角的陳情記者會。

沒想到一個臉書社團，卻把「希望政府聆聽真正使用者的聲音」的一位又一位來自全台各地、各行各業的成員，尤其是幾位媽媽，推上了最前端的火線，主動和政府爭取親子的空間權益，而不是被動地接受政府的託辭和處置；大家不願回頭跟孩子兩手一攤，叫孩子也摸摸鼻子，接受兒童權益再次被大人不當一回事。

特公盟，從開設臉書社團，想出聯盟名稱，成立串聯眾人之力的粉絲專頁，長出一個又一個地方性或功能性的臉書工作社團、Line 群組甚至在 Google 或 Slack 上做討論或決議，一直是一支結構鬆散但行事機動的「雜牌軍」，但只要是任何公園遊戲空間改造相關項目，任何該做的事，就會有自發且自學的成員，主動跳坑和補位完成。

1. CNS (Chinese National Standards) 是中華民國國家標準，經濟部標準檢驗局主管辦理，「公共兒童遊戲場設備」和「遊戲場鋪面材料衝擊吸收性能試驗法」分別是 CNS 12642 及 CNS 12643，「遊戲場用攀爬網及安全網／格網之設計、製造、安裝及測試」和「軟質封閉式遊戲設備」分別是 CNS 15912 和 CNS15913。

2 罐頭遊具，泛指 2015 年前看似大量複製貼上，低挑戰性、低遊戲功能、低品質以及低矮低齡的遊具設施。

就這樣,從 2015 年的台北市開始,到 2017 年的新北市,集結地方親子向當時的新北市長陳情,讓市長當場承諾投入改造新北市的公園遊戲場,這場革命衝上新的高潮。現在,全台灣因為特公盟的關係組成的地方性群組或組織,已經從雙北二市往外遍及基隆、新竹、台中、彰化、台南、高雄、花蓮和宜蘭各地。

特公盟在 2018 年底成立社團法人(社團法人臺灣還我特色公園行動聯盟)之前,已經參與過小小大大各個層級的會議。在初期的幾次會議當中,也曾被當作只是幾個「時間到了,就該把小孩帶回家煮晚餐的愛生氣地方媽媽」,而人微言輕。

然而,為了不再被法令或施工工法等高門檻藉口搪塞,幼教和職能訓練背景的成員,開始負責所有成員的專業培訓,請幼教學者教兒童發展、請景觀建築教授談設計原理、請特殊教育老師分析所有身心能力兒童需求、向公部門承辦和遊具廠商請教施工流程,甚至向安全檢驗專家請益艱深的遊戲場法規。

同時,志同道合的這群媽媽開始分頭收集世界各國的資料,哄孩子晚上睡著後爬起來連線開會,夜裡翻譯世界各地的相關案例、文章和研究,每個人都把「當媽媽前走跳江湖的十八般武藝」都用上,累積一次又一次開會能量,終於在第

一線和公部門承辦、設計師、設備廠商及在地民眾一同開各種說明會、討論、工作坊和專業審查時，不再只是一般素人使用者，而是具有足夠的專業知能和可行方案去橋接所有人的專業團體，有人願意聆聽就溝通、溝通無效就收集更多需求爭取，終於獲得了公民參與設計流程的機會。

於是，從 2016 年開始，一個個公園遊戲場開始有了新面貌，各種新造型磨石子滑梯出現了，鞦韆不再一萬人盪一座、沙坑中不再小孩比沙多，木製遊具回來了，木屑和樹皮等自然鋪面開始嘗試了，台灣的親子才發現，原來遊戲場可以很好玩，原來公共戶外遊戲空間可以不一樣！台灣的孩子，也可以像其他國家的孩子一樣擁有優質的遊戲空間。從台北市開始起頭，擴展效應已經東起花蓮、南到屏東、西至澎湖金馬、北達基隆，都開始推動特色遊戲場和戶外活動空間（如兒童重返街道遊戲／遊戲街道）的創建。

特公盟會持續參與兒童青少遊戲空間的改造和新建，同時也希望「讓孩子自由遊戲（Let Children Free Play）」這一個理念能廣傳深化在我們的文化之中，盡力為孩子大聲發言和翻譯，希望兒少主體的遊戲權利被每一個人重視，直到他們能長出為自己提出意見的那一天，直到在地設計和自造的能量和品質傲視全球，直到政府產出最佳公民參與機制，直到台灣不再特別需要一個叫作特公盟的組織的那一天。

不只是公園

呂立

臺大兒童醫院兒童胸腔加護醫學科主任與兒童友善醫療專案計畫召集人

小時候我們都有去過公園玩，公園有溜滑梯、盪鞦韆，用金屬、磨石子等素材營造開心玩的空間，很樸質、圓滑、安全、穩固、簡單的設計，卻可以讓孩子們開心待上一整天。

15 年前我有機會去澳洲雪梨開會，那是時間長達一週的病人安全議題參訪與研討會。每天前往開會場地的路上，我都會經過一個非常有特色的公園，裡面各式各樣的創意遊戲與互動親子的活動，彩色繽紛，非常的精彩。這是我首次見到一個令人驚豔、創意精彩的特色公園樣貌。每天走路去開會的現場，都可以看到溫暖開心的互動相處，從各式各樣的孩子、父母家長到老人，全家都可以在裡面開心遊戲、休憩與享受陽光。這是每天來回開會場地最享受的精彩旅程，連我只是穿過公園的過路人，都可以覺得增加好多開心愉悅的正能量。

所以當我看到台灣有地方開始拆毀過去的公園，改設置號稱是安全經過檢驗、一模一樣制式的罐頭遊具時，感到不可思議。這種簡單草率應付的態度，令人擔憂。

其實，不只是公園。

我們台灣有國內施行法的聯合國兒童權利公約第 31 條提到：「締約國承認兒童享有休息及休閒之權利；有從事適合其年

齡之遊戲與娛樂活動之權利，以及自由參加文化生活與藝術活動之權利。」所以遊戲是兒童的基本人權之一。如何創造規劃給予兒童遊戲的公共場域，就是社會中很重要的事情。

這個兒童基本的遊戲人權，更讓我們要去思考，是不是所有的孩子都可以擁有這樣的基本權利？尤其身心障礙的孩子，常常在社會環境裡受到各種限制、挑戰與困難，遊戲更是不可以被忘記或忽視的權利。美國聯邦有身心障礙權益法案（Americans with Disabilities Act），規範中提到要制定公共設施的無障礙設備，都必須提供給障礙孩子與其他非障礙孩子同等的使用機會。這樣的精神正是我們需要重視與思考的。

所以非常開心看到一群好用心的家長們，甚至還有辛苦照顧重症兒童的家長，很多人站出來與走出來倡議與呼籲，形成一股重要的力量去關心與改變我們台灣生活周遭的公園，推動理念，帶入共融、無障礙、多元與創意，真是令人雀躍欣喜，大力鼓掌支持。這本書裡展現出許多非常精彩的公園案例，從倡議、積極參與，到一起互動跟協力創作與發揮創意，讓台灣地景有更多精彩開心的足跡。

這樣的公園改造計畫，不只是公共空間的改造，更是大家願意一起來參與，推動理念與形成共識，促成新的文化與觀點

的融合與塑造，影響非常深遠。公園不再只是公園，更是每個人可以參與互動與享受的公共空間。靠著這些用心與有理念的家長與公民，塑造新文化，凝聚力量，並帶著我們一起來見證與推動一個社會良善的改變，展現一個全新的社會關心與參與模式，更朝向台灣美麗的理想未來更往前邁一大步。

這樣的台灣新文化形成，給予舞台讓台灣社會裡的聲音與想望，有機會被看見與聽見，甚至可以逐步匯集成這樣的正向力量，創造一個全新的內容，留給台灣的未來兼容並蓄的多元環境發展，讓大家都可以進來玩的公園，證明願意關心參與我們的環境塑造，就可以創造台灣美麗地景，獻給我們台灣的未來。

從「玩」出發

蘇巧慧
立法委員

玩，重要得超乎我們想像。許多令人動容的事物可以說都是「玩出來的」，各種競賽，各類設計，文學、繪畫、舞蹈、音樂等藝術，甚至先進科技裝備，不都是如此？

對孩童來說，「玩」更幾乎是一切，孩童的生活是玩的生活，孩童的世界是遊戲的世界，藉著遊戲，他們連結想像的時空與現實的世界，穿梭其中，嬉鬧哭笑。在遊戲中孩子感受到愉悅，感受到挑戰，感受到刺激，感受到競爭與合作……感受所有玩樂內外觸及到的心靈效果，在遊戲中孩子們也建立與自己、他人、環境的精神意義。玩沒有目的，卻又完成了本身的目的。

那麼孩童要在哪裡玩？玩些什麼？那些在巷口公園、幼兒園裡常見所謂的「罐頭遊具」，塑膠材質、紅黃藍配色、高度不及兩米的溜滑梯、盪鞦韆組合，種種在保護孩童、符合法規安全邏輯下的遊樂設施，使我們不禁要問，會不會侷限了孩子們玩的滿足感？滿足或撫平的只是「孩子有個遊戲場就好」的焦慮？我們的孩子是不是連遊戲都僵化了？

讓我感動的是，不甘於此的媽媽們看到、思索也努力解決問題，集結為特公盟（還我特色公園行動聯盟）的公民行動，終於一座座特色公園在五年間被催生出來，木頭、繩索、磨石子等自然材質，創意設計的空間造型，重視兒童身心發展

與地方主題的遊戲場紛紛起而飛舞。身為兩個孩子母親的我，進入立法院擔任公職後，也有幸以質詢、政策討論、公聽會等各種形式參與。從罐頭到特色，書上看起來彷彿只是從昨天到今天，實際上這一場「遊戲力革命」，卻是翻山越嶺、碰撞激盪出來的一道精彩，本書作者玉華、佳琪為這道精彩做下了完美詮釋。

回想童年時，什麼都可以拿來當玩具，一片樹葉，一顆小石子，一隻甲蟲；到處可以是遊戲場，一棵老樹，一灘水窪，一幢粉筆畫的房子，偶爾也受點傷流點血，然後，我們嚐到了一次又一次「不帶目的卻又完成目的」的玩耍。這種孩子探索與挑戰的權力守護，正是這場「遊戲力革命」要表達的重心之一，我們不必急著去保護孩子不跌倒，而是應該維護他們有新鮮嘗試的機會。

特色公園是一場成功的公民行動，我認為最成功之處在於我們社會被強迫反省，保護主義「我是為你著想」的指導心態、商業化的妥協，以及父母與學校傳統教育文化，受到一次嚴厲的挑戰，而這樣的反省不僅有必要，這樣的挑戰，我們當然還要不斷不斷延續下去。

公共議題思維邏輯的轉進，顯示公民意識演化得越來越快，我覺得這很值得肯定。更長遠來看，近來政府「向山致敬」、「向海致敬」開放政策，毫無疑問可視為「玩的本質」的重新內省，也放大遊戲與挑戰的定義，台灣的山海這麼近，人與自然沒有必要如此遙遠，自然是最好的遊戲場，是最好的朋友，也是最好的老師。

同時，人對自然的尊敬與愛護，我們也要重新教育與學習，當今這個時間點，我們看到變革向前推進，孩子們與大人的遊戲場重新校正、調色，另一次公民行動的平台會不會成形，會不會是另一本書的開端，我很期待。

自序

有點難定義《公園遊戲力》是什麼樣的書，旅遊書？教養書？
傳記書？科普書？公民素養書？其實，從特公盟投入翻轉遊
戲場革命以來，就是一直走著沒人定義過的路。畢竟，過去
幾十年的社會氛圍是「遊戲場就是要安全」，卻鮮少有人來
探討兒童遊戲的本質是什麼。因此，我們想藉這一本書，一
方面帶領媽媽爸爸實際走訪這些改造後的公園遊戲場，一方
面深入挖掘每個遊戲場背後翻轉的故事，並且探討過去少為
人知的遊戲理念與知識。

這本書從特公盟過去 5 年來曾參與改造的太多故事中精選了
22 個公園遊戲場，介紹每個遊戲場的特色和好玩之處，加上
當初出面爭取或參與設計過程的媽媽現身說法，且讓我們娓
娓道出汗和淚的經過。每 2-3 個遊戲場還帶出一個主題，像
是「兒童遊戲權」、「自由遊戲」、「共融遊戲場」、「挑
戰與風險」和「公民參與」等，希望幫助大家深入了解這些
過去有些陌生卻很重要的議題。同時，邀請兒童臨床心理師
黃雅萱或兒童發展職能治療師曾威舜，以專業角度提點如何
運用遊戲來幫助孩子身心健康。這些公園故事，以台北市、
新北市兩個城市為主，最後也列出特公盟各種深淺參與程度
（開過會或提供過意見）或未直接參與、但也有特色的全台
各地公園遊戲場，讓全台灣從北到南都能一起來玩透透。

日本建築大師仙田滿，從設計角度觀察提出了兒童遊戲環境

的 4 個要素：遊戲空間、遊戲時間、遊戲方法、遊戲夥伴[1]，
而西班牙政府的「經濟、工業與競爭力部」更是把它定義作
為遊戲權的 4 個屬性[2]：

● 遊戲時間（休憩時間和自由時間）
● 遊戲空間（學校、遊戲場、家裡、公園等）
● 遊戲素材（玩具和可玩物件）
● 遊戲夥伴（朋友、鄰居、夥伴和家庭成員等）

然而，現代都市化導致孩子可跑跳的自由活動空間越來越被
壓縮，加上課業壓力、遊戲時間越來越少，各種電子遊戲的
風行，遊戲方法漸漸失傳，最後隨著少子化趨勢，兒童遊戲
夥伴越來越少，甚至要刻意安排才尋得到。

總而言之，這四個方面的情況，都在不斷地惡化，更糟糕的
是，在台灣還要加上社會氛圍過度擔心孩子在遊戲過程中帶
來身體的傷痕。

1. 出自仙田滿 1987 年的著作《兒童遊戲環境設計》，侯錦雄、林鈺專譯，1996 年出版。
2. 這是一篇 2018 下半年發表、西班牙政府「經濟、工業與競爭力 部會」預算補助的研究，關
於國家如何實踐「兒童遊戲權」的評估指標，2019 年 1 月刊登在《童年與兒童服務 國際期刊》
特刊主題「童年研究的未來」的文章。

常常有人問我們，難道不怕孩子玩一玩受傷嗎？怕，當然怕，哪有孩子受傷不心疼的媽媽，但我們更害怕沒有挑戰的成長環境，會讓孩子成為溫室的花朵，培養不出面對挑戰的能力，或是失敗重試的勇氣，而未來世界的未知和險惡，我們可能已經無法在孩子身旁叮囑相陪。懷著這份憂慮，雖然這個剛滿 5 歲的團體已經參與了上百個遊戲場的硬體設施改造，但我們仍然覺得不足。為什麼？因為人心沒有改變。

台灣的文化中，兒童仍然不受重視。公部門或專業者是否能敞開心胸，真正擁抱需求和民意、落實公民參與及參與式設計？有權力的大人，是不是真的能「看見孩子」，願意投注更多資源在下一代？立法者是不是能拋棄只從「安全」的消極角度來看待兒童空間？家長是不是願意適度給孩子挑戰甚至受傷的機會，而不是用「零受傷」的標準來要求遊戲場，動不動以申訴、國賠應對，讓有心建設的人卻步，再這樣下去，會不會有一天兒童遊戲空間因此而消失？這樣最後承受苦果的，仍然是我們的下一代。

所幸，有越來越多人體認到，維護兒童遊戲環境是多麼重要且有意義的任務，陸續有非常多熱心媽媽爸爸、專業設計師、景觀界友人、社會科學學界、幼教老師、職能治療師、社區營造和藝術工作者，願意加入我們，在各領域讓我們諮詢，你們無償無私的付出，是支撐這個翻轉運動最大的力量。也

有認同我們理念的公部門人員、立委／議員、區長／里長，
不論在明裡暗裡，總是在關鍵時刻支持我們的建議；或是遊
戲設備廠商，開始放眼世界，為台灣孩子尋找或研發分齡適
能的遊具；抑或是努力革新觀念與技術的設計業界，在地嘗
試自造出一座座親子友善的遊戲空間。甚至連特公盟去銀行
開法人戶頭時，都遇到櫃檯服務人員很興奮地說：「我知道
你們！」並且替我們加油。這是一場為下一代奮鬥的運動，
參與的戰友也不限於本書介紹的 22 位，限於篇幅，謹在此
一併謝謝每一位支持我們的朋友。

我們相信，如果孩子能夠好好地被對待，有個玩得夠力又快
樂的童年，那麼，他們才有機會能夠長成一個好好的大人。
希望這本書，能幫助大家更了解孩子的遊戲行為，了解遊戲
場能如何幫助孩子好好長大，看完本書後能成為一顆孩子生
命中的遊戲種子，一起來分享遊戲理念，共同為孩子找回遊
戲童年。

願天下兒童盡歡顏。

作者　　　　　　　　　　　　　　　　協力編輯

王佳琪　王慧嫻 Christine 阿汀　　林穎青

青年公園

喜新戀舊，守護遊戲童年

地址｜
台北市萬華區，太空堡壘滑梯近水源路與青年路口（公園
4 號出入口）。

交通｜
無捷運直達，可至龍山寺站轉公車。

好玩指數｜
友善度 ★★★★　　遊戲性 ★★★★　　挑戰度 ★★★

指標屬性｜
都會性大型公園（讓特公盟集結的起始點）

Age
3-12

注意事項｜
有廁所，可多帶衣服讓孩子玩沙。

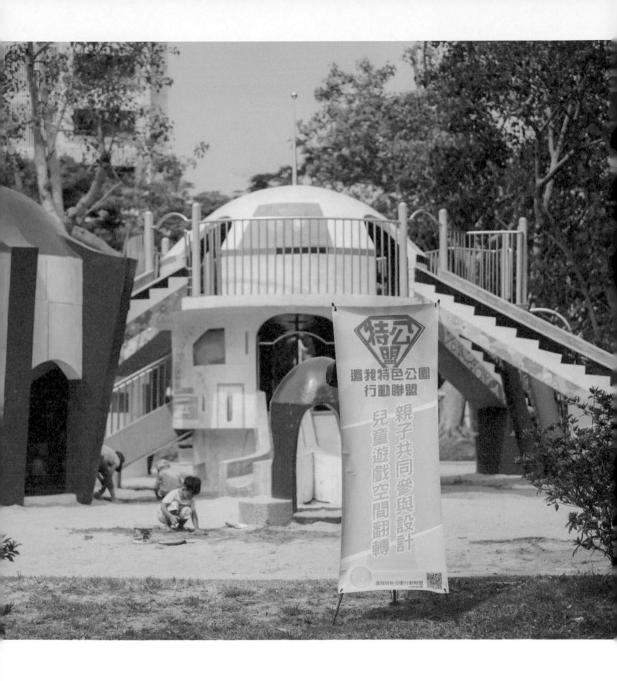

公園特色

青年公園是台北市有歷史的公園，也是第四大綠地，是不少媽媽爸爸充滿小時候回憶的地方，更是許多孩子遊戲童年的起點。其中最有代表性的，莫過於靠近 4 號出入口（水源路與青年路口）的太空堡壘溜滑梯，是極少數北市被搶救下來的大型磨石子滑梯。

當年因為太空人登陸月球，是世界大事，因此有一段時間太空主題非常流行。紅色黃色的太空堡壘在陽光下非常顯眼漂亮，整座堡壘一共有 5 座滑道、一座樓梯，無論是從飛碟主題裡面爬上來、從繩索爬，或是走樓梯都能到達滑梯口，滿足孩子探索的欲望！

這座滑梯原本跟青年公園其他的高滑梯一樣，難逃被拆除的命運，然而經過親子們的搶救，在 2017 年改建成符合遊戲場安全法規，又更好玩的升級版，打破了公部門原本認定「磨石子滑梯就是不合安全規章」的迷思。

遊戲場的故事

台北萬華青年公園遊戲場在 2015 年無預警拆除了水源路一側美國贈送的金屬製高大滑梯與國興路的大型磨石子滑梯，讓很多親子失望，一度傳出有歷史意義的太空堡壘磨石子滑梯也要

被拆除，或是被封存成為不能讓孩子玩的「地景設施」，當時整個萬華地區的媽媽爸爸都沸騰了，紛紛串聯起來找里長議員關切，住在青年公園旁的林亞玫就是其中一位。

特公盟發起人林亞玫是每天陪伴 3 歲女兒的全職媽媽，當她們看到伴隨孩子長大的金屬滑梯支離破碎地躺在地上，她們的心也跟著碎了。她四處奔走尋找滑梯要被拆除的理由，卻只得到市政府「不符合安全規定」的冷淡回應，她不死心，找里長、找市府承辦人員、找議員，大家卻都說不出原本的滑梯到底是哪裡不安全。

林亞玫決定要站出來守護女兒的遊戲童年，她找到了一群志同道合的媽媽爸爸，成立了「還我特色公園行動聯盟」社團，開始研究要如何搶救即將在台灣消失的磨石子滑梯。

他們密切關心的第一個案子就是青年公園唯一尚未被改成罐頭遊具的「太空堡壘」，他們找出遊戲場安全法規，向熟悉法規的專家請益，結果發現磨石子滑梯是有改造的可能，並不一定非拆不可。於是他們向市府提出「以修繕代替拆除」的請求，和市府合作，提出修改建議，在符合安全法規的前提下，讓「太空堡壘」升級成更好玩的遊戲場。

兩年後，這裡拆除了死板的橡膠地墊鋪面，新

設了沙坑。教育專家指出，玩沙除了可以讓孩童藉由手腳的觸感，直接刺激大腦的發展之外，更能激發想像力和創造性。沙坑並設立了水龍頭立柱，提供大人小孩良好的玩沙品質和方便的清洗設施。最重要的是，沙鋪面的防護性比原本的地墊更好，讓親子玩起來更安心。

主體城堡的設計，除了更新 4 處小火箭之外，另變裝了 2 座摩登火箭造型城堡，整體造型更添現代感，增加孩童的認同度。精彩的是太空城堡一樓空間內部及二樓穹頂內外部空間，繪製了太空及機器人相關的彩繪藝術，營造出太空的氛圍，使孩童於玩耍時更可融樂其中。此外，二樓的平台新設欄杆，階梯兩側增設扶手，以提高孩童遊戲或登高瞭望時的安全。

在多元遊樂部分，考量遊戲趣味，將原有的 2 個小階梯分別更新為八字形小滑梯，讓小小孩也能玩，並新增了 2.36 公尺高的格子攀爬網，提供孩童更具挑戰性的遊戲選項，鍛鍊孩童手足並用及協調的能力。

這個滑梯已有 30 多年歷史，是台北三代人共同的記憶，特色遊戲場不僅只有運動、教育、休閒的功能，更有文化傳承的價值，而這些不是模組化的遊具可以取代的。2020 年，青年公園第二期遊戲場改建也在規劃中，這次較上一次的工程，加入「兒童參與、社區參與」的新興

思維，且讓我們引頸期待。

必玩設施

太空堡壘滑梯大小孩子都適合，周圍還有幾座可愛的小火箭及摩登火箭造型城堡，四個方向都有溜滑梯，玩起來特別過癮，躲在裡面玩捉迷藏也很有趣！小小孩可以玩小型的那座滑梯，也能呼朋引伴在沙坑挖沙建自己的沙堡。

特別提醒，因為方向多、玩法多，若擔心孩子走失，在開始進場前可以先帶孩子繞一圈認識環境，再跟孩子先約好一個地方見面。旁邊環型座位也可以讓家長休息並看著孩子去向。

● 兒童心理師黃雅萱怎麼說

這是台灣唯二[1]的太空堡壘磨石子滑梯，夠高的遊戲平台，四面八方的滑梯道，可以讓第一次來的我們檢視自己對孩子遊戲的焦慮度，親子間可以先觀察環境、告知支援方式、進行約定，讓彼此的焦慮降低些。公園腹地極大，孩子可以自由選擇要騎車、溜直排輪、玩飛盤、球類、遊戲場、奔跑、撿拾各種植物或在園區內操控紅綠燈，可以讓比較需要空間、不喜歡人潮過多的孩子能依照自己狀況有不同的選擇。

1. 另外一座在嘉義。

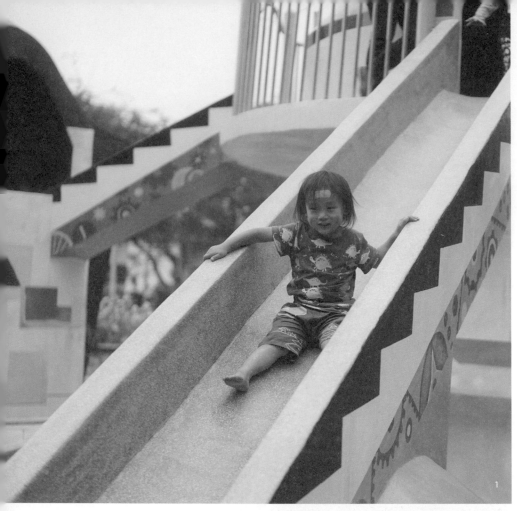

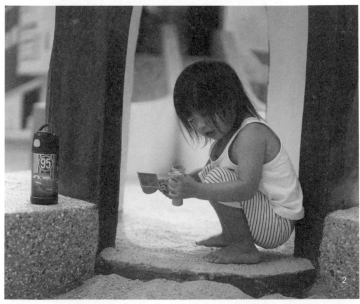

3

1 太空堡壘動線多元，更有適合不同年齡孩子的滑道。

2 小小一座太空堡壘，卻有多個祕密躲藏基地，就算在玩捉迷藏也能玩沙，非常受孩子喜愛。

3 喜歡太空世界、火箭故事的孩子，會逗留在堡壘中央，玩起角色扮演遊戲，這裡出入口多，躺著更能欣賞滿天星空圖樣。

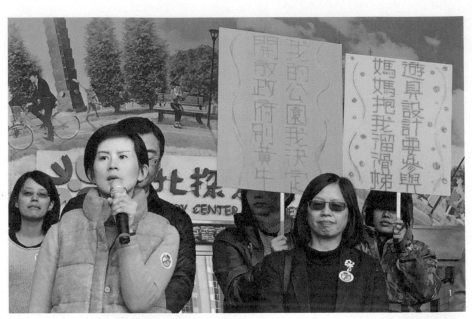

3

1 2015 年，特公盟發起人林亞玫決定站出來守護女兒的童年，讓太空堡壘免於被拆除，而是升級為安全好玩的遊戲場。

2 太空堡壘在改造升級後，由一般地墊改為沙坑，防護性加強，也讓孩子能多多藉由玩沙發揮創意。

3 遊戲場新增格子攀爬網向上的垂直動線，在公園改造新面貌的第一年，對於幼齡孩童和照顧者都是一種不同挑戰。

4 共載萬華三代人的童年記憶，太空堡壘滑梯的整建升級，成為下一代遊戲空間樣貌改變的新起點。

4

孩子王檔案

林亞玫。 林亞玫是還我特色公園行動聯盟的發起人，也是特公盟內部公認最有戲的孩子王，她喜歡和孩子打成一片，觀察孩子的遊戲行為，更以陪孩子完成遊戲挑戰為樂。

談起當時參與改造青年公園的心路歷程，林亞玫說：「我後來回想，在那之前我就曾經經歷五座磨石子滑梯被拆除，當時不以為意，總想著那就玩別的就好，直到他們拆除到我和孩子一起長大的溜滑梯。」

特公盟當時動員所有人力清查台北市的公園，發現竟然只有 30 座鞦韆。「那時我們才發現，台北市整個城市有 32 萬個兒童，其實只有 30 組鞦韆，1 萬個孩子卻只分配到一座鞦韆。難怪要每個孩子離開鞦韆都要用拔的，甚至哭聲不絕於耳。我們只要求孩子盪 20 下換人，卻沒有想到他覺得好玩的只剩下鞦韆，他的遊戲需求沒有被滿足。」

「為什麼國外的遊戲場可以是三公尺高的攀爬架，而我們只有滑梯而且不會超過二公尺，甚至比孩子的身高還矮？」林亞玫不停地思索這些問題，而經過抗議力保下來的「太空堡壘」，也成了台灣改造遊戲場的契機。「我們決定站出來，因為我們很清楚，再不阻止這個情況，我們失去的不只是滑梯，而是遊戲空間，或是一整個遊戲童年。」

「剛開始我們用比較激烈的抗議方式，但公部門接觸多了後發現，他們不是不願意做，而是真的不了解親子的需求，不知道什麼叫『好的遊戲場』。」林亞玫回憶說，「當時我們只想阻止拆除磨石子滑梯，但後來調查越多公園的情況，就發現事情不對勁，怎麼從北到南，全台灣的公共遊戲場只剩下紅、藍、黃的塑膠模組遊具，全台灣都在複製貼上，這一定有什麼結構性的問題存在。」

於是，特公盟改採合作的方式，替公部門設身處地思考可能的困難一起解決，例如公務員擔心法規的問題，大家就朝能符合安全法規又好玩的設計方向思考；承辦人員最煩惱里長反對，就找在地的里民們出來跟里長直接溝通；公園改建缺錢，媽媽們就向地方議員陳情，請議員幫忙爭取預算。

「有時候遇到困難的時候也想放棄，但看到孩子玩耍時的笑容，又重新擁有了動力。」林亞玫說道，「現在大眾對遊戲空間的認知僅有特色或共融遊戲場，我們希望再導入更多不同的概念，像是挑戰遊戲場、自然遊戲場和街道遊戲等，更重要的是人心的改變，家長能正視兒童遊戲的需求，且不再以『安全』為單一衡量兒童遊戲空間的標準，而一般人也能看見孩子的遊戲需求，不再以『沒教養』或『恐龍家長』等貶抑詞污名化兒童的遊戲行為。我們的路，還很長。」

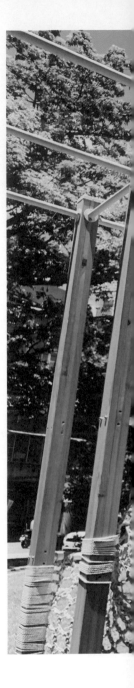

樹德公園

創新遊具，一場美好實驗

地址｜
台北市大同區大龍街 129 號。

交通｜
由捷運民權西路站（淡水信義線與中和新蘆線轉運站）或
大橋頭站（中和新蘆線）步行約 15 分鐘。

好玩指數｜
友善度 ★★★　　遊戲性 ★★★★★　　挑戰度 ★★★★

指標屬性｜
鄰里性小型公園

Age
6 ~ 12

注意事項｜
有廁所但離遊戲場稍有一段距離。遊具不限學齡前孩子
玩，但因攀爬較有挑戰性，學齡前家長需要再多加注意。

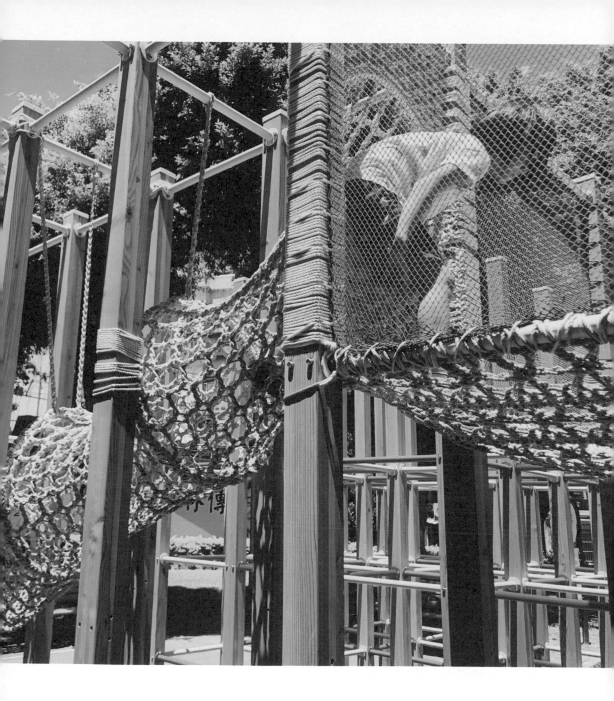

公園特色

樹德公園是一座不大的社區公園，但是充滿大樹，讓人覺得很舒服，這裡的遊具非常特別，是一座簡單直白的木頭柱狀結構，彷彿是一座森林中的遊戲空間，讓孩子能在裡頭攀爬、穿梭與躲藏，供大小朋友一同遊玩。

這一座充滿變化的木製設施，有復古的方格爬桿，還有各種造型的攀網，小朋友可以上下爬、左右鑽，有如一座 3D 迷宮，玩累了還可以躲在小小的巢內尋求安全感。若有同伴一起玩鬼抓人更瘋，玩上兩個小時都不是問題，帶來的滿足與樂趣完全不是一般罐頭遊具可以比得上。

而在共融設計上，雖然這是個攀爬架，但很重視場地的可及性，並且在攀爬架下方間距加寬加大，讓空間足以給輪椅等輔具穿越，方便特殊需求的孩子與同伴互動。

遊戲場的故事

台灣許多公園遊戲場長得都一模一樣，「罐頭遊具」不但呆板缺乏特色，塑膠製的七拼八湊更毫無美感只有廉價感，在「還我特色公園行動聯盟」登高一呼後，2016 年開始掀起公園改革行動，這個公園就是屬於文化局推「公園不再大眾臉」計畫之一，這個計畫選定大同區三

座公園（樹德、朝陽、建成）、中山區（中安、永盛）兩座公園，導入藝術設計遊具。樹德公園，就是其中最有創意又受歡迎的一座！

在過去二十年間，台灣古早木頭遊具幾乎從遊戲場絕跡，換上千篇一律、色彩俗豔的塑膠遊具，和歐洲、日本還大量採用木製遊具非常不同。設計團隊決定採用木頭作基底，這件事本身對於過去習於以塑膠打造遊戲場的台灣來說，就已經是一項創舉。

樹德公園改造時，這座超有設計感的遊具，採用 64 根尺寸一致的木條，經過師傅們的巧手一根根豎立在地上，團隊特別選用了台灣本地 FSC 認證的木頭，這是顧及自然生態保育的永續森林，為環境盡一份心力。設計團隊 Plan b 表示，過去一般大眾對木頭有太多誤解，認為不適合用在戶外容易壞掉，但其實若有好好保養，木頭撐過三年沒有問題，而且這個設計若是木頭局部壞掉，都可以各別抽換元件，不會影響主架構。

同為創始成員之一的兒童心理師江淑蓉表示，樹德特色是以木和繩來作為遊具的基底元素，相對於金屬材質，容易讓孩子感覺溫潤。走一圈樹德會發現，剛來到的孩子會緩緩地先感受繩子承載身體的調性，會下陷但又能支撐，和常玩的金屬攀爬架不同，不僅是使力，還需要

調整身體和繩子的協調度，才能順暢地在這座木繩架上下移動，習慣繩網的調性後，又可以放鬆地在上面倚靠著休息。這樣反覆練習身體協調性，不同的身體經驗更能促進大腦發展。

設計得宜的遊戲空間，還可以啟發孩子的創造力與社交力。江淑蓉說明，樹德的木繩架四周都是開口，也有好幾層，這樣的多路徑、無特定動線的設計往往受到孩子歡迎。孩子遊戲時，能在不同層的繩網上穿梭與交會，在木架周圍也能轉彎又來到一個入口或路徑，有趣極了，若是加入孩子自訂的規則遊戲一起玩，像是鬼抓人，那豐富性又更高。其中有幾處繩網還有平台小空間，能讓孩子聚集或停留，這些都增加了互動性。

整體來看，樹德的設計豐富性頗高，用了不同的材質，也能有身體動作和心理面向的遊戲功能。但是，遊戲板的材料設計有點可惜，元件容易遺失，不然那個位置設計個靜態活動的遊戲，其實滿適合的，孩子也會在一陣攀爬與動作遊戲後，來這個位置玩點靜態遊戲轉換情緒。

必玩設施

攀爬架：遊具木柱選用符合國際 FSC 永續認證的台灣國產杉木，以自然永續材料取代塑膠材質，透過不同間隔組合成大型結構，可以讓小朋友在其中盡情攀爬冒險，成人也能倚靠著木柱拉筋伸展。

攀爬網：與織網設計師「織築」合作，透過手工築織網，在整體木柱結構中穿插出各種織網造型，像是索橋、通道及垂吊式樹洞等，大幅提高整個遊具的藝術性、趣味性與可玩性。

兒童心理師黃雅萱怎麼說

樹德公園特殊編織網和木柱設計，可以帶來很多不同的感官刺激，你可以在陽光下看編織網的光影變化，欣賞繩索編織之美，而同樣的網子可以讓孩子踩著向上爬、溫柔她承接搖晃、調皮地阻隔和別人的相遇，一樣的材質卻可以有不同的作用，讓孩子對遊戲場有不同的體驗，而我們也可以在家提供孩子材料（如：小木棍、棉繩、橡皮筋等），孩子能試著創作小小遊戲場，在家進行桌上（或地上）遊戲。

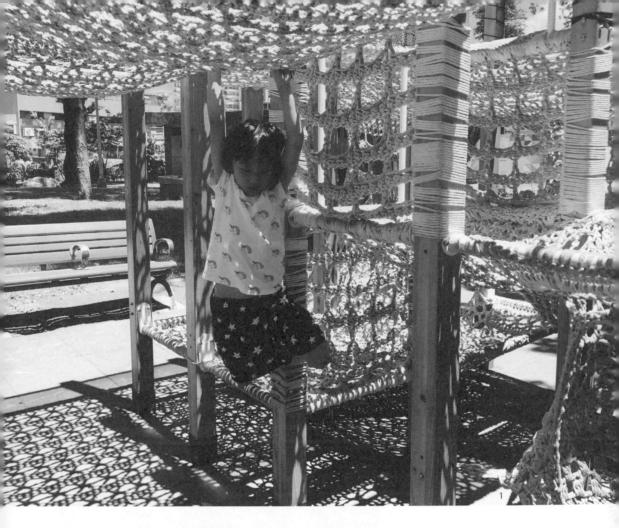

1 抓握力足夠的孩子，可以透過網繩抓握往前，創造不同遊戲路徑。

2 和過往常見的金屬攀爬架不同，孩子在這兒需要調整身體和繩網、木條間的施力，才能順暢地上下移動。

3 這座 3D 立體迷宮由 64 根木條所組成，以自然永續取代塑膠材質。

4 透過繩網，方格間保留多處垂吊型樹洞的秘密基地，讓孩子能夠在遊戲之餘，也有情緒轉換的空白場域。

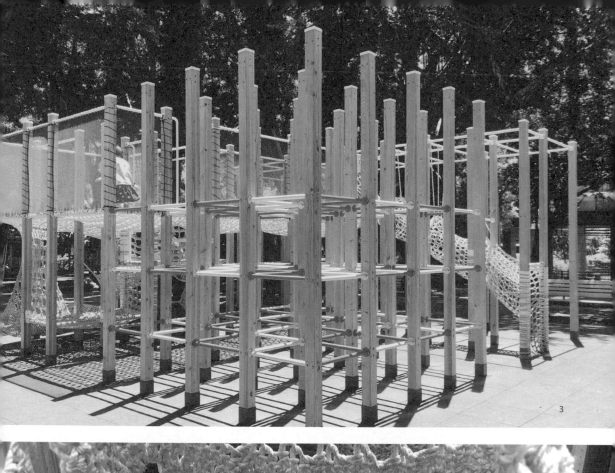

3

孩子王檔案

江淑蓉。 江淑蓉是一名臨床兒童心理師[1]，因為所學知道遊戲對孩子的重要與益處，以前在醫院工作，臨床實務上會建議家長帶孩子到公園遊戲場，讓孩子多遊戲以促進身心發展。當媽媽後，實際帶小孩到公園，卻發現到處充滿低矮與單調功能的遊具，驚覺原來孩子的遊戲空間很受限。

2015 年 10 月間台北市連續幾座遊戲性稍高的溜滑梯遊具被拆除，讓當時常帶孩子在這些空間跑跳的江淑蓉感到擔憂與氣憤，覺得情況再這樣惡化下去，孩子的遊戲空間更被壓縮，恐怕孩子還沒長大已經沒有地方好好遊戲。正巧身邊的媽媽友人發起「還我特色公園」運動，也就跟著熱血投入。

江淑蓉表示，過去大家對「玩」這件事有許多負面想法，也沒有人正視兒童的遊戲需求，但國外各種研究已經證實遊戲對兒童發展非常重要，希望透過自己所學將兒童遊戲的重要性推廣出去，讓更多人知道兒童遊戲對兒童發展的影響。

「以樹德公園來說，樹德的木繩架還利用繩網編織的特性，製造許多伸縮的洞口或隧道，這能成為孩子遊戲的想像空間，有助於孩子的想像遊戲（或稱假扮遊戲），對於培養未來的想像力和創造力很有幫助。」她舉例。

江淑蓉進一步解釋，常可以看到孩子穿過洞口、進入隧道的遊戲行為，這在繪本內容的畫面也常見，彷彿有著象徵的意涵，穿越或進入這個洞，孩子就轉換了能量或故事情節，好像擁有了什麼魔力或是獲得改變。「有時候，孩子也會把生命經驗或生活經驗放進這個遊戲過程，像是這木繩架有個較長的鞦韆式網洞，會從中層直接穿透到底層，有時會看到孩子穿過、落在這個網洞時，會脫口說『我出生了』，上述這些想像遊戲也許都有著心理歷程意涵，能讓孩子透過遊戲去調適或替代滿足心理上的需求。」

「遊戲能幫助孩子解決發展上的情感問題。」江淑蓉肯定地說，「孩子可能在生活中有挫折、有脾氣，只要他還能遊戲，就能夠自我療癒。」「同樣地，我們不要小看孩子在遊戲場的成就，當他每征服一關，就自我成長了一些，而這些『我能感』都是他未來自信心的養分！」她笑說。

1. 江淑蓉以臨床兒童心理師身分為「兒童遊戲」的第一篇投書文章〈罐頭公園裡消逝的沙世界〉深獲各界省思。

什麼是
兒童遊戲權？

「遊戲像太陽一樣重要，
像呼吸和吃飯一樣重要！」
——南海實幼月亮班

特公盟推動的是一項過去在台灣沒人聽過的理念——「兒童遊戲權」。1989 年全球就已簽署的聯合國兒童權利公約即宣示：「兒童有休息及玩樂的權利，有獲得適合其年齡發展的休閒娛樂及自由參與文化藝術活動的權利。成人要尊重且鼓勵這個權利，並積極提供兒童適當的休閒活動。」

什麼是兒童遊戲權？簡單來說，因為兒童是相對弱勢，兒童遊戲場就是要鞏固兒童的空間使用權利。但公共遊戲空間能否讓孩子使用？一個空間能否符合孩子身心發展？成人盪鞦韆的玩，和小孩盪鞦韆的玩，差異甚大，對於成人，那稱作「休憩娛樂」，對於兒童，那名為「成長發展」。所以兒童遊戲權，實際上是名符其實「兒童生存成長」的基本人權。

過去台灣社會認為，學習是孩子最重要的任務，擔心讓孩子玩會荒廢學業，這樣的心態也導致兒童遊戲的需求長期被忽略。更荒唐的是，在

遊戲空間的建設過程中，從選址、規劃、設計、設備採購，從未有主要使用者的實質參與。遊戲場單調、無挑戰性、缺乏美感、沒有遮陽洗手、沒有座椅廁所，很多人都覺得「事情小」，卻是親子們的無奈日常。

遊戲的重要

兒童遊戲不是可有可無的，它應該是兒童最基本的生理、心理需求。如果我們希望孩子能靈活思考、能洞察人際、有穩定的情緒、有健康的體魄，我們應該做的是讓孩子充分地玩，幫他找到能讓他玩個痛快的環境，包括玩伴。

遊戲權的定義，有 4 個屬性

遊戲時間（休憩時間和自由時間）、遊戲空間（學校、遊戲場、家裡、公園等）、遊戲素材（玩具和可玩物件）、遊戲夥伴（朋友、鄰居、夥伴和家庭成員等）。

有一個常聽到的迷思是，很多大人以為孩子「有得玩」就好，或是「自己就會玩」，因此無視兒童基本的遊戲需求，才會造就今天台灣悲傷的公園遊樂場。大人要做的，是盡力替兒童掃除遊戲被剝奪的阻礙，撐出時間、空間，幫孩子找到素材、夥伴，讓兒童能盡情地遊戲。

華山大草原

兒童主體、共同參與親作

地址｜
台北市北平東路和杭州北路交叉口，與市民大道間的中央藝
文公園側。

交通｜
公園附設付費停車場，捷運板南線善導寺站 6 號出口後再
步行 5 分鐘、公車 699 到華山公園站（市民大道）或公車
247、205、212、220、232、232 副、257、262、276、台北市
雙層觀光巴士到華山文創園區（忠孝東路）。

好玩指數｜
友善度 ★★★★　　遊戲性 ★★★★★　　挑戰度 ★★★★
美學加重計分 ★★★★☆

Age
3-12

指標屬性｜
地區性小型公園（實驗性指標案例計畫）

注意事項｜
兒童高度洗手台的親子廁所、無障礙廁所（照護床）。務必
多帶衣服讓孩子玩沙玩水後更換。

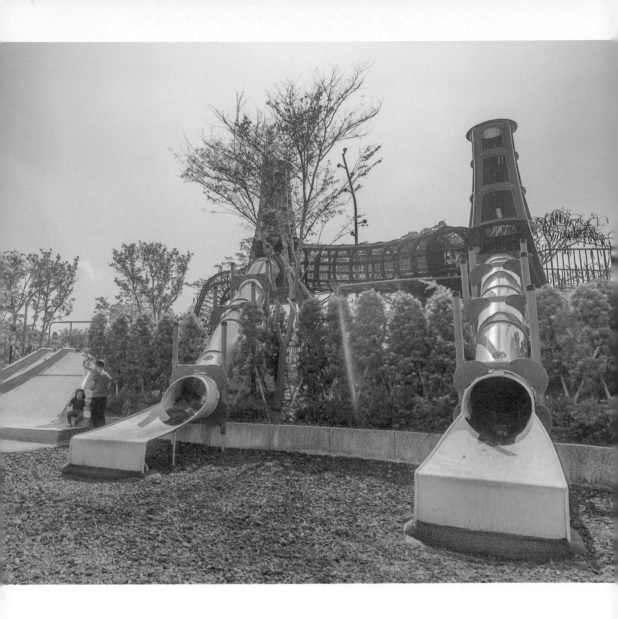

公園特色

加拿大安大略 TVO 教育電視台曾經報導介紹華山大草原遊戲場為「史上最讚遊戲場」，不是因為它耗資多少千萬，或是有什麼會讓人掉下巴的設施，它之所以成為一個連許多進步國家都欽羨的示範案例，是因為它實踐了「為了所有孩子而誕生、由孩子實質參與促成（for Children by Children）」。

靠近華山文創園區的吃喝玩樂，交通也非常便利，除了漸漸長大可以作為自然遮蔭的植栽樹木之外，每一個施工細節都能讓人感受到為了孩子而堅持的質感，連遊戲場邊的高燈都有方向規劃和趣味巧思，到了夜晚還有地面照明，可以讓捨不得回家的孩子玩個徹底，而陪伴的親職照顧者在場邊，也有可以休息等待的桌椅。

遊戲場一次網羅所有遊戲功能：煙囪遊戲塔的攀爬及滑梯、高低傳聲筒、樹皮鋪面、高低參差的石頭階梯、寬面磨石子溜滑梯、抓握式和座椅式極限滑索、土丘造型戲水沙坑、繞著沙坑高低起伏的木棧道、清洗區後的塗鴉牆、各種形式鞦韆（個人單片式、座椅式、鳥巢式）、礫石鋪面、火車鐵軌步道、山丘隧道感統遊戲牆、隧道上的草坡和保留的草地可以野餐、奔跑或玩球，連遊戲場入口的高矮牆都能被當作跑酷來挑戰。

遊戲場的故事

位在中央藝文公園的華山大草原遊戲場，原本是一整片草地的一個區塊，因為台北市政府工務局公園路燈管理處在 2015 年到 2016 年與民間團體的合作模式順利，因此大膽嘗試「實驗性公園兒童遊戲場改善工程」，於 2017 年委託境觀設計公司、眼底城事和為為設計執行，主辦七場兒童參與工作坊，把「兒童參與」放在專業設計之前，孩子把直觀感受告訴設計規劃者，而專業者也透過創作和遊戲，在孩子身上找到啟發和靈感，為孩子量身訂製，成為一個「有故事」的遊戲場。

耗時兩年，這塊遊戲空間在 2019 年暑假前夕開放與城市孩子相見時，全台的兒童遊戲空間已有顯著的變化，但也因為兩年的規劃期，處處可見這座遊戲空間在設計建造間的細節考量。「水沙世界」的設計，是最能代表「參與式設計」和「工作坊成果」的地方，看著孩子透過水的流動、高低沙堡的軌道設計，放玩具小車在上頭跑，或靜靜觀察水的流向，真正直接結合自然素材在沙坑中，打破玩沙不能加水的迷思。

公園入口緬懷華山車站歷史的軌道隧道中，呈現了當初為所有孩子而誕生、由孩子實質參與促成的過程，告示牌上也可以看到當時工作坊的照片。而象徵台北酒廠鐵路通過隧道的牆面

上，鑲嵌了孩子在工作坊中的手作馬賽克瓷磚拼貼畫圖案，為孩子們留下參與的印記。除了將工作坊中所觀察到的孩子遊戲面貌、活動需求和設計想法，盡可能打造出來，也融合了酒廠古蹟煙囪，讓它成為遊戲場的制高點。孩子在玩耍時，也能想到這一塊土地在歷史上曾經有什麼故事。對於兒童參與過程非常細致處理的梁瀚云面對如此貼近理想的兒童參與過程，認為這是讓這裡成為全台親子朝聖必來之地的原因。

必玩設施

最具特色的「煙囪遊戲塔」，黑系網繩的攀爬路徑設計，突破遊戲場應當要童趣顏色的制式想像，煙囪形狀的外觀，與華山文創園區酒廠古蹟煙囪隔空呼應。許多孩子喜歡遊戲塔的細節，爬上滑梯口有望遠鏡及傳聲筒，在這俯瞰草原風景後，即可透過高低挑戰不同的管狀滑梯溜下，落腳在樹皮木屑的自然鋪面。

溜滑、擺盪、跳躍、攀爬、衝刺、沙水礫石、想像空間和空地徜徉，都是孩子在政府單位終於願意傾聽後的想望，等了兩年多的成果。從嬰幼、兒童、青少、家長到長輩，各種身心能力狀態的孩子，都能找到適合和喜歡的設施或遇到遊戲玩伴，藉由設計巧思，從互動獲得歡笑和樂趣。建議每一個設施都能徹底玩玩、細細品味。

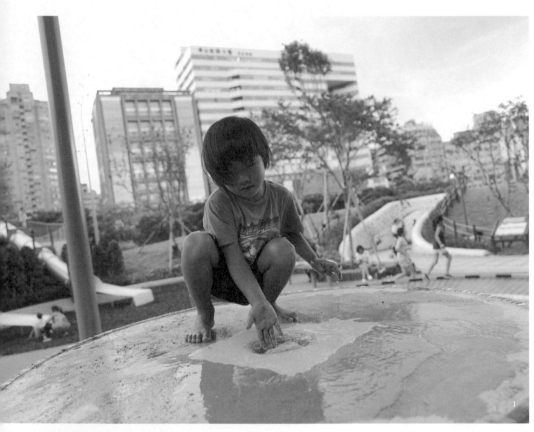

1　土丘造型水沙池，提供孩子不同的體感玩法，觸碰流水、用沙塑型、觀察流速，動靜玩法皆適宜，大小孩子都喜愛。

2　水沙世界上方有布幕遮蔭，喜愛玩沙的孩子可以放心駐足停留，享受創意樂趣。

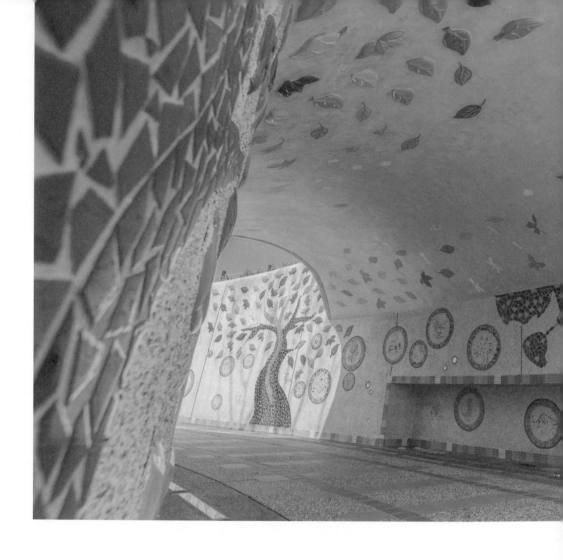

🔵 兒童心理師黃雅萱怎麼說

華山大草原，從歷史地貌連結孩子天馬行空的
想法，然後實踐成真。請一起來感受這個超大
型的學習歷程，孩子從基礎開始想（如：我要
有溜滑梯、我要有盪鞦韆），然後認識的、知
道的、見識越多（增加先備知識），於是想法
能向上延伸、往旁邊開展，最後由成年人承接、
收斂，並一起落實（解決問題與實踐歷程）。

1 工作坊所進行的手作瓷磚拼貼畫，在遊戲空間融入於火車隧道牆面，讓參與其中的孩子每每一來，都會帶著朋友去介紹一回。

2 華山大草原於 2017 年舉辦兒童參與工作坊，傾聽孩子對遊戲玩法與空間的意見，並加以收斂呈現。

3 遊戲告示牌延續台鐵華山火車站的火車外型設計，除了指示各區遊戲配置，更將兒童參與工作坊的畫面呈現，孩子在遊戲同時，也能認識兒童表意權。

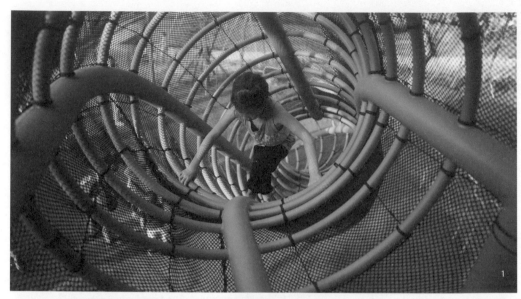

1 高聳的煙囪雙塔,有著豐富歷史意涵,孩子可穿梭煙囪爬網,並從高塔瞭望口,直接望向華山酒廠的古蹟煙囪。

2 華山大草原的沙池上方有布幕遮蔭,喜愛玩沙的孩子可放心駐足逗留,享受創意樂趣。

3 遊戲場另一側,可聽到孩子開心的叫喊,這裡是溜索區,不論是站著或坐著,都能看到孩子在溜索速度刺激下的興奮笑容。

4 網羅分齡孩子需求的鞦韆,有片狀、硬板與共融式鳥巢鞦韆,身障人士或孩童也能一起享受搖晃刺激。

5 為各種孩子和親職照顧者基本盥洗設想的公共空間,有嬰兒椅、尿布台、照護床和兒童身高手長可及的洗手台。

5

孩子王檔案

梁瀚云。 梁瀚云[1]是特公盟一群媽媽中,唯一具有幼兒和家庭教育科系背景的成員,也唯獨她能把國家標準 CNS 12642、CNS 12643 等遊戲空間相關法規背得滾瓜爛熟,每一次開會也都能用逐字稿般的記憶力記下所有討論的細節。而她對於兒童發展及與孩子互動有其獨到的一套見解,她說:「台灣孩子絕對值得受到更好的對待,是這句話讓我憤而投入推動公園遊戲場事務。當我們這些長大的成人,忘記當孩子是什麼感覺的時候,請試著蹲下來看看他們、聽聽他們,他們內心的豐富,需要一個強而有力的後盾,而我們應該是那雙推手,不是嗎?」

在華山大草原遊戲場的兒童參與過程中,對孩子總能用溫暖性格同理的梁瀚云,扮演了重要且不可或缺的角色。她用孩子的立場跟視角,沒有什麼評斷或質疑,平等地溝通、積極地傾聽,孩子會感受到被重視和被在意。

孩子才是「玩」的專家,梁瀚云經常投注她所有的心思在看孩子、聽孩子和懂孩子。「孩子會用自己的詞彙來表達,就還原孩子的字句去做確認就好。比如孩子說,這是一個洞,就照樣說『洞』就好,不需要自以為聰明、加油添醋去改成『山洞』或『地洞』。不被大人介入打擾,對孩子的社交性、體能性和心智性的發展很重要。」大人,要有意識地說「好」的話、說「對」的話。

兒童參與是滾動且持續，不是一次性或單向地聽孩子說說，就好像完成工作任務，把孩子放在心上，心心念念都在想怎麼去看見每個年紀的孩子對世界的不同想像，根據不同年紀及個性要用怎樣不同的訪談與觀察技巧。讓每一個孩子獨特的創造、想像和各式玩法能夠顯現出來，陪伴在孩子身旁細細觀察，轉化孩子的想法，接著翻譯給設計師理解，這過程是非常珍貴無價的。

在研究資料和工作坊實際操作中，她發現：「兒童會對遊戲場有一些既定的印象，孩子對於遊戲場的概念，基本上說得出來的都是鞦韆、滑梯、蹺蹺板，但如果以這個為主題，做出來的東西，就容易是常常出現、或是他們生活中常玩的東西有關，比較不容易引發他們對玩的各種想像。」

然而，如果從「玩」出發，去問：「這個屬於你的地方、空地或祕密基地（依照年紀去調整詞彙），你想要玩什麼？」這樣，更容易探見孩子的遊戲本質。

1. 梁瀚云在〈特公盟經驗的兒童主體：聽懂內心世界，看懂遊戲行為（上／下）〉文章中，有很多細緻的「兒童主體」敘述。

士林前港公園

越夜越美，兼具視覺和遊戲

地址｜
台北市士林區士林區前港街與華齡街交叉口。

交通｜
捷運劍潭站下，步行可達；開車可以停前港公園地下停車場。
（兒童遊戲區靠近停車場 1 號出口，2 號及 3 號出口中間有電梯）。

好玩指數｜
友善度 ★★★★　　遊戲性 ★★★★　　挑戰度 ★★★★
美學加重計分 ★★★★★

指標屬性｜
地區性小型公園

Age
2 - 12

注意事項｜
場域中基礎設施豐富之外，還有刺激好玩滑水道的泳池，可以攜帶泳衣泳具。鄰近士林夜市，當孩子玩到不肯走時，可以派人覓食，再繼續玩不可錯過的「越夜越美麗」晚場。

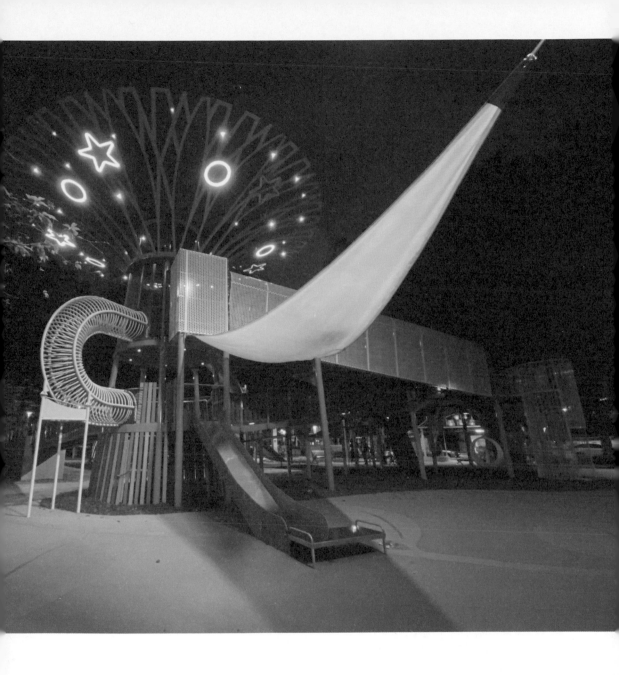

公園特色

離士林夜市不遠，前港是士林區的公園中極少數有著幾十棵樹徑超過 80 公分、樹高 10 公尺以上天然遮蔽的場域，因此在工作坊時，的確就出現孩子設計融入大樹的高塔滑梯，最後收斂變成現在大家看見的「天空樹」這醒目的巨型結構。

而這一個巨型結構，頭頂上浮誇絢麗的天空樹燈光造景，讓它變成晚上也可以玩得盡興的公園。在夏日炎炎時，白天到泳池消暑、傍晚轉戰遊戲場，等孩子終於願意回家了，再順路去夜市買一頓宵夜，絕對是全家都滿意的完美一日行程。

這個遊戲空間本身不大，但整個公園很大，有著非常適合跳舞、踢球的廣場，大樹穿插其間四周的草地，溜冰場、裝置藝術、保留下來的老式爬架、體能設施。

隔條巷子也改造好的華齡公園，有著金屬爬架和大寬面磨石滑梯，附近有捷運站又有大型停車場，很適合作為市區親子觀光景點。

遊戲場的故事

設計得令人驚豔的「天空樹」巨型結構，概念來自於 2018 年的夏天，一群參與台北市政府「一起 Fun 暑假共融式遊戲場工作坊」孩子的想法。四場工作坊分成兩天，有兒童美學教育老師及腦性麻痺協會老師擔任工作人員，帶領小朋友共同創作喜歡的遊戲空間。這一次的共融式工作坊，先收集了近 240 份問卷，特殊需求兒童和 6-12 歲學齡兒童的意見各占一半，接著再進行場域的設計。

在規劃前期時，負責辦理工作坊的設計單位，和帶領參與的老師，藉由手作材料，希望從孩子的觀點，洞察出他們的遊戲方式，嘗試找出對兒童來說最重要的遊戲元素，呼應他們不同年齡和能力的身心需求，放進設計圖中。並且，也希望在工作坊中灌輸孩子什麼是「共融式遊戲場」，更試著透過一些體驗活動，讓參加的親子都同時要學習到「共融」的精神和理念。最後，孩子的作品被做成金屬板，低調地嵌入在無障礙通道的水泥牆上，如果沒有發現和閱讀告示牌上以中英文雙語記錄並說明的兒童參與歷程，很容易忘記這裡是許多孩子從發想到形成認同的重大意義場域。

這一次的工作坊問卷，除了要找出前港公園的未來，也調查了大家對於這幾年的特色公園遊

戲空間是不是足夠或有疑慮。結果發現，大家對於遊戲空間中「挑戰元素」的需求非常高，推測就是其中 6-12 歲受訪者的真實回饋結果。不過，這不代表動能較少的輪椅使用孩子和嬰幼兒在這裡不被重視，巨型結構一側是一座水泥無障礙通道，一路延伸到第二層金屬通道和第三層木棧通道直達到天空樹頂後，讓輪椅使用的孩子甚至家長，也能一路直上到最高的平台，再選擇三種高度不同的滑梯溜下，其中兩種也設計了轉位平台，讓需要照料的孩子能在平台得到充裕的時間，由坐轉站或是移往輪椅上。這一個場域雖小、卻做出能把所有人都送到制高點的設計，只能讚嘆設計團隊的巧思。

必玩設施

孩子可以從樹皮鋪面的第一層網繩攀爬或抱石攀岩，上到和天空樹第二層平台，鑽爬穿越鋼構的垂直橋籠，直上第三層的金屬滑梯溜下。

或是，在平台下方的猴架（monkey bar），或稱「天梯」挑戰上肢抓握著平行移動，再到跨距頗大的塔樓直上第三層平台，在高度懸空但安全包覆的木棧步道上奔跑，往垂直橋籠鑽爬向下。吊在半空中的視覺和體感，讓孩子很有戰勝高度和臨空俯視的成就。回到平台，孩子可選擇螺旋塑料滑梯或寬面金屬滑梯溜下，再往三座鞦韆跑去，飛上天際。

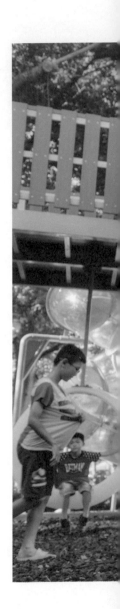

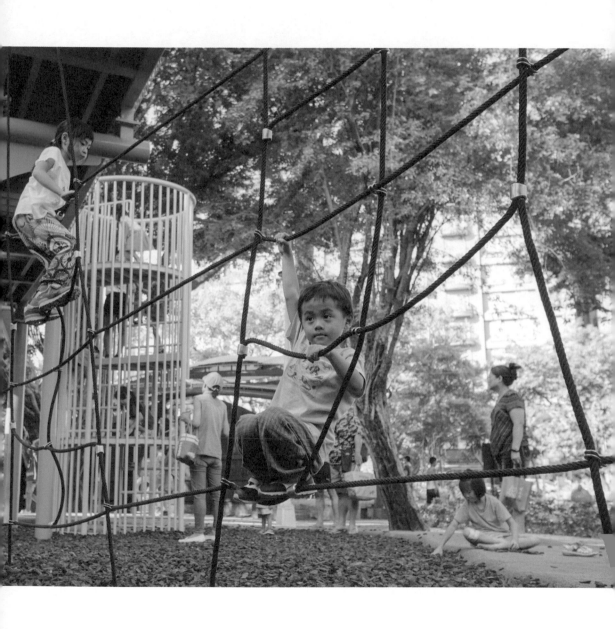

天空樹下各類型攀爬讓孩子有大肢體伸展的挑戰活動。

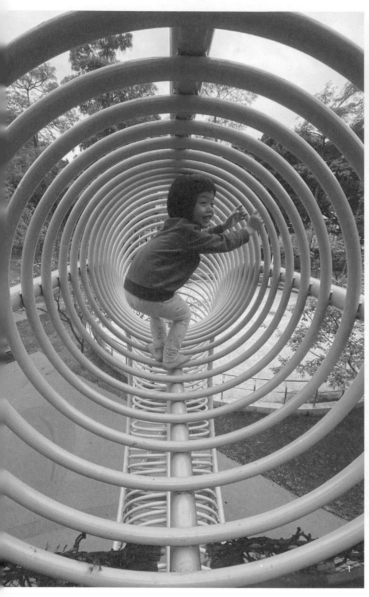

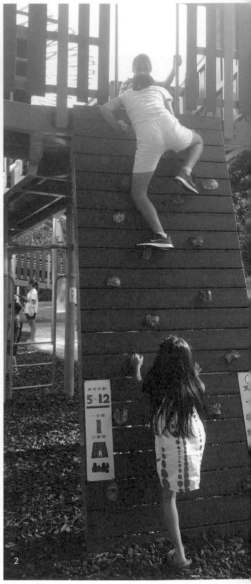

1 高懸空中串接天空樹二層平台，是愛挑戰的孩子最愛穿梭的捷徑。

2 近乎 90°垂直的抱石攀岩牆，挑戰成功的孩子就能抄捷徑到達第二層遊戲平台。

柵欄包圍的抬高式沙坑一側是沙桌，讓孩子和陪伴者都能安心挖掘，一旁的水源更是隨取隨用。

塗鴉牆不時出現孩子用粉筆留下的塗抹痕跡，彩色童趣映著樹木綠意。不少幼兒試完毛毛蟲搖搖樂後，會在樹皮、礫石裡留戀不去，從遊戲空間之外的草地帶來更多自然鬆散素材（如枝葉、泥土、草和花）玩創作扮演。

● 兒童心理師黃雅萱怎麼說

孩子除了在意有沒有滑梯、鞦韆、刺激不刺激，你會發現他們的視覺經驗也很重要，不同的光景會存留在他們的心中很久很久。原來，遊戲場晚上也可以玩、美感跟可以玩是能共存的、夜晚打上燈光的遊戲場是這樣啊，遊戲場也能擴展孩子的生活與感受經驗。

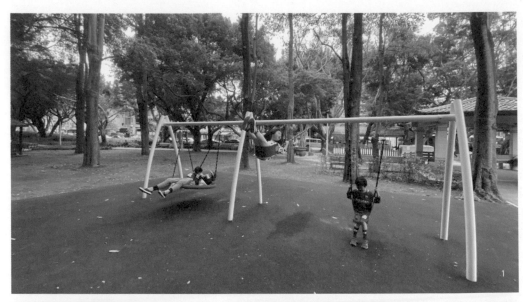

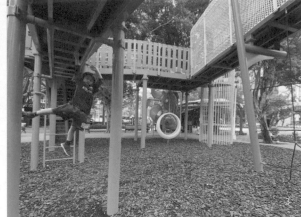

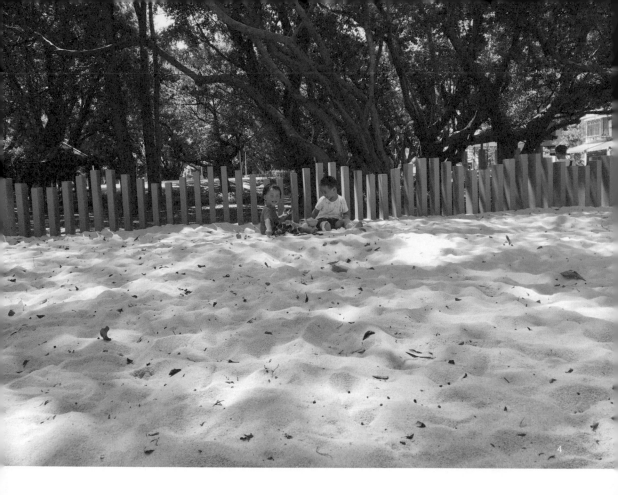

1 鞦韆盪得跟前方的樹冠層一樣高，是孩子最喜歡的擺盪遊戲目標之一。

2 最安全又好玩的鋪面，就是礫石、沙、木屑和樹皮了，礫石加上樹皮的玩法更能讓孩子很快交上朋友。

3 兩種不同高度和斜度的猴架，滿足臂力不同的各種小猴子。

4 細軟的沙粒摻著一片片落下的枯葉，孩子浸泡在想像世界的歡喜裡。

5 教室的黑板總是拿來寫重要文字卻不能塗鴉嗎？來前港畫個夠吧！

孩子王檔案

林
珣
如
。

最年輕的遊戲孩子王，跟小朋友玩起來，就像個很會玩也很好玩的大姊姊，林珣如是特公盟裡唯二的法律人，另一位就是她的伴侶：也是曬稱芒果哥哥的孩子王。台北市政府的幾場實驗性或是遊戲參與工作坊像是華山大草原遊戲場、飛機主題的青年公園和木作主題的大安森林公園，他們都有參與。

因為有兩個歲數差距和能力狀態不同的孩子，一個五歲多愛跑跳、一個不到一歲還離不開媽媽太久，林珣如在帶兩個孩子一起出遊時，會放心且放手讓年紀大的去自由遊戲，用鼓勵眼神和口頭關注。大的孩子不太需要跟著玩，讓她能陪比較要注意照顧的小小孩，玩鋪面的樹皮和礫石、拉著繩網站起身，甚至只要在斜斜通道上來回爬走十幾次，對於迷戀沈浸在自己感官和探索自己身體的嬰孩，一點也不無聊。「遊具是用來承載孩子遊戲的，」珣如說道：「如果只有遊具，玩法可能只有幾種，可能就會出現嘗試玩法、練習身體能力，再換個技術嘗試跟練習。但是，如果出現同儕玩伴，孩子就會自己選擇何時動、何時靜，何時利用遊具、何時又不用遊具。」

林珣如接著說：「有挑戰性的遊具，不代表年紀較小的幼童不能玩、沒得玩，幼童在攀爬網下方拉繩子也是玩的一種。有時候，小小孩的玩，未必是大人期待的玩法和樣貌，大人就以為小小孩不能

玩。如果，期待多元的遊戲形式也有縮小尺寸和降低挑戰的幼童版，分齡分區也是一個好辦法。」

在前港公園，林珣如發現她的大孩子會按照自己的步調遊戲，但小嬰孩也會出現在大孩子路徑動線或遊戲扮演裡，她會盡量尊重大孩子玩法，但也會照顧語言能力和行動能力還不到盡情共玩階段的小嬰孩。她也會適時提醒大孩子，但不是禁止或責難，反而是讓大孩子看見其他空間使用者，細緻地描述小嬰孩狀態，或是其他年紀較小孩子的情況，例如：「你看小蕨好像有點難過？發出抗議的聲音，他可能不想要當作玩具一樣被玩？」有時則是用「邀請」或「一起思考解決方案」的嘗試，像是：「他也可以當比較簡單遊戲關卡的關主嗎？」或「有沒有什麼好方法，讓他可以從你旁邊穿過去，你再抓著盪過來呢？」

不過，這種社交互動時刻，也是要在遊戲空間玩得「夠久」才可能發生。否則，如果是下課後媽爸帶來溜滑梯溜5分鐘或盪鞦韆盪20下的孩子，是不太能有機會從「遊具是體能輔具」進展到「遊具是社交工具」階段。這是林珣如作為一個兒童遊戲參與式工作坊常備孩子王的感慨。同樣是國小學生年紀，在日本或德國觀察到的身體能力，就超越台灣孩子許多。「身體能力是需要設施去展現的，如果設計師仍趨保守，孩子在工作坊中被觀察到需要的尺寸、斜度、跨距和高度，還是沒做出來，短時間之內，孩子能力就不會到『精進身體技術』或『和不同玩伴社交互動』的階段。」

前港公園的設計，似乎已經符合林珣如家現在的需求。她結論說道：「如果天空樹的樹幹樹根和無障礙通道的水泥牆，能再設計躲藏的祕密空間，這個小場域就近乎完美。」

兒童主體參與設計
玩出一座遊戲場

每一個孩子內心都有一個「遊戲景觀（playscape）」，需要我們一個個大人，用參與式設計，去趨近每一個孩子的內心世界。

設計兒童的遊戲景觀的基本入門，是滿足孩子成長過程每一階段身心發展需求，以建立感官直覺、獨立人格、民主素養、溝通社交、執行功能[1]、風險管理、創意想像等能力，核心關鍵就是能在自然且安全的遊戲景觀中「自由遊戲（free play）」。

轉譯孩子的創作

兒童使用者受邀參與規劃，表達想法、提供意見和經驗，過程由遊戲孩子王（play leaders）創造初步的遊戲機會，引導著孩子去開始自由遊戲。用各種可以萃取出孩子內心世界的方式，希望越來越貼近其內心，接著和孩子確認他們的遊戲行為，轉化翻譯出他們的遊戲需求，最後由設計師落實執行到空間硬體的設置。

紙上談兒童主體參與，看來容易，但兒童參與實驗工作坊的現場作業及事後「轉譯」卻無比挑戰。執行細節要怎麼做，才會是「不以成人管理思維」去局限兒童遊戲的可能，減少成人視角立場介入、規範和限制？尤其，當對象是 2-12 歲的孩子，台灣從來沒有過這種經驗，我們從來沒有好好蹲下身聆聽他們的想法，或踮起腳跟上他們的想像世界，雖然他們在台灣大環境下的遊戲體驗匱乏，但他們是否能透過一場場層次堆疊的工作

坊，從小型素材繪畫手作（黏土、色紙、樹枝、樹葉、果實）、大型素材拼裝創造（如紙箱、紙卷筒、實木塊、棧板、瓦楞板、稻草捆、繩索），聚焦在這塊「屬於你的地方」：島、祕密基地、空地，思索自己喜歡玩什麼？想要玩什麼？

認識被設計的基地

做兒童參與時，怎麼帶孩子認識遊戲基地呢？以下是倫敦景觀建築師協會（Landscape Institute）幾個可成教案的活動建議[2]：絕對不是「發給每個孩子一把尺，說政府規定這裡那裡幾公分，請你們量量看」這樣就結束的數學課。

帶著孩子去量測基地，絕對不是說：「請量出這裡幾公尺」就沒了；而是，孩子自己可以當度量衡，因為是他們在這個空間裡玩，身體是最有感的尺寸。讓孩子躺下來當測量，孩子站著手牽手當測量，滾好幾個輪胎來測量，這個區域能裝多少小孩，大家來擠一擠看看，這個區域是什麼形狀，紙箱或大塊保麗龍拼拼看，看這個空間可以是什麼模樣等。

接著觀察基地本身已存在的各種建物，或是上面的原有物件是什麼材質；在素材運用上，提供各種可以使用在這個基地的材料，若孩子想做一間躲避小屋，那就用各種紙類、木片、橡膠、花草或金屬片，拿高躲在下面來試試能不能抵擋風雨，假裝豪雨，用水柱沖躲在素材下的孩子，玩樂的同時也能知道：「喔……遮蔭不能用紙！至少要用木片之類的。」運用指南針，知

1. 執行功能 (Executive Funciton) 是很流動的概念，大部分研究學者認為包括：自我克制、延遲滿足、忽略令人分心事務、專注任務、放棄衝動行為等，也就是維斯基提出的「動機與認知，是和自我調節交纏在一起的」。
2. 內容來自 The Playground Project: Designing a Better School Environment。

道日出日落的方向，幫助安排遮蔭和設施的避日照點；用各色色紙站在各種高度點，舉高飄在空中，讓風向跟風速被視覺化看見，了解這一塊基地的微型氣候。讓孩子自己去做模型中的小人（如利用毛根），做出他自己的尺度，這樣就能清楚知道孩子做的高度、寬度和陡度等的尺寸相對於他的人物是如何，而不是老師、家長或設計師自己揣測。

讓孩子（和老師及家長）先就初步感受幫基地評價，喜歡什麼部分？不喜歡什麼區域？用最直觀的方式互動。在基地的圖面上，記錄下來誰在什麼區域笑臉，誰在哪裡哭臉，大家討論為何這一個人會在那裡哭臉呢？例如：輪椅使用的孩子會在台階哭臉，為什麼呢？喔，因為不能自己上下樓……而到了自由遊戲的現場，遊戲孩子王的角色非常重要，因為他們是讓孩子能在友善支持的環境下，自在展現自我而進行遊戲的第一線人員，也同時肩負要務，將孩子當作主體來傾聽，用引導而非教導的模式，來啟動孩子自由遊戲的機會。

怎麼跟孩子玩，也是一門專業的學問

因此，除了收集各式各樣能讓孩子在現場發揮創意想像的大型素材，最關鍵任務，就是將理解兒童特質、尊重兒童主體、陪伴傾聽的文化氛圍營造出來。在旁的親職照顧者的支持也很重要，要陪伴、觀察、翻譯、引導，而不是介入、教示甚至主導。遊戲孩子王和親職照顧者，對於「怎麼玩遊戲」和「怎麼一起玩」，最後到「好好一起玩」是什麼模樣，都應當陪伴著孩子去嘗試、犯錯且一再嘗試，沒有幻想的固定模式，孩子之間可以隨興地沒特定目地的憑空玩耍、自主獨立玩耍、當個旁觀者、零互動沒交集地平行遊戲、玩在一起但不刻意配合或是成群結

黨談合作或練領導，孩子才有更多選擇和機會。

所有身心能力狀態的兒童都一樣，需要在遊戲景觀中遭逢挑戰和接收刺激，傳統上許多不在意孩子感受、闖關競爭遊戲、大人意志介入、形式樣板主義、催促結案拍照或是下個指令「要一起玩啊！」的工作坊，其實是違背兒童的最大利益。

孩子自由遊戲形成創作時，過程遠比成果重要。若成人只看結果不陪過程，就淪於只看到遊具作品的思維。周遭大人必須放下「成果展」思維和「結果論」價值，不對成品過於期待，反而專注陪伴和觀察孩子行為背後深藏什麼意義。

兒童友善的做法

想要能夠萃取孩子的遊戲真實樣貌，就必須給足孩子時空餘裕，核心精神就是「等待」，讓孩子間自發同玩和自主互動產生，而遊戲孩子王的精髓，就在「如何讓這些產生」。友善環境營造和工作坊活動操作方法，應當適合个同年齡和成熟程度的兒童，提供足夠時間和資源，確保兒童做好充分準備，更有自信地進入「兒童主體參與模式」，用孩子的立場跟視角平等溝通，減少評斷、不作質疑，讓孩子「慢慢來」。

把每個孩子的一言一行，當作重要個案來分析，動作表情、玩法甚至決定不玩時所說的話，都是遊戲空間設計的寶貴資產。一場場的實驗工作坊後，對參與的每一個孩子做個案分析和需求轉譯的工作，是日後讓每一個遊戲場能夠有「特色」的重要關鍵。

南港公園

都市珍稀，全挑戰型遊戲場

地址｜
台北市南港區東新街 170 號，兒童遊戲區靠近出入口 5（台北市南港區福德街 405 號）。

交通｜
公車 257、32 至「南港公園」站下車，捷運板南線至「後山埤」站下車，步行約 10 分鐘。自行開車可停南港公園主入口的平面停車場（台北市南港區東新街 170 號，東新街與成福路交接口處）。

好玩指數｜
友善度 ★★★★　　遊戲性 ★★★★★　　挑戰度 ★★★★★

指標屬性｜
都會性大型公園

Age
3-12

注意事項｜
根據回報，廁所常沒有水，須走到比較遠的廁所。

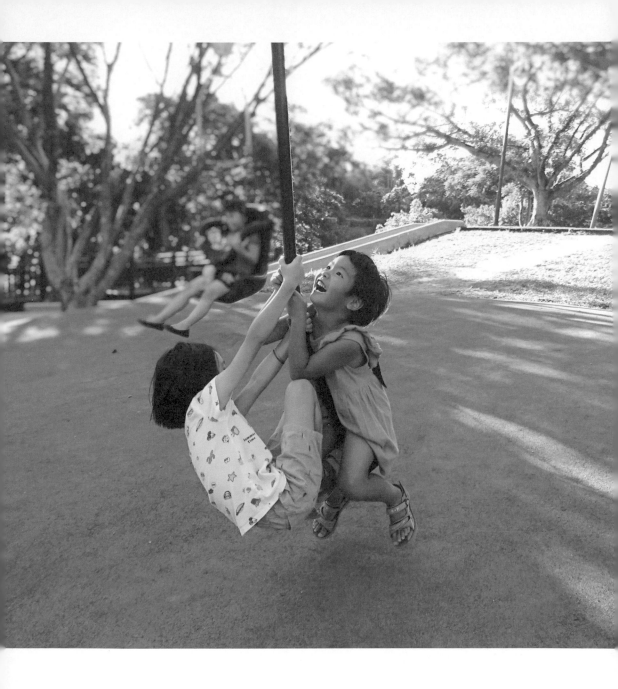

公園特色

終於，台北市出現一座較大型的挑戰型公園遊戲場，南港公園改造後，設施論豐富度是北市第一，比起小小的鄰里公園，光是滑梯就分高滑梯、矮滑梯、磨石子的、金屬製的、滾輪型的多種，讓不同年齡層的孩子都有適合其能力的設施，不至於太缺乏挑戰度或太困難。

這裡分為五大區，沙坑雖然是靜態設施但藏有許多機關，上面覆以可攀爬的天網，既能遮陽也能提供挑戰，還有同時可供 20 個孩子上去玩的旋轉陀螺。更感人的是有 3 公尺高的大型鞦韆，在鄰里公園鞦韆紛紛退出或變矮的時代，格外讓人珍惜。

遊戲場的故事

南港公園是北市少數大面積的公園，原本遊戲場分開兩區，一區只有鞦韆和搖搖馬，一區是一座大罐頭，和一般小型公園沒兩樣，非常浪費珍貴的大型空間，改造後原本公園內分開的兩區兒童遊戲場合而為一，翻轉成為孩子們躍躍欲試的冒險森林。

南港公園遊戲場從發想改造到完工歷時 2 年多，很少有遊戲場花這麼長時間規劃，在規劃前期就有邀請一般民眾和公民團體一起參與。

改造後的南港公園兒童遊戲場，配合自然環境、地形景觀，加入孩童的創意想像，並融合飛鳥、松鼠、甲蟲及地鼠等多元意象，搭配適齡的遊戲空間，令人耳目一新。另設計木棧緩坡道，讓孩子遊戲時，可以從制高點享受整個森林環境的歡樂氛圍。

遊戲場內分為五大區，結合彈跳、創意、攀爬、速度感等，更強調連續性機能，讓孩子「一直不停玩下去」，滿足孩子遊戲的需求。這裡對家長也很貼心，遊戲場旁設有很多休息座椅，讓媽媽爸爸在陪孩子玩累的時候，可以稍稍休息一下。育有兩個學齡前男孩的特公盟成員潘汝璧很常帶孩子來這裡玩，因為這裡讓她回想起一家四口在澳洲 long stay 的一年。

南港公園遊戲場在都會中盡量呈現了森林感，除了原本的樹木保留之外，也大量採用樹皮作為鋪面。潘汝璧說明，樹皮在國外是常用的一種自然鋪面，像這一類木屑、沙、小石頭等鬆散材料，除了提供比常見的橡膠地墊更安全的防護之外，也可以提供兒童作為玩耍的素材。「在澳洲最新的公園設計趨勢也是走自然風，他們的想法是城市已經剝奪孩子的生活空間，希望能盡量恢復自然的樣態，例如從很遠的地方搬來自然石頭，多使用原木遊具或木屑樹皮等自然鋪面，在設計上著重孩子和自然的互動。」潘汝璧解釋。

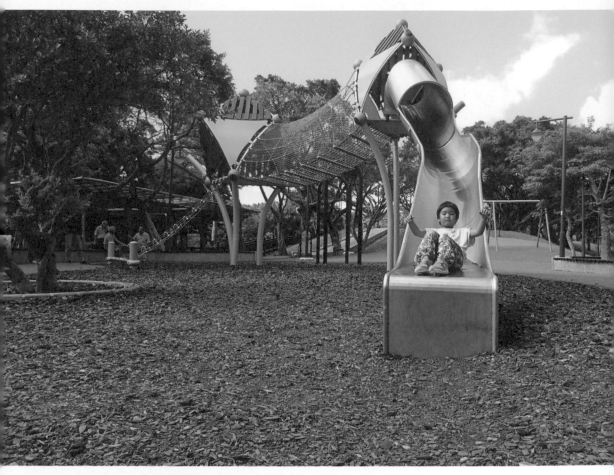

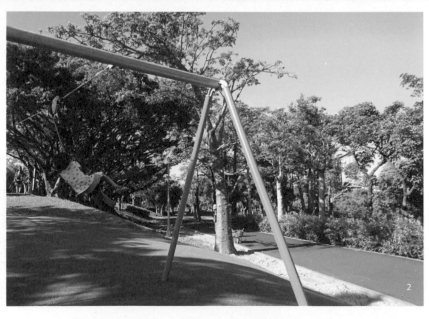

1 從 3 公尺高滑梯一溜而下，從每個孩子的興奮微笑，就能觀察出孩子是樂於接受挑戰的。

2 堪稱台灣最刺激的溜索，訓練孩子的手指抓握和上肢體力量。

3 3 公尺高大型鞦韆，是都市中難能可貴練習核心肌群又刺激好玩的珍稀設施。

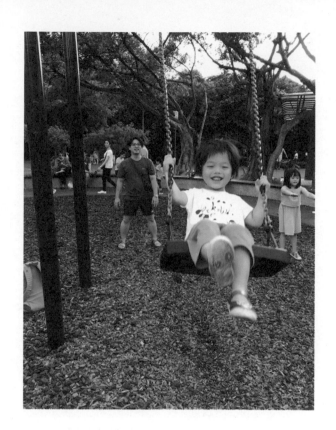

🔵 職能治療師曾威舜怎麼說

接近自然風的遊戲場，不受都市小公園的限制，打開孩子挑戰的視野。座落於木屑鋪面且沒有樓梯的松鼠攀爬溜滑梯，要如何攀爬到大型遊具上方？培養孩子動腦思考的問題解決能力，也能練習手腳協調。

沙坑上的天網，要在方格之間找到立足點前進，必須整合前庭覺和本體覺資訊，做出最佳的動作反應才能維持平衡感。配合地形的高速溜索，不只速度感帶來的樂趣，還有使用核心肌肉去面對搖擺的挑戰。

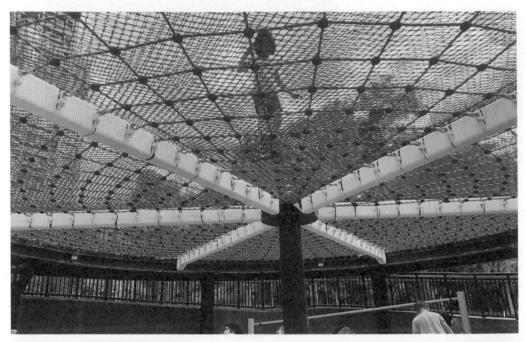

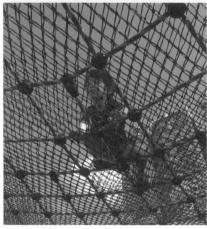

1 頗有高度的鏤空天網攀爬，往下望就可以看
到朋友在玩沙，在這裡不時就能看到三五好友
一起挑戰膽量，在天網上嬉鬧行走。

2 鏤空天網的材質細軟，要在上面攀爬需要十
足勇氣。

3 天網下的大片沙坑，設有挖土、管狀漏斗、
傳送等互動機關。

4 和朋友數到 3 一起往下，是孩子們在寬面磨
石滑梯的簡單樂趣。

5 可同時有多個孩子一起玩的旋轉陀螺，是大
孩子和幼童都能開心共玩的遊戲。

孩子王檔案

潘汝璧。 是特公盟的創始會員之一，曾在北市的參與式預算專案中為公園遊戲場提案改造，後來更一手促成將這群原本只是網友的烏合之眾，建立起一個真正在法律上有名有分的公益法人社團。

潘汝璧看起來溫和的外表下，卻有超乎常人的決心。在一邊育兒一邊和公部門周旋的過程中，她發現台灣遊戲場公共建設的進度實在趕不上孩子的成長速度，於是在老大 4 歲時毅然決然做出決定，暫停台灣的一切帶著孩子飛往澳洲親友家 long stay，別人是出國追星，他們一家是出去追遊戲場，一年內探訪了澳洲各大城市超過 50 個大小遊戲場。

澳洲人對「冒險」的態度和台灣人完全不同，讓她很驚訝，「我們問親戚和他們的孩子，發現他們從小視骨折為自然，就好像烏青一樣，屬於童年一定會得到的勳章，大多數的孩子都說得出自己一段或多段骨折的經歷。」相對於台灣遊戲場，只要有人骨折就會投訴媒體、民代或申請國賠，只能說是文化衝擊。

在澳洲公園中很少看到各種警告的告示牌，這一點也是和台灣公園隨處可見的告示牌文化有很大的不同。但有一次他們發現一塊霸氣的告示牌：「這是冒險遊戲場，挑戰有一定的風險，請評估自己的能力，避免傷害和危險。風險自負，怕就不要來。」

南港公園有個和國外同級的大型滑梯，超過 3 公尺高，結合攀爬功能，重點是「沒有樓梯上去」，這樣的設計在台灣非常少見，但潘汝璧說這在澳洲城市常看到，「根本是澳洲的罐頭遊具」。

她 4 歲的大兒子皓皓在澳洲玩遊戲場，一邊哭一邊爬是家常便飯，叫他下來還捨不得，「這次我自己成功上去～我自己爬成功了～我還想要再下來挑戰一次～」孩子會這樣說。

講到澳洲的經歷，潘汝璧立刻眉飛色舞了起來，「像南港公園的溜索，這可能是台灣目前最刺激的溜索，因為這座建在斜坡上，由上往下衝非常有速度感。台灣的家長可能會擔心孩子因此跌下來，但澳洲的家長都是使勁幫孩子推，讓孩子可以彈起到和地面平行、腳可以踢到上方的溜索。澳洲大部分的公園都有溜索，對孩子訓練手指抓握力、上肢體力量和膽量都有很大的幫助，尤其孩子們特別喜歡在終點彈起的感覺，非常刺激又有成就感。」她說。

天知／東和公園

木屑鋪面，自然風又具挑戰

地址｜
台北市士林區天母東路 69 巷前。

交通｜
鄰近公車站（忠誠路口或啟智學校），附近停車不便。

好玩指數｜
友善度 ★★★　　遊戲性 ★★★★★　　挑戰度 ★★★★★

指標屬性｜
地區性大型公園

Age
5-12

注意事項｜
沒有廁所，須出來找流動廁所或至便利商店借。夏季蚊蟲
多請注意防護。管狀長溜滑梯因為有比較大的高低落差，
身體稍微控制不好可能會撞到頭，適合「平躺」著滑下。

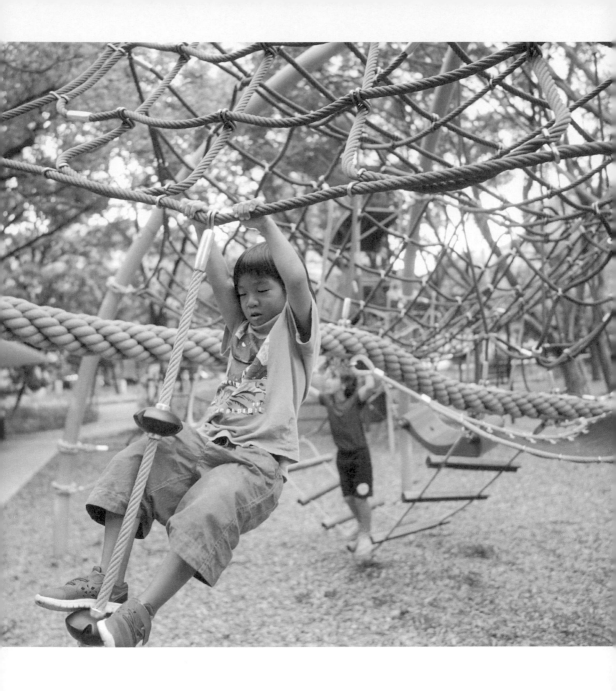

公園特色

天和公園和東和公園是位在天母山坡地上的生態公園，兩者間以步道相連，被稱為都會公園中的綠寶石。

天和公園具有獨特的全年恆溫天然湧泉「番井沸泉」，東和公園裡玉潮坑溪串流整座公園，為配合這豐富自然環境的特色，兩座相隔不遠的公園，在規劃兒童遊戲場時即以森林冒險為主題，採用融入自然材質的挑戰型遊具，深受大小朋友的喜愛。

天和有個和歐美遊戲場同級的 3 公尺高大攀爬架，內藏有多種玩法，高度挑戰。東和則是有大型旋轉滑梯。兩座公園走自然風，大量採用木屑鋪面，腳踩起來軟軟的，更聞得到木頭香，是很特別的體驗。

這是北市第一訴求大孩子玩的挑戰型遊戲場，也是第一走自然風的遊戲場，漫步在其間傍若置身歐洲。它的出現代表台灣的公園已經開始將和諧與美感納入設計思維中了，除了跳脫低齡罐頭遊具之外，也告別紅黃藍三原色殘害孩子美感的時代，利用大自然中的色調與質地，擴張孩子五感的體驗。

遊戲場的故事

天和及東和是台北市府為了2016世界設計之都，推動「二代公園」計畫的示範點，當時更新過程中與當地居民共同全面檢視公園的需求，而當地人希望為在地的孩子打造亮點，又憂心塑化的遊具和人造的橡膠地墊會破壞公園整體氛圍，因此建議市府邀請特公盟參與。

因應當地生態公園的特性，特公盟建議選擇有冒險性的遊具：一座3公尺高的多功能攀爬網和一座完全沒有樓梯的溜滑梯。並大膽使用木屑鋪面，打破過去千篇一律地使用橡膠地墊的做法。雖然木屑在國外遊戲場是很常見的安全鋪面，在台灣都市公園內卻是第一次採用。

天和公園遊戲區鋪面及遊具設施，在完工後三個月後才驗收，期間經歷了多次颱風暴雨，無數烈日驕陽，這些考驗了排水結構系統，所幸沒有積水、發霉，這讓大家有了一些信心。這個實驗性很強的公園改造開放後迅速爆紅，受歡迎的程度超乎預期，假日人潮曾經多到特公盟粉絲團出來勸世，請民眾不要再前往，避免干擾當地居民日常。

天母在地的特公盟成員葉于莉回憶：「我們平常會認為天然ㄟ尚好，但在遊戲場大家都習慣了塑膠，當時真的很擔心會被多少人罵，不過

還好天和與東和公園所在的天母地區，長久以來都有許多外國人居住，而歐美等地的國家早在多年前就在遊戲場內大量使用鬆散素材作為鋪面，也許是受到西方文化長期影響的關係，到公園的民眾及居民對木屑和沙的接受度都很高，我不曾聽過有人不滿或抱怨沙子很髒。在公園遛狗的民眾也很自動的會避開遊戲場，不隨意任狗進入便溺。」

而在地的網路社團群組成員更時常主動去遊戲場巡視木屑狀況，一發現有問題便立刻向管理單位通報。鬆散材料鋪面最怕的是隨時間一長自然溢出流失，而在地有一位熱心的民眾非常關心天和公園木屑量減少的問題，不僅自發性地量測木屑深度，甚至還在設施上貼上膠帶作為記號，以提醒公部門木屑應該補足至該高度，後續緊盯管理單位的木屑補充狀況，看到過於尖銳的木屑會幫忙挑出來並通報管理單位，「自己的公園自己顧」的精神在此發揮得淋漓盡致。

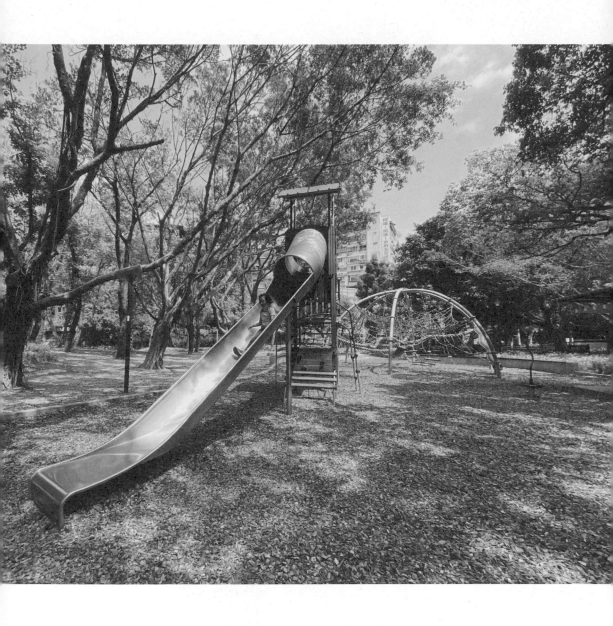

天和公園的滑梯是孩子們的挑戰擂台，因為沒有上去的樓梯，須依靠四肢協調合力向上，才能享受從滑梯溜下的喜悅。

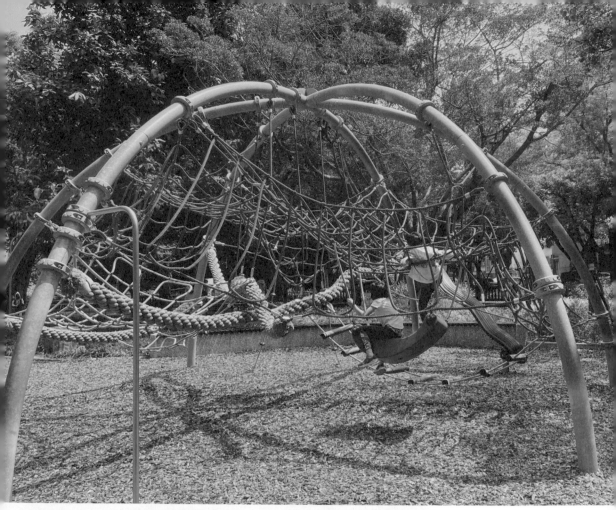

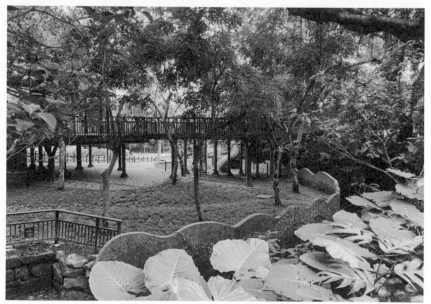

1 弧形攀爬網由三支半圓形鋼管
交錯構成的一大型半球體，細數
其中的遊戲關卡，中央最下方有
道繩索串起的木吊橋，充滿搖晃
感的設計與稍寬的間距，增加了
孩子同時通過時的刺激感。

2 在森林間忽隱忽現的遊戲空
間，給孩子神祕的探險感。

必玩設施

位於天和公園內的大型攀爬網絕對是人氣王，攀爬網上隨時都掛著孩子。細細觀察這一組半圓形的攀爬架其實充滿了巧思，不同年齡的孩子總會在這個繁複的網間覓得最適空間，從 3 歲到 3、40 歲，大家都愛來挑戰這個攀爬架。它受歡迎的原因，主要是繩索攀爬架每個角落都有變化，有繩結、有木板，也有塑料結構，有的地方會旋轉、有的會搖晃、有的增加了腳踏手攀的摩擦助力，涵括了多種挑戰元素、路徑。三支半圓鋼管交錯而成的頂點，是整座攀爬架的制高點，孩子常會為了能摸到它而努力突破中間的重重困難，等到達成目標後，再從側邊的滑桿一溜而下直達地面。可以容納眾多使用者，讓許多孩子一起玩，這點也是它受歡迎的重要因素。

兒童心理師黃雅萱怎麼説

這兩座公園中有著精彩的遊具點綴，但更有趣的是，我們可以去探索和尋找公園中的各種神祕的小路、周遭的動植物，不管是圍繞著大樹的空中走道、被林木圍著和覆罩的鞦韆、在路旁就可以遇見的螽斯和青蛙、能下到溪邊的小階梯，一點點想像式的話語，一邊走一邊玩，可以讓孩子更融入公園探險中。

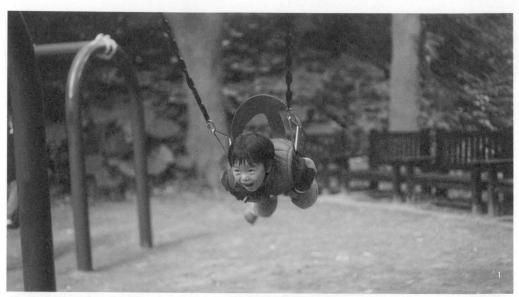

1 除了需要肢體攀爬的遊戲設施，東和公園也保留了幼童所需的坐式鞦韆。

2 天和公園遊戲場的鋪面全區使用木屑材質，常見孩子直接應用木屑進行各式遊戲。

3 東和公園有目前台北公園遊戲場中範圍最廣的梅花跳樁，常可見三五孩子在這遊戲、設定目標，又有點像晉級的迷宮挑戰。

4 由天和東和公園組成的遊戲廊帶小丘，沿路有小溪流水，多種生態聚集，在遊戲中享受自然綠意。

5 東和遊戲場的大型旋轉滑梯，在 2016 年是戶外遊戲設施告別紅黃綠塑膠遊具的一大突破。

孩子王檔案

葉于莉。 葉于莉的女兒和特公盟發起人林亞玫的孩子，是從小一起長大的玩伴，當林亞玫展開一連串號召、連署、陳情等實際抗議行動時，當時葉于莉卻因為懷著身孕又帶著一個孩子，身為一個朋友只能在旁邊看著，覺得深受感動卻又不捨。一直到第二個孩子出生，來到了不需要長時間照料生理需求的年紀後，葉于莉才決定投入更多，也期待因為這樣的社會參與，改變身邊更多人的想法以及生活周遭的遊戲空間，讓孩子的遊戲童年可以更加豐富而精彩。

葉于莉在孩子4歲時就帶到天和公園玩，她回憶當小朋友第一次爬上天和4公尺高的滑梯平台，卻遲遲不敢溜下來，儘管在底下不斷給予鼓勵加油打氣，她仍然不為所動，最後甚至放聲大哭，原來是因為4公尺的高度加上開放式滑梯的視覺效果，讓她感到害怕，最後葉于莉只能爬上去，陪著她一邊尖叫哭泣一邊溜下滑梯。

天和公園的滑梯對於學齡前的孩子來說是很有挑戰性的，因為沒有樓梯需要攀爬上去，尤其在二樓與三樓平台間，高度落差很大，而且只能藉著踩踏於鏤空的平台間不對稱的一支橫桿，才能到最上面的滑梯口。「有一次看到一位爸爸帶著孩子來玩，孩子爬到二樓準備往三樓時果然遇到困難，這位爸爸很溫柔地說：『我就在你旁邊陪你不要擔心！慢慢來，覺得太害怕沒辦法再繼續也沒

關係，我們可以下次再試試看。』」葉于莉感動地說。沒有指導，沒有逼迫，沒有嘲笑孩子，完全尊重孩子的意願與進度，在孩子的遊戲世界給予足夠的空間，讓他在內心儲存蓄勢待發的能量，就能成為不斷挑戰自我的動力來源。

談到這個公園另一項第一名：「木屑公園」，葉于莉觀察其他孩子遊戲時發現鬆散素材帶來不同樣的兒童遊戲行為：「很多孩子跟我女兒一樣也很喜歡把木屑當作食材來玩煮飯遊戲，他們把木屑放置在跳樁上，加入撿拾來的樹葉果實種子，開始做起一道道美味佳餚。有的孩子則是把木屑撒在旋轉棒的平台上，然後轉動旋轉棒，欣賞旋轉時因為慣性作用而飛出的木屑，或是觀察不同速度時木屑所產生的不同運動現象。」

另外在鞦韆區，葉于莉也觀察到，當有很多孩子在排隊等盪鞦韆時，這個公園排隊的孩子不太會失去耐性或哭鬧發脾氣，因為他們在等待時就玩起了腳邊的沙子，沒有工具也沒關係，直接用手堆沙塔、山丘，或是用樹枝挖起水道來，有的做起一球球的冰淇淋、捏飯糰，等待的時間有沙可玩，一點都不無聊！

自由遊戲是什麼？

自由遊戲（free play），是一項孩子與生俱來卻逐漸被遺忘的遊戲方式。什麼是自由遊戲？自由遊戲是一種沒有結構的、自發的遊戲行為，孩子可以自己決定他們想要玩什麼、怎麼玩，還有何時要停下來或想嘗試別的東西。

然而，在現代社會，能否自由遊戲最重要的關鍵，在於成人是否願意放下干涉，讓兒童試驗、承擔，進而管控風險。孩子最需要的是沒有大人來設定目標、課程、玩法，而是由孩子來主導遊戲規則。

身為大人的我們，總是情不自禁地介入孩子的遊戲，想想看，我們在遊戲場中最常聽到的話語是什麼？「小心一點！」「你做這個一點都不像。」「你應該要先踩這裡，再踏那裡啊！」「你不要再亂玩了，趕快蓋出來」、「你這樣不行……應該要……」「會不會熱？要不要喝水？」當孩子真正投入在遊戲時，大人總喜歡在旁邊下指導棋，希望孩子做的每一步驟都是「正確」的，或深怕孩子發生危險。

特公盟兒童心理師江淑蓉分享：「如果孩子沒有經驗過恐懼，那他的大腦就沒有機會知道自己可以調節它。」意思是，如果孩子依據自己的狀態，選擇了可承受的挑戰程度，在過程經驗了恐懼，藉由嘗試而通過的經驗，大腦學習且理解到：這就是恐懼的訊號和感覺，但我有能力調節且突破、恢復到平穩狀態。這樣的調節經驗，會讓孩子在往後遇到恐懼、害怕、不平穩的情緒或經驗狀態時，能有信心和能力調節身心狀態，這是一項非常重要的情緒能力。

對此，英屬哥倫比亞大學人口與公共健康學院助理教授 Brussoni（2012）甚至認為，現在的孩子能經驗冒險、挑戰的遊戲經驗太少，大腦可以學習調節這類情緒的機會不夠，可能會讓未來憂鬱、焦慮的身心症狀的機率提高。因此大人實在沒有理由去剝奪孩子想從自由遊戲中嘗試挑戰的權利。

那麼，家長可以如何陪伴孩子自由遊戲？特公盟的我們，提出以下三點建議：

1、提供豐富的遊戲素材，但不必設定目標
找一個安全且豐富的遊戲場域、自然鬆散素材多的地方，例如：沙、水、樹枝、果實、石頭等，或是去公園遊戲場，但不要局限在遊具本身，允許孩子打破慣有的玩法，可以躲藏、攀爬、演戲、多人合作或比賽等，不必拘泥成果，

他們可以發揮更多的創造力。

2、沒做什麼也沒關係

這一代孩子經常被安排慣了，經常在結構性的
環境下做事情，所以很常見到家長帶孩子去到
一個自然的遊戲場域，孩子竟然「不會玩」。
或是父母覺得難得來到一座遊戲場，一定要每
項都玩到，不斷催促孩子趕快去玩。然而，在
自由遊戲的過程中，有些孩子是需要時間準備，
家長必須先相信孩子，慢慢地他們就會進入自
己需要的狀態，當然，家長也要學著接受，就
算孩子什麼都沒做也沒關係。

3、邀請孩子探索，不直接給答案

「試試看」是一句有魔力的話。孩子可能會問
大人：「今天我們要做什麼？」家長不妨先練
習開放性地回答：「你可以自己決定」、「你
可以在這裡玩你要玩的東西」，先邀請孩子探
索手邊的素材，而不是直接蓋一座沙堡示範，
或給一個明確的答案。

自由遊戲不代表無限上綱的自由與毫無規範，
在行前，家長仍必須確認孩子理解與遵守遊戲
的一般性原則：不傷害自己、不傷害別人、不
傷害物品；大人不介入、不控制遊戲或設定目
標，不代表就不監督或觀看孩子，基本的安全
仍是最高指導原則。大人不妨蹲下身體，跟孩
子達成「和平協議」：

協議1：沒有人想要受傷吧？不管生理心理、口語或情緒上，別讓自己受傷。

協議2：那也不能弄傷人吧？不管對方是好蛋壞蛋、嬰幼兒或成人，別去讓人受傷。

協議3：沒有誰想要心愛的個人玩具壞掉吧？那麼，遊戲設施或自然生態，大家一起來維持！

陪伴孩子自由遊戲時，家長還可以做的重要事情是：跟孩子同在。或許你認為，那我們在旁邊滑手機就好，但孩子在玩自己的遊戲時，眼神不時會飄過來看大人，希望你注意他，或是想炫耀他達到的成就。適時回應他的行為，「喔，你終於爬上去了啊！」然後幫他照張相，就會讓孩子感覺他真的被重視，這對增進親子關係非常有幫助，也是日後非常棒的回憶。

在自由遊戲中，會需要大人來準備空間、資源、材料，但孩子才是遊戲的主導者，大人只是跟隨者。與其說如何教孩子自由遊戲，不如說是還給孩子自由遊戲的本能，因為，每個孩子，天生就是遊戲的專家！

南港中研公園

創下許多第一，小而美遊戲場

地址｜
台北市南港區研究院路 2 段 12 巷 58 弄。

交通｜
捷運藍線到終站南港展覽館站，換往中研院方向公車至
「圓拱橋站」有 205、212、270、276、306、620、645、
679、小 1、小 12、小 5、藍 25 等，再步行 3 分鐘。

好玩指數｜
友善度 ★★★★　　遊戲性 ★★★　　挑戰度 ★★

指標屬性｜
地區性小型公園

Age
2 - 8

注意事項｜
有廁所，可多帶衣服讓孩子玩沙。極限飛輪常有比較大的
孩子在挑戰，6 歲以下兒童若要嘗試，家長請務必在旁看
顧。

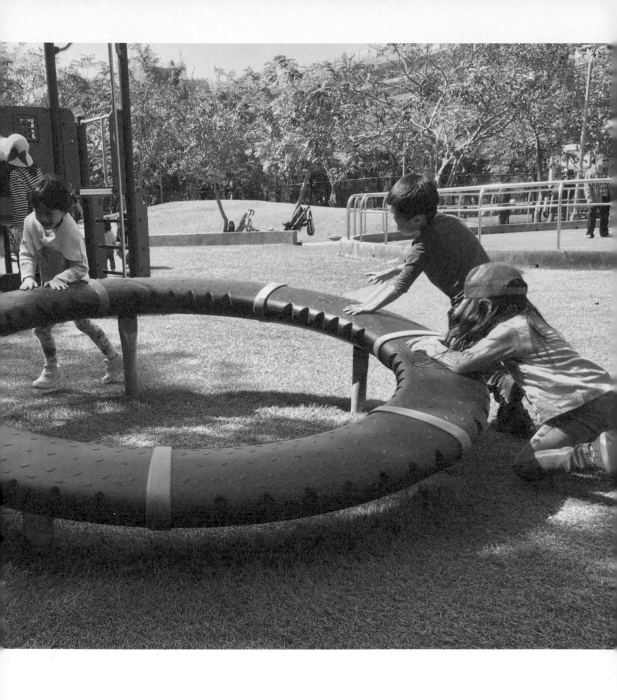

公園特色

南港區的中研公園是北市第一波改造的公園，創下許多第一的紀錄，它是北市第一座採用人工草皮的遊戲場，擁有雙北第一座可多人共玩的鳥巢鞦韆、第一個極限飛輪。當初剛改造完成的時候，親子爭相探訪，拍出來的相片讓人只想喊「Amazing ～」。

更重要的是，它是第一座舉辦里民說明會的公園遊戲場，也是當初第一波公園更新案中，里民參與最積極的，里長和民眾攜手打造了一座非罐頭的公園，為社區參與立下良好的範例。而這樣的成功經驗，後來也帶動了周邊其他公園（像是九如綠地巨型攀爬架）的改造。

遊戲場的故事

中研公園本身條件就很不錯，有籃球場、溜冰場，還有一座小土丘可以讓孩子奔跑玩耍，來遛小孩可以消磨一下午的時光。然而過去遊戲場只占小小一角，只有一座小小的罐頭遊具和六隻搖搖馬，難得的沙坑某次颱風後也被改成花圃，封印起來。

更新之後，除了將原本的罐頭溜滑梯換了一座兼顧更多功能的組合遊具外，原本的沙坑不但重見天日還升級，置入可供使用輪椅輔具的孩

子玩的沙桌。另外新設了鳥巢鞦韆、極限飛輪、可親子共乘的大隻搖搖馬、可愛旋轉搖搖杯等各種遊具，遊樂場不大卻很豐富，不論是攀爬、溜滑還是擺盪、搖轉，孩子可以練習更多種不同的動作，增進不同感官刺激。

這些設施現在看來都很普遍，但在當時卻極少有公園有如此豐富、新奇的遊具，不只小孩愛玩，連社區的阿公阿媽都忍不住坐上盪鞦韆重溫兒時的回憶。

家就住在中研公園附近的王嵐，是最早參與特公盟公園革命行動的成員之一，她很開心自己家附近的公園是遊戲場改造的前鋒部隊。在中研公園改造過程中，王嵐印象最深的是公園說明會。在過去公園若有更新工程，通常公部門只會跟里長討論，里長代表的意見就是里民的意見，但這次遊戲場改造首次舉辦了里民說明會，原本很擔心沒有人來，沒想到晚上七點多該是主婦最忙碌的時間，卻出現了十多位關心公園的在地媽媽，一起發言支持遊戲場改造，不少人還帶上了爸爸跟家中的長輩，連公部門都對附近里民的高度參與嘖嘖稱奇，王嵐當時感動的淚水在眼框中打轉。

必玩設施

極限飛輪在社區遊戲場比較少見，幼兒可以抱

著轉，孩童可以坐著玩，大孩子甚至青少年可以站著玩，變化多端，不容錯過。

此外，中研公園的告示牌也值得細細品味。過去台灣公園遊戲場的告示牌多以恐嚇、警告的語調傳達訊息，但現在所有特公盟參與改造的新的告示牌，在建議下改走溫馨正面路線：「遊戲是孩子的靈魂，請正向看待」，也是台灣的第一個有溫度的遊戲場告示牌。

職能治療師曾威舜怎麼說

人工草皮全鋪面，孩子可以赤足在上面奔跑。略微低矮的遊戲模組，讓幼齡孩子有更多的遊戲發揮空間。第一座鳥巢鞦韆，用包覆守護共融遊戲的可能性，交織的繩網協助坐姿的便利，讓每個孩子與大人都能玩在一起，盡情享受前庭覺的刺激與益處。第一個極限飛輪，以挑戰角度來說，各種方式都能夠玩（坐、站、慢走、合作推動等），學習重心變化就可以產生動力。輪椅使用者也能使用的沙桌，除了豐富手指觸覺和操作經驗，也拉近了和同儕的距離。

有別於過往警告意味濃厚的禁止標示，新式遊戲
空間多有正向說明的柔性遊戲告示牌，鼓勵家長
看見孩子需要遊戲的心，專心陪伴孩子。

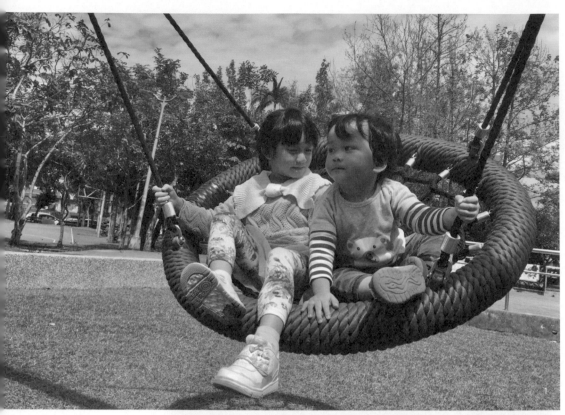

3

1 2015 年，四處都是紅黃綠配置的塑膠罐頭遊具公園，中研公園在那時成為孩子享受不同風貌的新興遊戲場，搖搖馬可以一起搖，連鞦韆都可以一起盪，多新鮮！

2 充滿前庭刺激的旋轉杯，讓孩子獲得體能和壓力的釋放，幼齡孩子第一次接觸時，可以先由家長陪伴，享受旋轉速度。

3 由居民共同守護的大片沙坑，時不時就可以看見拿著大鏟在裡頭翻沙的在地媽媽，讓沙坑不會變硬之外，也能曬太陽消毒。

孩子王檔案

王嵐是職能治療專業出身，孩子出生後辭職專心陪伴兒女成長。她的孩子最喜歡玩鞦韆，過去受的專業教育也告訴她，擺盪動作對兒童練習平衡感刺激前庭覺非常有幫助，然而，她找遍了南港，就是找不到鞦韆可玩。她不得已還從國外網站上購買了攜帶式鞦韆，帶到中研公園掛在大人的單槓上讓孩子玩。每次玩的時候，都吸引公園其他孩子好奇圍觀，甚至大排長龍搶著玩。後來她才知道，當時台北市有 32 萬孩童，全部公園竟然只有30 組鞦韆。

剛好她在網路上看到朋友分享特公盟準備去和北市府陳情拆除磨石子滑梯的消息，於是她毫不猶豫也加入，開始倡議非罐頭化的特色遊戲場，希望為孩子找回童年歡樂。問起她為何會想參與遊戲場改造行動？王嵐說：「兒童需要遊戲場去滿足健康成長的需求。公園可以做到的事，為什麼要到職能治療室去做？」

王嵐指出，好的公園遊戲場對鄰里的意義重大，是孩子放學後可以安心在裡面和朋友遊戲獲得體能、釋放壓力的地方。學術界已有許多研究顯示，城市兒童的生活活動空間相較於過去年代過於狹小，加上現代家長較為保護兒童使孩子缺乏探索的經驗，因此各種大動作感覺刺激與練習較上一代的孩子更少，孩子發生感覺統合失調的情況大為增加。幼齡孩子的家長，在設計良好的的公

園裡，可以讓孩子盡情練習肢體與感官，減少到醫院排隊做評估、到治療室復健的過程；對家長來說，公園也是社交互動、交流育兒經驗的好所在。

王嵐說明，感覺統合失調的孩子，生活上各種動作不協調會造成困擾，例如容易跌倒、打翻東西、穿衣綁鞋帶笨拙等，而嚴重者還會影響未來的學習發展，例如握筆能力欠佳寫字歪七扭八，看文章或題目會跳字漏字，甚至影響社交活動被團體排擠。幫助建立感覺統合能力的最好方式，就是從小讓孩子充分地玩，東摸西摸，爬上爬下，練習各種感覺與肢體能力。

在參與改造多座公園後，王嵐認為在安全的前提下，提供以下三大類設計對感覺統合發展十分重要：1、攀爬類大肢體的活動；2、旋轉、擺盪類前庭覺的滿足；3、使用多元材質提供感官刺激。她建議在規劃兒童遊戲場時，應參考在地兒童和照顧者的聲音，讓使用者參與討論，並加入專業團隊的輔助。專業團隊是由懂得兒童遊戲和健康發展需求的專業（如：職能治療師等），和懂得遊戲場規劃的設計師及優質遊具廠商所組成，根據兒童的發想，配合兒童生理心理需求，才能打造出最適合的兒童遊戲場。

那該如何說服長輩／里長支持兒童遊戲空間？擁有親和力又能言善道的王嵐，分享與長輩鄰里溝通的經驗：「其實從設計開始就可以讓社區凝聚、尊重和看見彼此的不同，三不五時去跟里長聊天是個好方法，分享一些已經做好的公園的案例，跟里長說有像特公盟這樣的民間團體在推動，讓里長覺得你是來幫忙的而不是來找麻煩的。若里長比較保守，有時比較願意聽同輩甚至長輩的聲音，這時可以請家裡的長輩出手相助！」王嵐笑說。

文山興隆公園

低調奢華，社區遊戲角落

地址｜
台北市文山區仙岩路 128 號。

交通｜
興德國小站有多線公車。

好玩指數｜
友善度 ★★★★★　　遊戲性 ★★★★　　挑戰度 ★★★★★

指標屬性｜
地區性大型公園

Age
2－12

注意事項｜
攀爬遊具偏 5 歲以上大孩子玩，學齡前就可以玩旋轉遊具。
遊戲場旁即有廁所，公園有地下停車場，出入口即在遊戲
場旁。幼兒可能食用小石或塞入鼻孔耳朵，請注意陪伴。

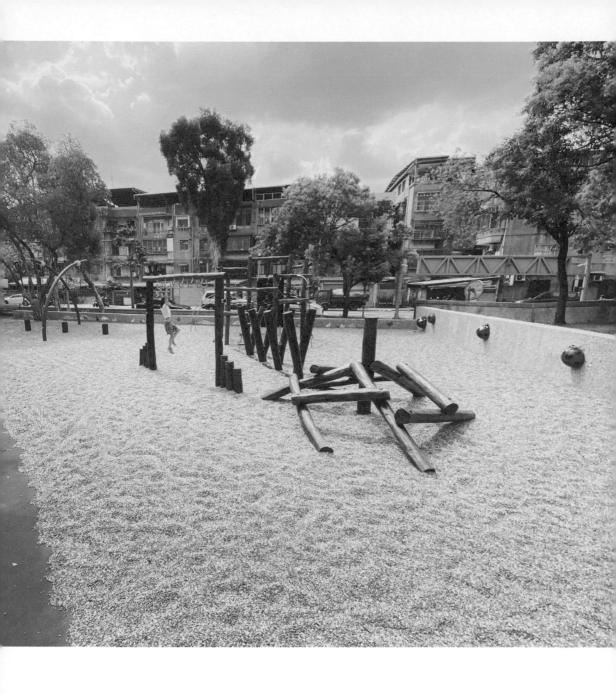

公園特色

這裡沒有五顏六色的視覺刺激,照片看起來甚至很不吸睛,卻有著最友善親子的設計,遊具更是非常好玩且耐玩,在社區遊戲場中可以說是奢華等級,自從更新開放後,每天熱鬧滾滾,絕無冷場。

興隆公園的遊戲場不大,不同於一般公園遊戲場以滑梯為主的設計,這裡反而以攀爬和旋轉遊具為先,相當少見。攀爬遊具整組為木製,最特別的是「泰山擺盪」組合,沒有在其他遊戲場看過,讓孩子一玩再玩樂此不疲。

這遊戲場在親子友善的設計上也很用心,整個遊戲區在大樹下,涼風徐徐,相當舒適。遊戲場四周有許多座椅,讓父母可以輕鬆就近看顧孩子。旁邊就是廁所,還有多個高低洗手台,讓父母帶孩子玩得安心。

遊戲場的故事

興隆公園是木柵地區一座大型的地區公園,共有兩個遊戲場,兩個場地都不算大,一個是普通塑膠滑梯組,因此在規劃新的遊戲場時,就以挑戰式遊戲場為方向,希望能讓大孩子也有適合的地方玩。

因為是設定為有挑戰性的遊戲場，整個場地以攀爬設備為主，有給較低齡的跳樁組合，也有將近 3 公尺高的攀爬組，為了給孩子更安全的防護，玩遊戲難免會失手，為了防止孩子墜落造成傷害，底下用大量的小礫石取代傳統方塊橡膠地墊，防護力更強。

木製進口的大攀爬組非常特別，有多種玩法，有攀爬網、垂直的攀岩板可以爬上去，下來則有滑桿和雙滑桿可以溜下來，讓孩子想怎麼爬就怎麼爬，孩子可以反覆玩很多次不會厭倦。

旋轉遊具則有三種：旋轉棒、旋轉杯和使用輔具兒童也可以玩的旋轉盤，不同年齡的孩子都能選擇適合自己能力的遊具來玩。

參與興隆公園改造的蔡青樺指出：「興隆公園遊戲場最讓人喜歡的，是整片的礫石鋪面與原木遊具，這是很難得的。因為在許多遊戲場改建過程中，孩子對自然的需求非常容易被忽略，里長或公部門會因為預算、行進動線、民眾擔憂及後續維護等理由，而拒絕使用原木遊具及自然鋪面。所幸興隆公園的里長是位推廣自然環境也願意了解孩子遊戲需求的長輩，當初參與討論時建議可以考慮使用全場自然鋪面及原木遊具，里長竟然說：『只要孩子們玩得開心就好！』」

蔡青樺興奮地說：「改造後常在興隆公園看到大孩子甚至國高中生眼睛發亮地這邊摸摸那邊試試，一邊叫著『這好高好恐怖喔！』一邊互推『你去試試看啦！你去你去。』也會看到有些五、六年級的孩子，幾乎天天去摸一摸玩一玩，玩沒玩過的雙軌滑桿、爬沒爬過的網子、盪沒盪過的擺盪繩。」

「我們的大孩子，一直以來都被忽略他們也是有遊戲的需求，因此，當出現了不同以往低矮無趣的塑膠滑梯，轉而設置了刺激的旋轉、新鮮的泰山擺盪、有高度的攀網及垂直的攀岩牆，還有自然鋪面的療癒感，都能讓大孩子感受到『原來我也有遊戲的權利』。」蔡青樺點出興隆公園受歡迎的關鍵因素。

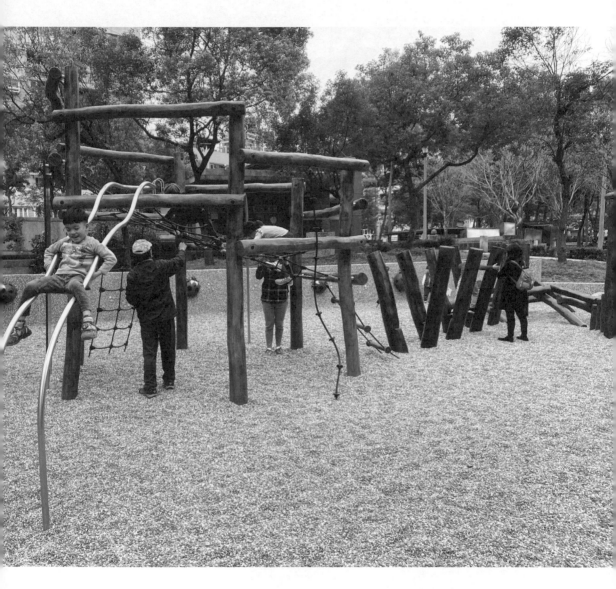

雙槓的溜滑設計，除了讓孩子有
衝刺快感之外，還有懸空的刺激。

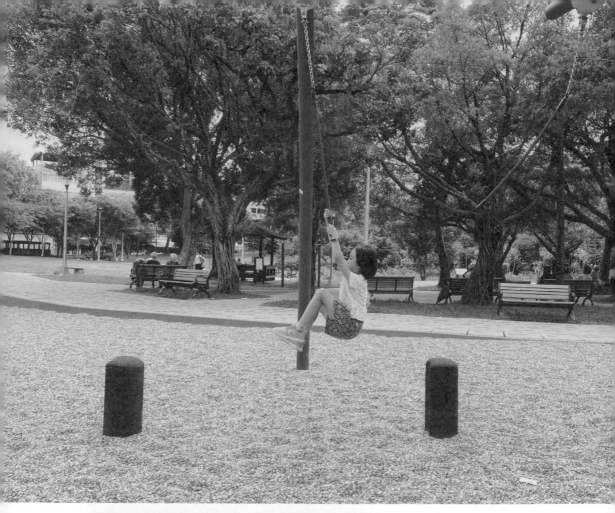

1 孩子的上肢體能力，在泰山擺盪這樣的設計中是最能看出來的。

2 光著腳丫在模仿河邊直立漂木上左右踩踏著，想像腳下礫石有如滾滾溪流。

必玩設施

這裡最特別的是「泰山擺盪」組合，這在其他遊戲場還未出現，可以提供孩子運用身體能力進行如泰山般的擺盪，訓練手眼腳協調地站定位及身體平衡的能力。孩子需要拉住繩索，學泰山一樣從一個木樁盪到另一個木樁，除了需要有相當的臂力之外，還需要有一點技巧，如果手眼身體協調能力不夠，也會掉下來。繩索鬆開的時機也很重要，否則繩索回彈的拉力會讓孩子無法站穩在木樁上。

職能治療師曾威舜怎麼說

小型攀爬遊戲場，邊玩邊練好體能。考驗孩子需要發揮視知覺的深度知覺與專注力，才能在交錯的平衡木找到落足點而前進。這裡攀爬遊具雖然高度不高，內部結構可不簡單，有繩索、繩網、攀岩牆、吊環和金屬滑管，滿足小小消防員的角色扮演，以及挑戰孩子的手臂力量、四肢協調、平衡感等，透過觀察其他孩子的示範，也能誘發孩子模仿與主動參與。

最特殊的是泰山擺盪，所謂「眼明手快」，孩子需要抓好繩索，簡單跳躍離開木樁，使用身體的重心擺盪，看準落地時間踩到下一個木樁。孩子需要運用大腦的動作計畫與執行功能，在遊戲過程表現肢體的最佳反應。

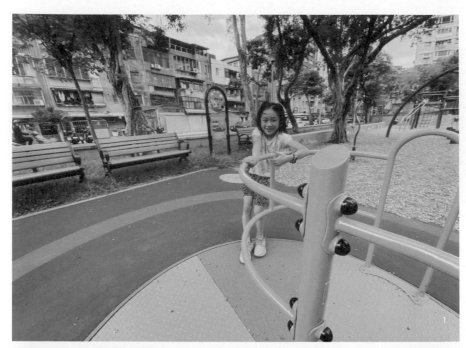

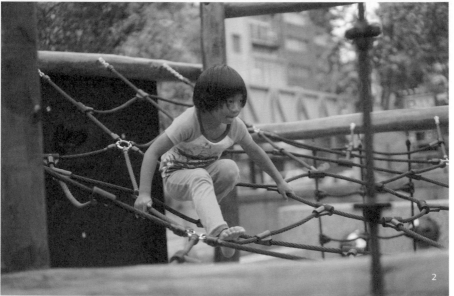

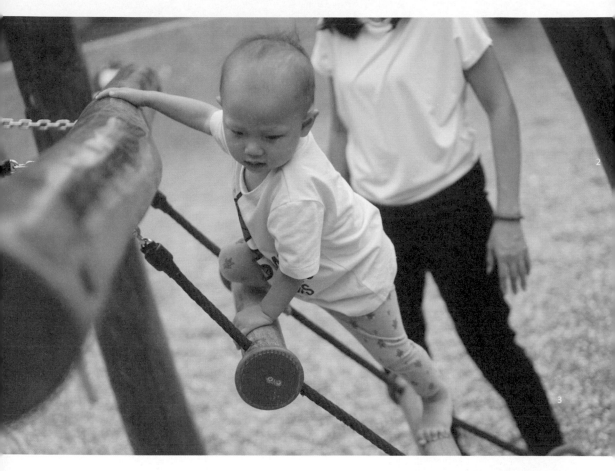

1 「旋轉、喜悅，我不停歇」的暈眩同時，孩子用另一個速度和角度觀看著世界。

2 手中和腳下的繩網，跟著身體重量搖晃著，孩子專注地移動，讓自己不至於落下。

3 曾經的遊戲場，是沒有任何設計可以讓幼兒這樣超越成人預期地攀爬的。

4 一根根木頭攀爬的最頂端，孩子透過一抓一握、一步一蹬，到達想像世界的最高峰。

孩子王檔案

蔡
青
樺
。

蔡青樺是在女兒樂樂兩歲多，帶著她參加一次台北城市散步導覽的親子活動時，認識了還我特色公園行動聯盟。她第一次發現，身為一位全職媽媽，也可以參與公共事務，改變女兒眼中不好玩的遊戲場。

興隆公園不是她參與改造的第一座公園，先前她就曾爭取住家附近的牯嶺公園改建。當時蔡青樺發起社區近一百人的連署，在奔走連署的過程中，號召其他社區媽媽、阿公阿嬤分頭向里長、議員、市府陳情，在蔡青樺與里民不放棄地緊迫盯人下，北市府公燈處終於將牯嶺公園列入 2018 年「改善及更新工程」的名單中，是「自己的公園自己救」的最佳實踐範例。

蔡青樺最愛在一旁觀察孩子的遊戲行為，她盡量不會去指導孩子怎麼玩，而是以陪伴的角色，鼓勵她、幫她拍照，幫她建立自信心。

她發現，自然素材能幫助孩子自由創造很多不同的遊戲與合作模式，以興隆公園為例，常常能看見孩子在整片的礫石鋪面上趴、躺、打滾或是互相用小石子掩埋彼此的身體，如同置身於沙灘那樣地盡情玩耍。也很常看到孩子用礫石填滿旋轉杯及旋轉棒的底座，再觀察旋轉時礫石甩飛出的樣態然後哈哈大笑。就這樣，玩

累了就玩石頭，休息夠了再繼續去挑戰，滿足孩子對於動與靜的
需求。

她也觀察到，過去社區遊戲場罐頭遊具的挑戰度都不高，女兒 3
歲後就幾乎沒什麼興趣，去遊戲場就只剩下找玩伴的功能。她認
為像興隆公園大小孩子分區的做法很值得參考。「共融或分區其
實各有優缺點，像興隆公園這樣，保留原本的塑膠遊具區，小小
孩的父母可以放心讓孩子在幼齡區玩，大齡區則可以在設計上大
膽嘗試，不會因為要遷就小小孩的需求，而在設計上犧牲一些設
施。」她說。

參與了不同社區公園的改造，經歷過各種不同地方勢力和團體的
角力，蔡青樺認為里長對社區公園規劃很有影響力。「這個公園
遊戲場的改造過程很感謝里長跟設計單位，因為設計單位從不怕
麻煩地一再相約，討論遊戲設施種類與遊戲動線，而最後定案時，
里長還決定擴大遊戲區來擺放旋轉盤。這一切都是因為里長的全
力支持，以及設計單位持續善意溝通，才能讓孩子們擁有一個好
玩且耐玩的場域。」她笑說。

三峽龍學公園

社區陳情，換得一座遊戲城市

地址｜
新北市三峽區學成路 396 號。

交通｜
公園旁有停車格，鄰近有三座停車場，公車可搭到學成路
及大義路口，無捷運。

好玩指數｜
友善度 ★★★★　　遊戲性 ★★★★　　挑戰度 ★★★★
美學加重計分 ★★★★

指標屬性｜
地區性小型公園

Age
2-10

注意事項｜
因為有礫石鋪面、有沙坑也有水源，務必多帶衣服讓孩子
玩沙、玩水或玩礫石後可以更換。草地上時有動物便溺，
徜徉奔跑時多注意。廁所在鄰近的圖書館三樓和四樓，或
是對街的便利商店。

公園特色

說到三峽區（北大特區）的龍學公園，幾位在地媽媽不禁露出一臉成就感爆表的「我參與、我驕傲」神情，眉飛色舞地說：「離家走路 10 分鐘，小孩黏住 10 小時。」原本以為只是向市長陳情一座遊戲場，沒想到卻換來促使新北市變成全台灣首屈一指「遊戲城市」的兒童遊戲空間改造發源之地。

一隻結合攀爬、溜滑、鑽穿和躲藏功能的巨型甲蟲，停在長滿含羞草、蛇莓、咸豐草和澎蜞菊大草地邊的礫石堆上，汲水幫浦總有孩子嘰嘰嘎嘎向遠方澆灑水柱。細白沙坑裡孩子來回取水塑形，跑酷棧橋上小孩和滑步車絡繹不絕，極限飛輪和單人旋轉杯穿插在樹叢間，配著尖叫轉個不停。而在鞦韆區，則是設有多人共玩的鳥巢、雙人親子鞦韆和單片式鞦韆，每一秒都聽見飛揚的笑聲。

遊戲場的故事

回首新北市的特色公園改造，起因於 2017 年 1 月 24 日，上百位三峽樹林北大特區的在地居民、特公盟、共學團、職能治療師和北北基桃關心公園議題的媽爸孩子，得知當時的市長要到龍學公園旁的北大行政中心剪綵，在五天內準備好向市長陳情活動，才終於獲得新北市府

的關注重視，開啟新北市喊出「來新北，玩公園」的政績。

陳情成功後，特公盟於3月8日婦女節與新北市府開了首場會議，市長委任主導特色公園事務推動的城鄉局，開始邀請特公盟及在地家長，從公園選址、數十場府內外宣導講座、兒童遊戲創作工作坊。各局處和各區的公所願意或多或少和特公盟等民團協作，演變成3年間，各類型的公園遊戲空間在新北市遍地開花的盛況。

龍學公園自4月改建後，整整一年，特公盟和幾位在地媽媽每一週要開兩場以上的設計會議，和城鄉局科長及承辦、設計師、景觀顧問、社區營造老師、安全檢驗專家、遊戲設備廠商和營造工程公司，來回看了近百次設計圖，並開了線上群組沒日沒夜一直討論兒童遊戲需求、孩子玩耍動線、設計創意、安全規範和風險評估。甚至，連大家經常忽略的遊戲場告示牌，一字一句和圖像設計，都要花費心思設想，每隔兩天還要（帶孩子或隻身）到現場監工。

用建立孩子「適性遊戲能力」角度來參與設計，最後完工揭幕的首座示範公園龍學公園，大獲好評。硬體出現了，觀念和文化才是真正議題主場，在這個中產小家庭和長輩帶孩子的集合住宅區，曾經大家對孩子的保護總多過於讓孩子奔放，現在的龍學公園經常能聽見孩子歡笑

尖叫，像是極限飛輪快轉時，國中生嗨到跌出離心力之外，旁邊大人也噗嗤笑了出來。在地的親職家長也努力在現場鼓勵孩子嘗試不到 3 公尺高的螺旋爬竿：「哇～這樣玩好有創意！」「你想要試試看往上爬，對嗎？」或是鼓勵家長看見孩子的強大：「你的孩子很喜歡耶！你看他跌倒了，卻還想再試。」

必玩設施

龍學甲蟲是一定要朝聖的，因為它是設計師為了這個公園的留空草地、樹林和自然風格，而客製設計獻給在地孩子的禮物，結合了所有遊戲功能在一身 —— 躲藏遊戲的祕密空間在甲蟲頭殼和隱藏隧道、3.5 公尺高的繩網過橋、溜滑時感受陽光樹蔭交錯的旋轉滑梯和甲蟲身體裡的垂直爬繩。底下的礫石鋪面，總有許多孩子在其中躺著感受被小石子淹沒，或撥弄小石頭紓壓。

極限飛輪是當時居民引頸盼望的特色設施，現在是大孩子在上面站跳和小小孩抱著感受暈眩的熱門遊具。沙坑總是有絡繹不絕的小小創作家在裡頭花上好幾個小時在用水混沙、搭橋挖路。雙人親子鞦韆，常有家長和孩子對坐享受天倫之樂，或是大孩子帶著小小孩一起，盪呀盪地飛到天際。

職能治療師曾威舜怎麼說

樹蔭下的甲蟲，是孩子的躲藏基地。自然的樹木與草皮，與甲蟲的遊戲時光療癒孩子的身心。祕密空間的設計，讓孩子不只多了些想像的遊戲空間，也很適合給孩子當作冷靜或獨處的安靜區。職能治療師協助設計的「適性能力圖」，讓家長在陪伴遊戲時，可以選擇不同的給孩子挑戰，發掘孩子的潛能。攀爬繩道需要平衡感與核心肌肉的使用，以及傾斜的跑酷棧橋讓孩子有奔跑與培養體能的動能。滑梯、爬繩下方的礫石鋪面，適合扮家家酒與比賽堆疊小石頭，以及感受石頭碰撞與樹葉隨風摩擦的自然聲響。

大小孩子都能一起遊戲的極限飛輪，是孩子最愛的挑戰核心遊戲，有時孩子會單獨一人在上練習平衡抓握。

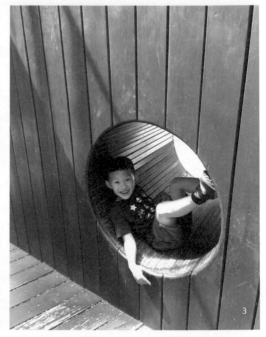

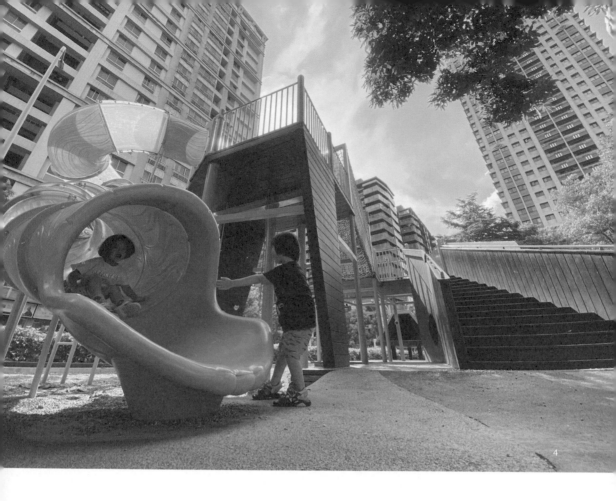

4

1 有沙坑、有礫石，兩種自然鬆填素材，享受沙水塑型、礫石從指尖嘩啦啦滑落的療癒，三峽樹林北大社區的孩子好幸福。

2 不到 3 公尺高的螺旋爬竿，原本設計為台灣第一高消防滑桿，但因居民擔憂孩子風險評估能力未到而改裝。

3 連貫跑酷棧橋與外部的祕密基地，是孩子躲貓貓和觀察他人遊戲的停泊好地點。

4 龍學公園的旋轉滑梯溜下來，是軟鋪和礫石迎接，讓孩子有不同的素材體驗。

5 雙人親子鞦韆，不論自己盪或跟親友手足一起盪，都能享受不同的擺盪樂趣。

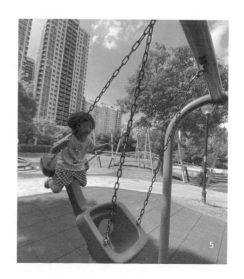

5

孩子王檔案

莊曉蓉
。

莊曉蓉是一直積極參與，甚至到不同社區場合和地方論壇積極
倡導的主力成員之一。爭取的當時，她的一場在地演說，溫柔
語調卻不掩激亢，讓聽眾一個個感動飆淚。和在地一群媽媽爸
爸，像是菁菁、Jeff、怡靜、慧慈、依依、小珊、小紋、儒新、
念慈、保元、婉玲、馨儀、阿德、Jocelyn 和琬婷等族繁不及備載，
聚集在一起稱呼自己是「ㄨ卍煞氣 a 三峽自主共學聯盟卍ㄨ」，每
逢特公盟登高一呼要支持兒童遊戲空間理念的每一件事，都必定
在三峽樹林北大特區出聲出力、出錢出命地相挺到底。

龍學公園，有了他們從頭到尾地深度參與，直到預計施工完成最
後一刻，這一群媽爸仍然掛著一顆像「送孩子第一次自己去上學」
那樣擔憂，想要緊緊呵護它迎向許多不定數的世界，動心起念邀
請現任里長、負責維管的區公所及義務拍攝的紀錄片導演，拍攝
幾位特公盟小小公民代表玩耍的宣導短片，想用影像方式跟即將
來玩的大家分享：

· 新遊戲場，能為孩子帶來什麼身心能力？
· 不同以往的遊具，可以怎麼使用？
· 親職師長怎麼陪伴孩子，讓孩子開心又安全地玩出創意發展和
　遊戲能力？
· 基礎的安全和風險評估的觀念，又是什麼？

‧大家如何攜手維持清潔，愛護這個得來不易的公共遊戲空間？

開幕後孩子紛紛蜂擁，莊曉蓉和幾位媽媽，也自發買掃具或小掃把給孩子，來整理沙坑和打掃礫石，區公所還因此設置了放掃具的箱子。在現場，陪著每一個來玩的親子嘗試新式遊戲設備，用自己設計的問卷收集實玩實測後的回饋，更在甲蟲身上貼滿空白海報紙，請孩子直接用他們的童言童語或圖畫塗鴉，告訴大人他們玩過一輪又一輪後內心的想法，再透過這一群媽爸回饋給政府。

接下來每一天，在地的他們，依舊會時時守護龍學公園，因為「自己的公園自己顧」，曾經這麼用力地爭取，孩子的社區認同和成長記憶這麼深刻，而且終於知道怎麼用空間改造的方法，把遊戲權利還給孩子，用情之深，更會繼續營造給在地孩子自由自在遊戲成長的友善空間。

而莊曉蓉謙遜地解釋道：「自己只是許多成員或在地媽爸的一個縮影。」看見她的介紹，就等於看見各地可能有更多相似的生命故事。這些故事，想說的都是希望孩子在「社區家園」感受鄰里如家人，整個社群讓孩子感覺「安居、安心和安樂」。

遊戲的時間、空間和權利
影響兒童身心發展

當遇到對兒童青少沒有認知、難以改變「離童年遙遠」的掌權大人,對既定空間中「自由遊戲」的態度消極且負面時,最重要的一個環節,就是在盡力推廣時,去撼動人心,讓人們驚覺「缺乏遊戲」對孩子是「危及身心發展」的。

如果繼續減少孩子在戶外活動及玩耍的時間和空間,「感官缺陷(sensory deficits)兒童」的數量會增加。根據《紐約時報》報導,紐約市公立學校在過去 4 年中,要到醫院接受職能治療的學生人數增加了 30％;芝加哥在過去 3 年增加了 20％;洛杉磯在過去 5 年增加了 30％。而台灣呢?越來越多孩子正在用「不發達的前庭(平衡)系統」行走,在學校座位上摔跤,互相碰撞受傷,玩捉鬼遊戲中推人太用力,並且普遍比過去的孩子更顯笨拙、不懂得運用身體或估算空間距離,身體意識和空間感低下。

現代的台灣孩子,面對枯燥環境、玩耍時間稀少、填鴨教育和擁擠校園,遊戲刺激極度缺乏,會影響他們一生的發展。以神經生理學論點來

> 兒童是指標性的生命物種。如果成功為兒童建造一座城市,這就是對所有人而言成功的城市。
>
> ——前波哥大市長佩納洛薩

看，根據大腦構造，遊戲對於我們來說，就像是進食和睡眠一樣的重要。越有豐富的遊戲經驗，越可改變大腦前額葉的神經元連結，若孩子擁有足夠的早期遊戲經驗，在學校可以表現得更好，並成長為更有能力的大人。個人一生成功的致勝技巧如社交、自治、解決問題和創意，是從遊戲中習得，而非被教導的。根據遊戲行為相關科學研究，潛藏在遊戲中的風險評估能力，會影響孩子社交技巧和高階認知處理能力。

遊戲空間中的「遊戲」到底長什麼樣子？

提供遊戲的空間，如此重要，對孩子在都市中的成長，會帶來安全感以及歸屬感。給兒童更多玩樂的時間與空間，將是一個國家能有越來越多「兒童友善城市」的優先議題，強調每一個孩子都有權利在他們感覺安心的環境成長，喝乾淨的水、呼吸新鮮空氣，取得基礎的社會服務，可以遊戲和學習，並且讓自己的意見被聽見且採納。

好的遊戲空間，要有：
1. 讓兒童有較多掌控力且能逐步探索與增進理解的假裝遊戲。
2. 近距離接觸去搔癢與測試對方力道，而發現身體靈活性的打鬧遊戲。
3. 探索和修正社會互動規則和標準的社交遊戲。

4. 重演強烈的人際關係中，真實與潛在經驗的扮演遊戲。

5. 讓兒童能使用工具和材料來設計和創造出新元素，並意識到新連結的創造遊戲。

6. 用操縱行為（例如：拿取、投擲、敲打或放進嘴裡），來獲取實際資訊的探索遊戲。

7. 使孩子接觸到冒險，嘗試體驗害怕，甚至是有潛在生命危險經驗，發展出生存技能並征服恐懼的深度遊戲。

8. 按真實世界規則或現實中不太可能發生，以孩子自己方式重整世界的幻想想像遊戲。

9. 單純為了移動，而往任何自己想要的方向移動的移動式運動遊戲。

多元的遊戲空間能拯救孩子

我們可以對孩子用繪本說故事，告訴他們要為自己的遊戲權利發聲；但對許多大人，還要更努力讓大家知道，遊戲空間的多元程度，甚至讓整個城市都能設計成對孩子友善的遊戲空間，可以拯救下一代的孩子。給嬰兒的幼幼款、學齡前、小學等分齡專屬；或各種類型：挑戰式、共融性、自然系、水遊戲、資源再利用、可玩藝術型、樹冠層、鬆散素材、創客自造、社會福利等設計，甚至快閃冒險遊戲及街道遊戲。遊戲空間越多種類，帶來的營養越是豐富，越能養出身心發展健全的小孩。台灣的城市景觀規劃與建築設計，通常建立在成人對空間的預

想，而較少考量到兒童對空間的認知。對地方官員、設計師、政府承辦，甚至景觀人及建築者來說，用什麼方法了解兒童身心發展？這時候，就需要兒童心理師、幼兒教育專家和職能治療師，給出讓孩子在公共遊戲空間好好長大的設計參考工具：

公園遊戲設施對兒童肢體及感官發展益處 ★★主要益處　★次要益處

	溜滑梯	盪鞦韆	旋轉盤／椅	攀爬網／架	跳樁、平衡木	沙坑	草皮、礫石
本體覺	★★	★	★	★★	★★	★	
前庭覺	★	★★	★★	★	★★		
觸覺						★★	★★
視覺	★	★	★	★★	★	★	★
空間感	★	★	★	★★			
動作計畫	★★	★★	★	★★	★	★	★
肢體協調	★	★★	★	★★	★★		
精細動作						★★	★
認知	★	★	★	★	★	★	★
社交	★	★	★	★		★	★
情緒	★	★	★	★	★	★	★

資料來源：台北榮總職能治療師曾威舜

花博公園

舞蝶同玩，共融遊戲場先驅

地址｜
台北市中山區民族東路。

交通｜
位在花博美術園區近民族東路側（近海霸王餐廳）。捷運
圓山站步行約 15 分鐘，須過中山北路馬路到對面。

好玩指數｜
友善度 ★★★★★　　遊戲性 ★★★★　　挑戰度 ★★

指標屬性｜
地區性小型公園

Age
2 - 8

注意事項｜
有廁所。鄰近有花博圓山園區停車場、
台北市立美術館停車場。

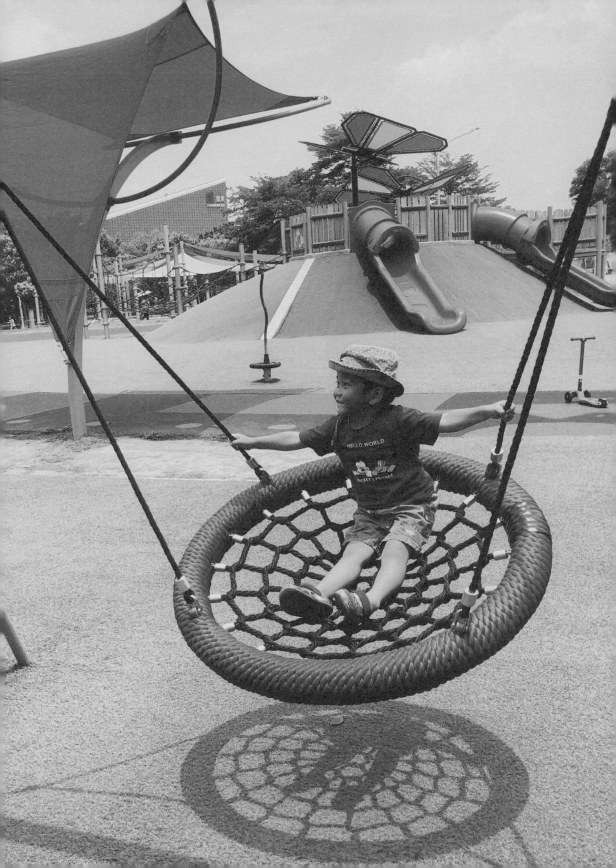

公園特色

位於台北花博公園舞蝶館旁的「舞蝶共融遊戲場」，可以說是北市共融遊戲場的示範場，它的特色就是「共融」，擁有全台首座輪椅鞦韆、觸覺地圖，強調無障礙環境與遊具，以蝴蝶和毛毛蟲為設計主題，提供鞦韆、滑梯、沙坑、攀爬架、旋轉設施、遊戲小屋、音樂設施、遊戲牆等綜合性遊具，讓各種不同身心能力狀態的孩子，一起同樂。

這裡透過「身障童盟」的參與，規劃了台灣第一架「輪椅鞦韆」，如果是需要依賴輔具行動的小朋友，可以讓照顧者直接推輪椅上去，照顧者可不用抱起身障者就能移位，讓身障兒童可以一圓玩鞦韆的夢想。

遊戲場的故事

花博公園是北市第一座大面積的遊戲場，也是當時雙北造價最高的單一遊戲場，占地約 2,000 平方公尺，建造費用約 1,800 萬，定位為可以讓身心障礙兒童一起玩的「共融遊戲場」。因為台北一般鄰里公園空間狹小，加上當時台灣社會對於「障礙兒童也可以玩」這樣的概念還沒有建立，因此市府從選址開始，就徵詢民間親子團體的意見，最後擇定了交通方便、腹地廣大的花博公園。這個遊戲場從規劃到實現整整

花了一年的時間，期間市府承辦單位啟動五場工作坊及一場公開說明會，並邀請小小公民一同參與遊戲場的規劃設計，甚至在正式開放前還邀請身障兒和一般兒童前往試玩，這些改造流程為北市也為全台灣開了先河。

什麼是「共融遊戲場」？簡單說就是設計時必須考慮不同能力的兒童，包括不同年齡的孩子與身心障礙兒童，打造一個適合他們玩在一起的空間。因此，環境無障礙很重要，必須要有通道讓輪椅可以來回穿梭遊具之間，並且要有適合障礙兒童玩的設施。

以鞦韆來說，花博的鞦韆就有一般坐椅式、汽座式、鳥巢式加上輪椅鞦韆等多種不同種類，一般孩童可以利用坐椅式鞦韆練習自己盪，但若是身體不便的孩子，就可以放在鳥巢式鞦韆或是坐在汽座式鞦韆上，由家人幫忙搖。

又譬如旋轉遊具，在這裡就有三種，一般孩子可以玩旋轉杯、旋轉棒，孩子可以獨立完成遊戲行為，另外還有大小身障孩子都可以一起玩的旋轉花瓣，花瓣座椅上設有安全扣，讓身體支撐力和肌耐力較弱的孩子，也能安全地遊戲。

1. 身障童盟全名為「台灣身心障礙兒童權益促進會」，由長期努力倡議輪椅使用者各項權利的周淑菁女士發起成立。

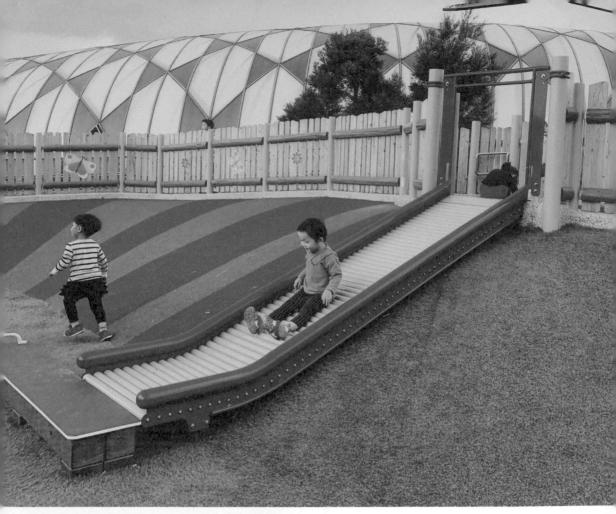

1 短的滾輪滑梯，能讓孩子享受咕咚順利滑下的樂趣，一旁的轉位等待平台，讓使用輔具的孩子能先移動到安全位置，再回到輔具上。

2 舞蝶遊戲場的大片沙坑，有著有趣的水流設施，也有提供身障孩子可直接遊戲的沙桌，沙坑上方更貼心設有造型遮陽。

必玩設施

這裡還有台北少見的「滾輪滑梯」，雖然不長，但讓大家不用跑日本，就可以體會滾輪燒屁股的感覺。毛毛蟲遊戲牆，則來自於孩子的發想，具備 8 種不同玩法，包括手指迷宮、心跳鼓、彩虹轉盤等創意遊戲。

雖然挑戰性設施較為不足，不過對學齡前的親子來說，同樣都要出門一趟，來這裡的 CP 值很高，屬於「buffet」吃到飽的遊戲場，可以一次練習到擺盪、抓握、攀爬、旋轉、社交、平衡、操作等種種能力，最後再來痛快地玩沙，帶著全身泥沙與滿足的笑容回家。

職能治療師曾威舜怎麼說

全台第一座輪椅鞦韆，讓須使用輪椅的孩子可以直接進入，感受前庭覺的回饋與擺盪的樂趣。園區平整鋪面的無障礙環境，任何孩子都可以順利地移動到遊戲點。木屑與沙坑讓孩子在都市也能有些自然素材的體驗。不同高度的花瓣造型沙桌、水流渠道讓各個身高或輪椅使用者都可以進行遊戲，並且在讓沙水塑形的過程，發揮手部操作與創造力。

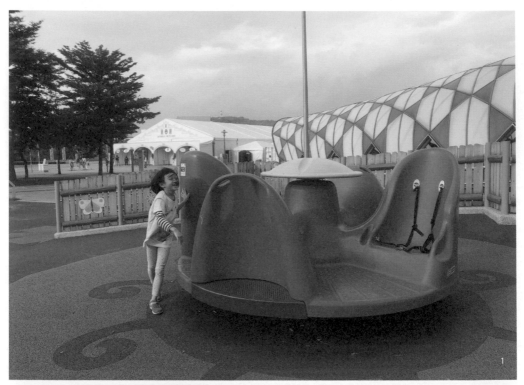

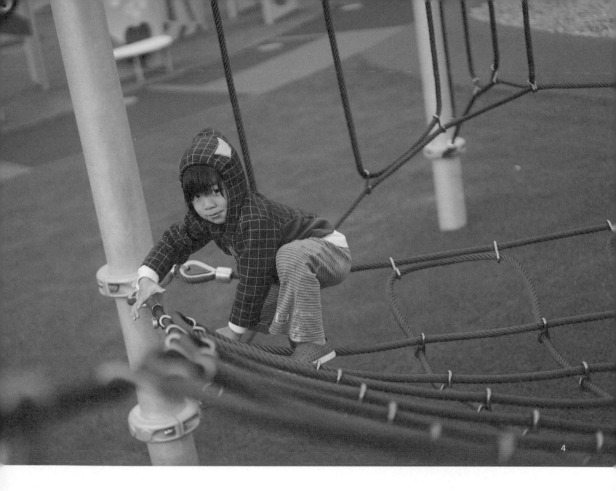

4

1　幼齡或身體支撐需要協助的孩子可以從旋轉花瓣嘗試，在有安全扣的狀態下安心遊戲。

2　鞦韆種類選擇多元，有汽座式、鳥巢式、單片式，孩子能夠盡情享受擺盪悠閒。

3　毛毛蟲遊戲牆的多功能互動，不論大小孩童，都會黏在這頭觀察趣味。

4　舞蝶遊戲場提供不同高低的分齡適能挑戰，並設計攀爬遊戲動線通往滑梯。

5　孩子轉動數圈就會發出音樂的音樂互動遊戲，常讓幼齡孩子得意地跟著聲響跳舞。

5

孩子王檔案

蔣慧芬。 蔣慧芬是早期參與花博舞蝶遊戲場選址規劃的媽媽，還帶著孩子一起參與前期規劃的工作坊，當時「共融遊戲場」在台灣還是很新的觀念。蔣慧芬觀察，台灣在一般道路的無障礙空間已發展多年，但進入公園，常見石頭地板造景，和多出兩階的涼庭，草溝和水溝的設計，也常讓特殊需求的朋友，只能在公園內的平整步道行動，無法真的進入公園其他的空間，再加上遊具過去沒有針對特殊需求兒童規劃，而花博公園的出現算是台灣一個很大的進步。

「我覺得我自己是很幸運的那一個，身邊不少關注兒童遊戲權的親子，他們從發現磨石子溜滑梯一直拆覺得很不對勁，到思考自己能做什麼。」蔣慧芬談起自己加入特公盟的過程，覺得欣慰又驕傲。

「剛開始時大家對共融都是一知半解。」蔣慧芬回憶當初參加的共融工作坊活動介紹是這麼寫的：「希望這次參與工作坊的孩子與陪伴者，能成為種子成員，把共融精神在學校、在公園、在生活中傳遞出去，讓孩子和家長從『你我之間的不同』作為認識彼此的起點，唯有看到不同，進而理解彼此的差異，才能在共同生活的氛圍中，努力找到對大家都好的生活方案，而不是所謂的『配合弱勢』或是『幫助弱勢』。」

說起來容易，但要設計出能符合大家需求的遊戲並不簡單，而實際在共融遊戲場讓「不同能力的孩子玩在一起」，對家長也是一大挑戰。例如，旋轉盤是共融遊戲場中常見的場域，也是最能體驗「共融」精神與困難的地方。「當只有自己玩的時候，尊重孩子可以自由選擇玩法，但當上面同時有大孩子和小孩子，大孩子愛刺激，總是轉得特別快，小孩子想要玩，但又害怕，這時候家長的陪伴和轉譯真的很重要，只要有人提出慢一點，其實大家都會聽到幫忙協助，遊戲場是孩子學習怎麼和別人相處的最好的地方。」蔣慧芬分析。

「說真的，我自己也希望更多家長能了解，並非因為特殊需求的孩子才需要這麼看待，就算是同樣 3 歲的孩子，對於抓握溜滑攀爬的能力就一定有差異，只要我們都能認知，孩子就是不一樣，那我們就可以很自然拿掉比較，練習用鼓勵的話語，陪伴孩子，哪怕是昨天他已經登上攀爬架的頂端，今天他再爬一次時，也是有可能需要時間再準備的。」蔣慧芬說。

台灣從原本單調的遊戲場，進化到具有共融精神的特色公園，蔣慧芬認為，不管是特殊需求兒童還是一般兒童，對於遊戲的需求是一致的。」公部門也想要改變，可惜因為長期產業模式，過去習於採購法最低價標，改變幅度有限，希望未來能有更多優質廠商進場，好的設計師投入，更多兒童參與，才能讓遊戲場真的符合兒童需求。

林口小熊公園

分齡適能，最佳共融設計

地址|
新北市林口區仁愛一路與公園路交叉口（林口運動公園旁）。

交通|
由機場捷運「林口站」步行搭乘 936 公車，在「世貿芳鄰」下，步行 5 分鐘可達。

好玩指數|
友善度 ★★★★★　　遊戲性 ★★★★　　挑戰度 ★★★★

指標屬性|
都會性大型公園

注意事項|
有廁所。假日較難找路邊停車位。

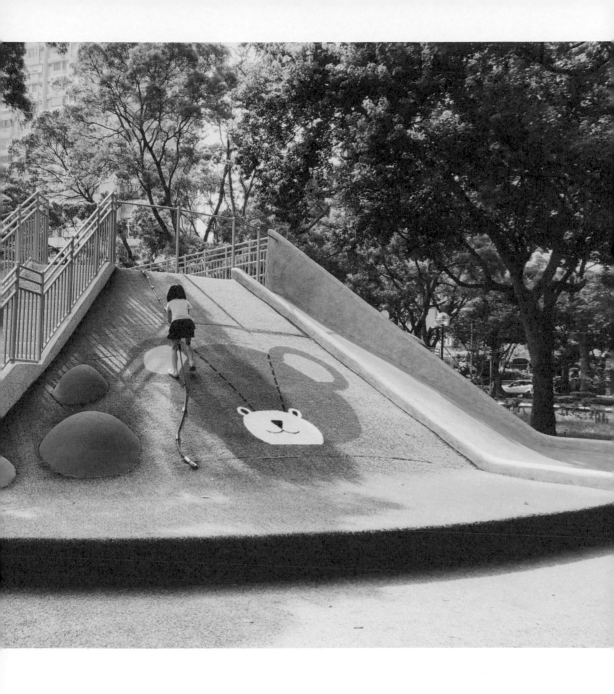

公園特色

林口公鄰 23 公園以「卡通熊」為設計意象，自從新遊戲場設置以來，這座公園索性被當地人稱為「小熊公園」，是少數能做到滿足不同能力者需求的「共融遊戲場」，不論是幼兒、學齡前、小學生或特殊需求兒童，都可以在這裡找到能玩的設施。

小熊公園也是新北第一個嘗試國外木屑鋪面的遊戲場。一般來說，共融遊戲場為了讓場地無障礙，偏好平鋪式的無縫軟鋪或人工草，但這裡巧妙透過設計，在各遊具分區使用不同的鋪面素材，讓場地增添自然風味，卻又能保留無障礙通道，讓輪椅使用者也能無礙穿行，非常難能可貴。

遊戲場的故事

這裡有跟國外遊戲場一樣的巨型球狀攀爬網，高 3.8 公尺，刺激好玩的旋轉攀爬架，高 2.9 公尺多功能磨石子滑梯，具有攀岩、滑梯、滑草、鑽爬、交誼隧道等功能設計。另外還有適合幼兒與特殊需求兒童共玩的挖土機、沙桌、鞦韆、畫牆、音樂板等遊具，除全場域皆為無障礙通道，周圍更有大片草地大樹環繞，更採用樹皮、木屑、沙坑與草地等自然鋪面，搭配既有大樹與蟬鳴，讓民眾能充分感受大自然環繞。

除了有無障礙遊具之外，一些輔助的周邊設施也很窩心，像是視障朋友也能閱讀的遊戲場觸覺地圖，同時，遊戲場也與無障礙廁所一併設計，廁所中也有新北第一座遊戲場照護床，方便身障兒童的照顧者陪伴孩子如廁。

特公盟成員邱筱婷家就在林口附近，因為這是林口最大的公園，當初聽說要增建共融遊戲場大人小孩都很興奮，從施工開始就三天兩頭前往「探班」，並喜歡找施工的師傅聊天，搞得對方一度誤會她是里長。「台灣現在新公園都號稱是共融遊戲場，但做到『真共融』的不多，小熊公園可以算是一例。」邱筱婷認為。

邱筱婷表示，真正的「共融遊戲場」是須搭配比較嚴格的場地條件，例如有足夠空間做無障礙坡道。公鄰 23 公園場地夠大，設施夠豐富，能讓孩子依不同難度的遊戲，自然地做到分齡同遊，甚至遊戲場中也保留了原本的樹木，非常難得。

必玩設施

這裡的寬版磨石子滑梯是最受歡迎的設施，有多種管道上去，可以從兩旁的攀岩石塊、拉繩上去，使用輔具的孩子則可以從無障礙坡道上去。滑梯上窄下寬的設計讓孩子溜下時，不會擠在一起，滑梯夠陡夠滑，讓孩子一玩就上癮。

這裡是是少數有較多「攀爬」功能的共融遊戲場，另外還有跟國外同級，很吸睛的大型球體攀爬架，有爬桿、繩網等多種攀爬方式，大孩子也會想要來挑戰。

職能治療師曾威舜怎麼說

動線多元的遊戲場，有躲藏的涵洞、攀岩牆、串連步道與滑梯的隧道，與近 4 公尺高的球形攀爬網，在不同平面的穿越與遊戲的過程挑戰孩子的動作計畫與協調能力。選擇最佳動線到達目的地或攻頂，更啟發孩子右大腦的視覺空間感。貼心設計的輪椅步道，發揮共融的功能。找找看黑板牆在哪裡？揮筆作畫或留下暗號，讓孩子的創作力能有空間展現。木屑與沙坑等鬆散素材的使用，不只是安全緩衝，更讓孩子想要玩靜態遊戲時，有素材可以使用、堆疊、挖取，豐富精細動作的操作經驗與不受限的自由遊戲。

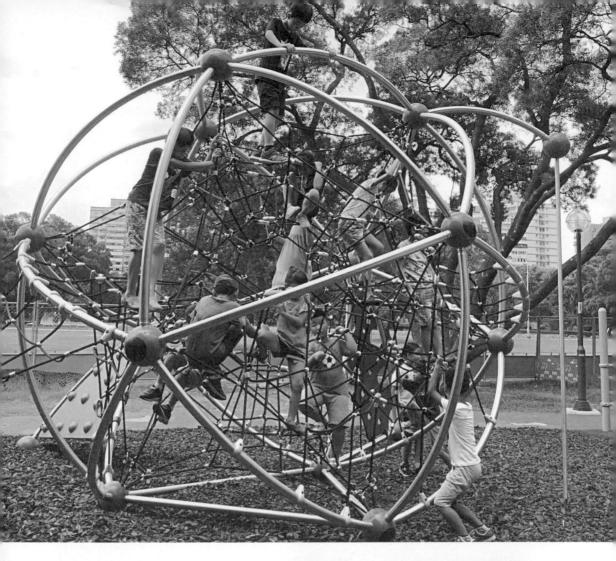

1　弧狀球形攀爬網高 3.8 公尺，下方是木屑樹皮自然鋪面，有高度的攀爬設施考驗著孩子的動線規劃能力和遊戲反應力。

2　有別於其他公園空間的低矮抱石動線，小熊公園這面垂直的抱石攀爬路徑，提供孩童可真正挑戰透過牆面到達遊戲平台。

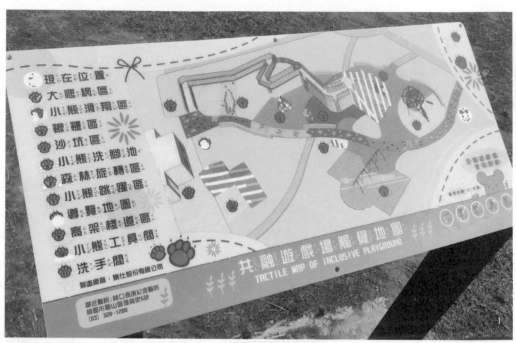

1 視障孩子也能閱讀的遊戲場觸覺地圖，是小熊公園的貼心設計。

2 繪有小熊圖樣的無縫軟鋪，讓遊戲空間更顯繽紛童趣，平緩的通道讓輪椅使用者也能無障礙通行。

3 遊戲丘旁的沙坑，有可以和特殊需求兒童共玩的挖土機，操控時更練就手腦並用的協調能力。

4 新北市府首次在鞦韆下嘗試樹皮、木屑鋪面，另有草坪、沙坑等自然鬆散素材。

5 不同年齡、不同身心需求都能共玩的錐形旋轉攀爬架，刺激好玩，多人一起玩的社交能力和團隊默契，都能在邊轉邊玩中慢慢培養。

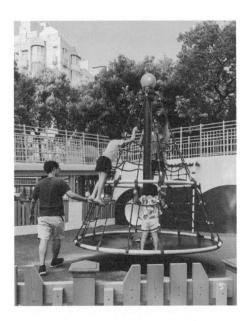

孩子王檔案

**邱
筱
婷
。** 身為全職媽媽的邱筱婷，在女兒阿寶 2 歲半時發現她常常跌倒，經友人提醒帶去兒童復健科評估，醫生診斷是因為肌肉張力不足，且有發展遲緩狀況，需要開始進行早療課程。

邱筱婷當時不敢相信，女兒會是疑似過動傾向，但醫生提醒狀況還不算嚴重，只要配合上課，和多帶去公園玩溜滑梯、攀爬架等遊具，就有機會追上同齡孩子的發展狀況。從此邱筱婷開始注意公園遊戲場，平時就四處帶著女兒找遊戲場玩。

卻也在這時，她開始發現家附近的遊戲場不太對勁！怎麼原本就是小型塑膠滑梯，拆掉再建也沒有換上有趣的設施，反倒變成更迷你的塑膠滑梯，完全無法享受溜滑的樂趣，醫生所說練習肌力或大動作所需要的攀爬設施，更是難以找到。

剛巧，她透過友人知道推廣遊戲場改造的特公盟，開始跟著朋友參與大小遊戲場說明會議，闡述使用者需求。邱筱婷機動性超強，曾經有公部門在下午 1 點半通知當日 2 點有說明會，她收到消息後在 15 分鐘內就到達開會地點。守備範圍廣，經驗快速累積，邱筱婷開始被盟友封為「救援大隊長」，也看著一座座遊戲場改造落實成真，孩子可以在不一樣的地方玩耍和發展體能。

邱筱婷分享，當初孩子曾經因為體能不好跑不快，分組活動時沒有人想跟她一組，這是注意力缺失／過動症孩子在社交上常面對的情況。而現在一般家庭生得少，也沒有什麼玩伴可參考模仿，「阿寶為獨生女又有發展問題，就特別需要依賴特色公園，遊戲場有不同年齡的孩子在玩，阿寶會自己去觀察別人怎麼玩，再進而決定要不要照著那樣的模式玩。」她說。

跑過這麼多遊戲場，邱筱婷觀察，目前多數空間著眼在身障和幼兒，反倒是發展遲緩和大齡孩童被隱形忽略。尤其在小熊公園改造完成後，她發現國中、國小高年級學生也好喜歡來，這些孩子的眼神閃閃發光，和看到一般遊戲場域的感覺十分不同。

當然，邱筱婷也觀察到規劃設計者對身障孩童需求了解太少，曾在小熊公園碰到不少身障孩童家庭，她好奇上前探詢，才理解光是輪椅需求就有很大的不同，肌肉高張和低張所適用的也不一樣。再加上適合身障兒使用的無障礙遊具造價不菲，須搭配相關的如廁、交通措施，對於小型鄰里公園來說，遊戲場預算未能如此充足，也難以做到真正的合適身障孩童家庭使用。

在小熊公園親身遇上幾組身障孩童家庭後，邱筱婷更能深刻體會交通配套、移動便利對身障兒的重要性。這些家庭有的來自新竹、有的來自桃園，原本會前往花博舞蝶共融遊戲場，但在小熊公園改造完成後，因為這裡身心障礙停車格就設在離遊戲場最近的地方，更方便身障家庭進出使用。邱筱婷認為未來應該優先在鄰近特殊教育學校的公園，設置適合障礙兒可使用的公園遊戲場，這對老師、學生和家長的可及性更高。

樹林東昇公園

迷你雙層，戶外彩色織網

Age 2-14

地址｜
新北市樹林區復興路 395 號（育林國中小旁）。

交通｜
搭火車到樹林站，再轉乘公車前往「衛生所站」，開車可停附近大安路或復興路停車格或寺廟旁停車場。

好玩指數｜
友善度 ★★★　　遊戲性 ★★★★★　　挑戰度 ★★★★
美學加重計分 ★★★★✬

指標屬性｜
鄰里性小型公園

注意事項｜
有親子廁所。這裡太多好玩設施，還有首座直接標示「鼓勵沙水混玩」的濕式沙坑，要帶好替換衣物，幸好附近有便利商店，吃喝可以放心。

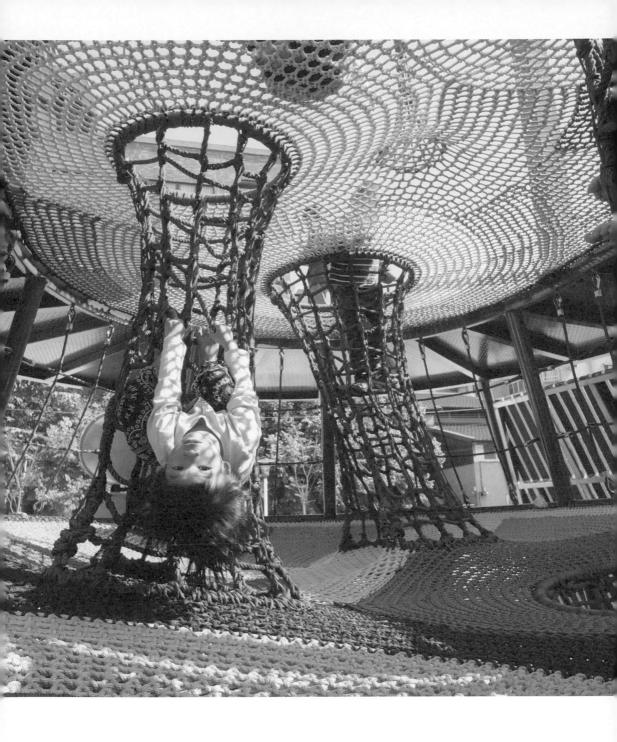

公園特色

別懷疑，這裡真的是台灣！走到東昇公園，陽光正好的當下，你會以為自己坐飛機來到了沖繩，這是一個占地不大的迷你公園，卻深藏一個又一個驚喜，最醒目的莫過於兩層樓高的主要遊戲設施，從彩色織網爬上貌似即將升起的星際飛船，光影和配色有如來到沖繩的一座頗具設計美感的公園。

東昇公園以「星際探險」為主題，地方不大，但在小公園用兩層樓的概念，成為亮點。中央外星人造型的攀爬網，配色大膽亮眼，小朋友踩在上面，說軟軟的很好彈。從此大家戲稱不用飛往琉球王國的「平和祈念公園」、「沖繩運動公園」或是「海洋博公園」，在台灣樹林也玩得到絕美的繩編織網。

除了復刻「哆啦A夢」卡通裡的公園水泥涵管，和又高又長的滑梯外，東昇還有現在公園罕見的不同高度起伏、挑戰度頗高的猴架，讓孩子鍛鍊上肢體能力，對身體的協調性與肌耐力都很有幫助。同時擁有尿布鞦韆、一般鞦韆和全台首座360度旋轉的單點圓盤鞦韆，讓每一種擺盪玩法都能適得其所。基礎周邊的貼心設計，像呼應星際探險的主題設計，公園入口處也用馬賽克磚拼貼太空人，用火箭造型做出英文慣用語學習的創新告示；還有為了使用輪椅的孩

子或長輩能一起同樂，在座椅、樹木、草地之間畫上了輪椅停等區。

遊戲場的故事

東昇公園是新北市新改造的社區鄰里公園中，數一數二高多元性的，豐富好玩的遊戲空間，激發孩子對每一處探索的欲望，間接削弱了對於新環境和新人群的緊張不安。感覺需求上較敏感者容易跟人起衝突，較不敏感者則難接收別人的訊息，需要減敏活動和創造機會練習人際互動的策略。因此，東昇公園的多元，讓孩子和孩子之間，在互動上也能較快卸下心防。

另一方面，有特殊需求但未達醫療上嚴格診斷標準，光譜上落在中間區段以外兩端，但又未達診斷標準的孩子，有的動過頭、有些肌肉張力過低完全不愛動，遊戲空間裡的好設計，就能引起孩子動機，靠著好奇心一步步增加肌耐力，在星際爬架或高低猴架，找到不同程度的體能挑戰，盡情遊戲、運動和宣洩體力。

這裡曾經發生過一段小插曲，夜裡有青少年使用，隔日一早人們發現設施毀損，因此懷疑是特定青少年的行為。這一事件是一個很嚴重且不可忽視的警訊，也就是青少使用者的需求。當兒童的遊戲空間開始受到重視，同樣是聯合國兒童權利公約（0－18歲）擁有相同權利的

青少，是不是透過激烈手法，在傳遞什麼訊息？哪裡有「青少友善」的遊憩空間呢？台灣有符合他們身心發展和社交需要的場所嗎？

青少階段的孩子，通常不見容於公共空間，他們被邊緣化，無法參與公共決策過程。長久以來，大家誤以為青少想跟大眾離遠遠的，但兒童友善城市研究發現，這不是真的。青少想跟整個社會系統整合在一起，他們想要有設計「給所有人使用」的空間，這對青少時期發展很重要。設計遊戲空間時，不能把青少與其他年齡層切開，如此更造成青少的異化、冷漠、失能且和他人對立反抗。青少時期的孩子並不想在制式罐頭遊戲場玩特定年齡遊具，公園中若設計多元遊戲功能，比較能吸引他們。

必玩設施

公園正中央的星際飛船，攀爬架加上彩色織網，絕對讓不同年齡的孩子都想一爬再爬，登頂之後在平面彈跳個無數次，再鑽回星際飛船底下，或跑去溜逃生出口的磨石滑梯或代表升空推進器的旋轉滑梯。360 度旋轉圓盤鞦韆有夠刺激，許多孩子一起在上面轉得心花怒放、笑得花枝亂顫。

但是，大人推鞦韆的苦力是十分值得的。孩子的前庭覺雖有過於不及兩端，有的孩子超害怕

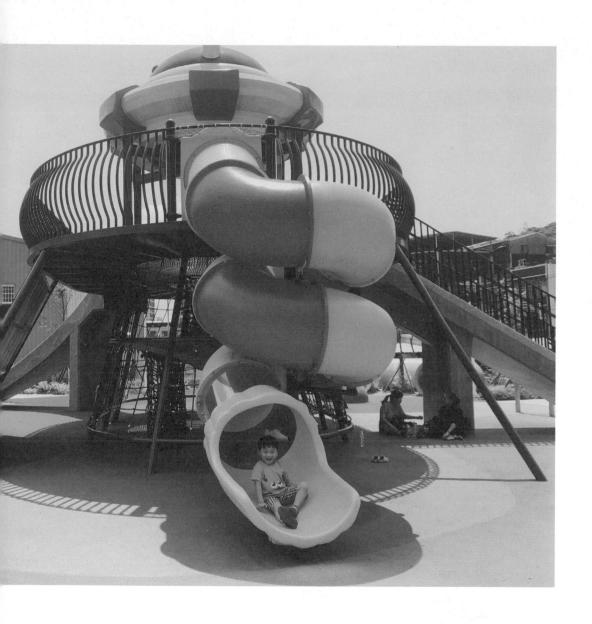

太空船意象的遊戲場主結構，在一旁乾式沙坑和濕式沙
坑中的孩子見證之下，絢麗升空。

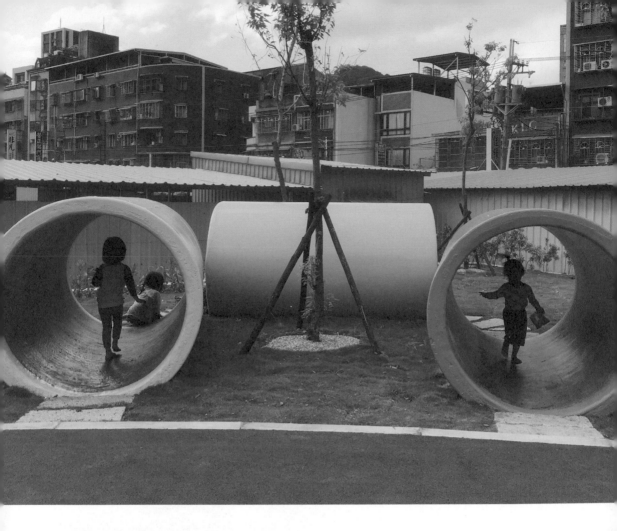

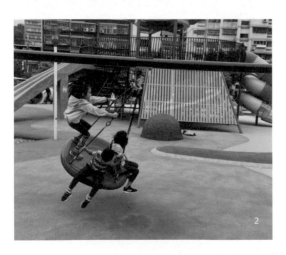

1 哆啦 A 夢卡通中，公園裡涵管真的陪伴很
多小孩長大，因為這麼復古的設施帶來的遊
戲樂趣，仍然日久不衰。

2 360 度旋轉的圓盤鞦韆，在新北市第一個亮
相，無時無刻都有孩子在上面奔放旋轉。

不穩定感，像鞦韆、旋轉等任何刺激前庭的設施，都會努力避免，有的孩子則需要非常大量的擺盪旋轉才能得到滿足，沒得到滿足的孩子，可能會自我旋轉或暴衝，又可能對速度類的電動無法自拔，想用視覺速度感去欺騙大腦。

還有水泥涵管的裝置，也是台灣首例。如果孩子跟大人剛好都是哆啦 A 夢卡通迷，這裡的涵管就是大人的兒時回憶可以傳遞給下一代的好設計，常有孩子直接躲在涵管裡的祕密躲藏基地，玩起獨特小天地的遊戲。

職能治療師曾威舜怎麼說

色彩豐富且縝密交織的織網，搭配繩梯般的攀爬網，呼應星際主題的星系與蟲洞，讓孩子攀爬、鑽洞與跳躍的各種遊戲行為，變成多平面的組合，擴充孩子的想像力與動作協調。

單點旋轉的圓盤鞦韆，讓搖擺不只是線性，旋轉的前庭覺刺激既興奮又需要學習調適，讓孩子了解自己的負荷程度與挑戰平衡感。猴架在天際下的波浪動線，孩子可以充分練習手臂肌力與背部肌肉控制，在擺盪重心時勇往直前，培養體適能。

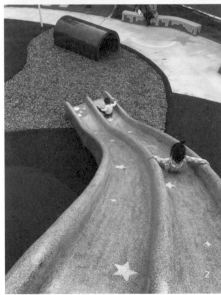

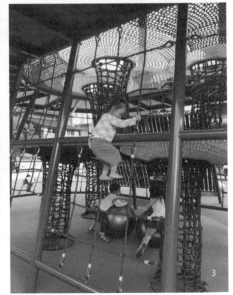

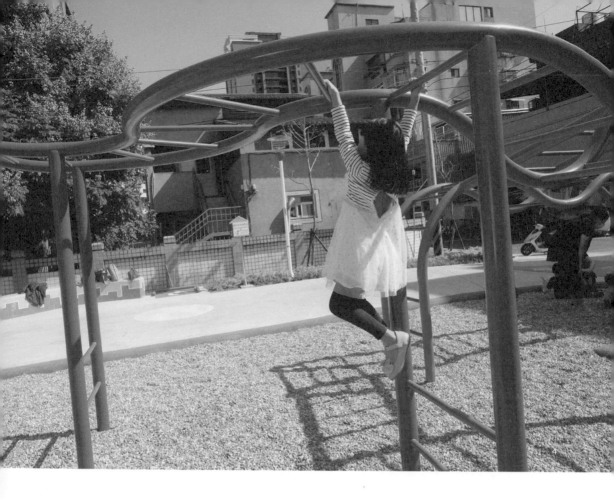

1 和太空船主結構相呼應，告示牌做成火箭造型的翻翻樂，每一句都是細心提醒，翻面後竟是這句提醒的英文怎麼說。

2 非常咕溜好玩的磨石子滑梯，雖有著微彎的角度似乎會減速，但因為高度夠讓孩子一次又一次地體會星體墜落的快感。

3 跨距不小的爬架，對於幼童來說仍然不簡單，但不會因此讓幼童對爬到太空船最上方的任務覺得卻步。

4 有著不同高低、彎度和波浪形式的猴架，讓小猴子和大猴子一個接著一個挑戰，如果手沒力時，也能安全落在礫石鋪面上享受鬆散素材的接抱。

5 五彩繽紛的織網顏色，在陽光照耀之下，成為媽媽爸爸競相幫孩子拍照打卡的景點。

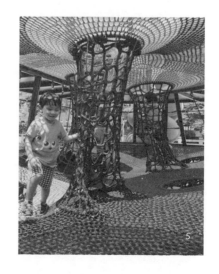

孩子王檔案

謝宜暉。 特色公園改造運動裡，有許多珍貴的隱藏版成員，促成其他成員的高功能運作。謝宜暉，就是其中一位。史丹佛雙學位的才能，都貢獻在幕後論述翻譯工作，提供給前線的每一位媽媽，做成簡報去各處推廣。

許多特公盟成員，帶孩子開會、熬夜翻譯、看設計圖，但新的遊戲空間完工後，卻都還沒時間帶孩子去玩。然而，宜暉不是不想開箱特色公園，而是她孩子的特質、需求很難被其他人理解，因此在公園裡很容易跟其他人起衝突，但在等待孩子的腦部發育出社交上的同理等能力的過程中，經常會在公共空間中被放大、被針對。東昇公園是他們少數玩得很開心的特色遊戲場，孩子很喜歡 360 度的圓盤鞦韆，本來常擔心一起盪的人會太快太高讓他害怕，在這裡卻和幾個初遇的小孩共盪得很順利；孩子也很喜歡攀爬繩網，繩網半透明卻有身體擠壓向上的空間體感，加上攀上最頂端時的高度感，讓孩子很容易在情緒安穩中交到一起玩的朋友。

她感慨地說：「大家以為『共融式』遊戲場是特別好玩的代名詞？不是。共融是『包容不同』，硬體叫共融，但使用空間的人若是在意識上沒有共融，就會有不符合一般家長預期玩法或社交表現的孩子，被排拒、被給予歧視對待。」這些負面的經驗，讓他對去所謂「特色、共融」的新遊戲場依舊卻步；即使是亦步亦趨地

隨時近距離留意孩子的情形，還是常常會出現很多突發狀況。孩子若玩得順利，可能還可以跟其他家長聊聊天，獲取一些理解；但若孩子出現社交互動上的衝突，身為媽媽的她就會頓失「話語權」——因為眾人只會給她貼上恐龍家長的標籤。而「沒教養」壞孩子的標籤，就會貼到有些外表看不出來的孩子身上。

這些孩子，實際上有著特殊需求，像是敏感、焦慮度高、活動量大、內縮壓抑、衝動反應、情緒閾值偏高或偏低、社交模式不同、堅持度強、選擇性緘默症、自閉症類群疾患如亞斯伯格症等，但這些特質，並沒有在共融遊戲空間中被包容，反而因為孩子就是「看起來很正常」，因此在人際空間、互動空間和心靈空間上的共融消失了，其他人不會給予同理心，也不願意給特殊孩子非常需要的正向經驗。

「高低攀爬、猴架下的礫石和水泥涵管底下的木屑，還有鳥巢鞦韆，都是孩子很喜歡的元素。」宜暉在敘述東昇給孩子的美好經驗時說，「雖然公園裡有些設施，我的孩子沒有那麼喜愛，但其他孩子會喜歡，也會有需求，因此我們也會努力爭取。當一般的孩子有越來越多自由、開放和包容的正面經驗，就會間接塑造出對於特殊孩子更友善的文化和融合氛圍。」

台灣共融遊戲場的問題與迷思

這幾年常聽到政府出來宣告要投入建設「共融遊戲場」（Inclusive Playground），但什麼是「共融遊戲場」，從一般家長到政府首長或承辦人卻都未必說得清楚，對很多親子來說，只要跟過去的塑膠罐頭遊具不同就以為是了，「共融遊戲場」幾乎等於「好玩遊戲場」的代名詞，但真的是這樣嗎？

共融遊戲場是什麼？

「共融遊戲場」意指包括特殊需求（使用輔具、視障、自閉、過動等）在內，所有使用該遊戲場的兒童不論其身心能力，都能一起玩樂，較「無障礙遊戲場」更為強調發展程度不一的兒童，能夠彼此社交互動的功能。

聽起來很好懂，但我們知道，兒童成長過程中0-12歲每個階段都不同，買口罩都要分尺寸了，一件童裝也不可能從0歲穿到12歲。不同年齡、不同能力的孩子，怎麼會喜歡玩一樣的遊具？一起玩的結果，不是發生危險，就是無法滿足真正需求，空間設計和設施的分齡適能，可能是更理想的做法。

因此，共融兒童遊戲場的設計宗旨，並非「所有遊戲設施皆可供所有孩童玩」，而是「有足夠比例之遊戲設施可供所有孩童玩」。假設一座遊戲場有十項設施，不同族群因為年齡、生理或心理的限制，有的族群可能適合八、九項，有的族群也許只能玩其中幾項，但重要的是，所有的族群可以在同一個空間分享不同的遊戲經驗，這就是共融的意義，並不是非得所有的設施，都要給所有的族群使用。

台灣現今共融遊戲場的問題

然而從 2016 年起，北市開始推動「共融遊戲場」政策以來，我們觀察到一些問題，尤其台灣不像美國原本就重視兒童戶外冒險精神的培養且原本也有相當多元的遊戲設施，在基礎建設不穩的情況下，台灣遊戲場發展，存在許多問題。

1.「共融遊戲場」其實也不保證好玩有特色

特色和共融是兩個不同的特質，並不是遊戲場的二分法。有特色的遊戲場可能因為地形、預算等外在條件，並不一定達到共融標準；共融遊戲場也有可能因為只採購固定幾種遊具安放，而無法突顯在地的特色品味，甚至越來越多人發現，現在的「共融遊戲場」看來看去就是那幾樣差不多的「罐頭」遊具。

我們還曾經聽過，有遊戲場得標廠商並不清楚

「共融遊戲場」是什麼，聽說哪個公園有共融遊戲場，就派人去丈量了滑梯尺寸，一模一樣地造了一座出來。這樣「複製、貼上」的觀念跟過去的罐頭遊戲場何異？又譬如高雄一座大型公園號稱的共融遊戲場，卻只有低矮的滑梯、跳樁，沒有攀爬架或其他上肢體設備，實際玩過的親子回報，連 5 歲的孩子都覺得沒有挑戰性，完全忽視大孩子的需求，這又怎麼能稱為共融？

2. 地狹人稠多元兒童需求如何兼顧

對地狹人稠的台灣來說，要在同個場域滿足多種年齡層和不同能力需求有實際上的困難，因此我們提出的建議是以「衛星式」的區域性規劃，相對於只考慮單一公園遊戲場的設計。

「衛星公園」的概念就是，以「區域」而不是各別的「公園」來規劃共融。例如新北林口區，就有以共融為主的小熊公園、有多項挑戰設計的樂活公園、小而美的社區一品公園等，不同公園在主題、挑戰度、遊具上有所區隔，有的走自然風、有的可以玩水，如果這個公園只裝得下滑梯，那鄰近的公園就主打攀爬或鞦韆，中間甚至可以有交通工具串連，讓在地孩子不用跑遠，就可以玩到不同特色的遊戲場。

3. 遊戲場設計應以兒童為主體

也有些標榜 0-99 歲都可以使用的「共融公園」，

容易誤導大眾並造成設計上的失焦。「兒童遊戲場」主要使用族群還是以兒童為主，依台灣兒少法兒童通常定義為 0-12 歲（聯合國定義是 0-18 歲），一起玩的大人主要是兒童的陪伴者，在國外有些公園甚至會立標語禁止沒有帶兒童的成人進入。比較讓人擔心的是，有些成人、長輩也想嘗鮮，卻未注意身體狀況如潛在的骨質疏鬆，不時有成人玩滑梯骨折等安全事件傳出，最後反倒怪罪遊戲場設計或維護。

整體規劃＋配套措施不可或缺

共融是保障特殊兒童遊戲權的重要價值，但不該是遊戲場單一考量的因素。兒童的需求多元，遊戲空間的設計須考量年齡和身心發展程度差異，做合乎比例原則的設計。也是 2019 年紐約市對公立遊戲場體檢報告指出的「適齡原則」（age-appropriateness）。持續推動共融式遊戲場的意義，是希望不同能力的兒童和遊戲需求都能被看到。而一個成功的共融空間，還需要無障礙環境、停車場、友善廁所照護設施等配套。希望未來，能看到遊戲空間更多不同的風貌，而不是繼續只拘泥在遊具的形式。

本文參考：2017 年衛生福利部社會及家庭署委託研究——國內外無障礙兒童遊樂設施規範之比較研究期末成果報告，網路上可用關鍵字搜尋到全文。

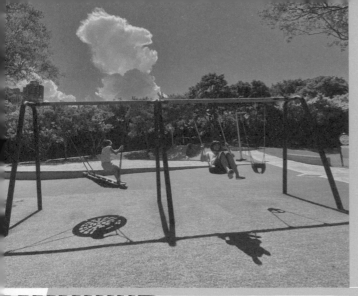

不同型態的鞦韆

坐板式（中、大齡）、座椅式（幼齡）、鳥巢式（全齡共玩）三種設計，適合不同需求的孩子

不同高度、斜度及樣式的滑梯

提供高、中、低三種不同的挑戰

不同高度的攀爬架

一座給幼、中齡兒童，一座給大齡兒童

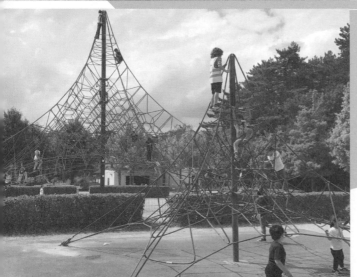

在台灣的共融遊戲場中，常見的無障礙遊戲設備為：

1 **輪椅鞦韆與圍欄**：輪椅鞦韆，讓特殊兒童不用離開輔具，即可在大型鞦韆上擺盪，因載體較大，重力加速度的結果，可能會對不小心衝出的幼兒造成巨大傷害，因此須設有圍欄。

2 **停等區／待位平台**：滑梯出口段所設計的區域，方便特殊兒童滑下後等候照顧者推輔具過來。

3 **沙桌**：方便特殊兒童不用離開輪椅等輔具，即可直接玩沙，宜設在沙坑周圍。

4 **轉位**：方便特殊兒童自輪椅等輔具上下。

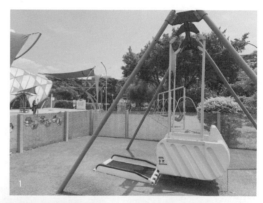

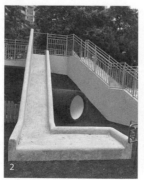
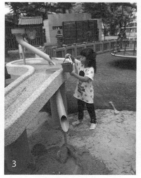

天母運動公園

公民參與，造就夢想樂園

地址｜
台北市忠誠路二段「綜合兒童遊樂區──天母運動公園設施」。

交通｜
淡水信義線芝山站，捷運站外有棒球專車直達棒球場；捷運接駁紅 15；士林站下車，捷運接駁紅 12，或搭乘大葉高島屋免費接駁車，下車後步行十分鐘即可抵達。

好玩指數｜
友善度 ★★★★　　遊戲性 ★★★★★　　挑戰度 ★★★★★

指標屬性｜
都會性大型公園

Age
2-12

注意事項｜
廁所在遊戲場外稍有段距離。棒球場本身無附停車場，建議沿忠誠路有路邊車位或在大葉高島屋百貨停車場停車。

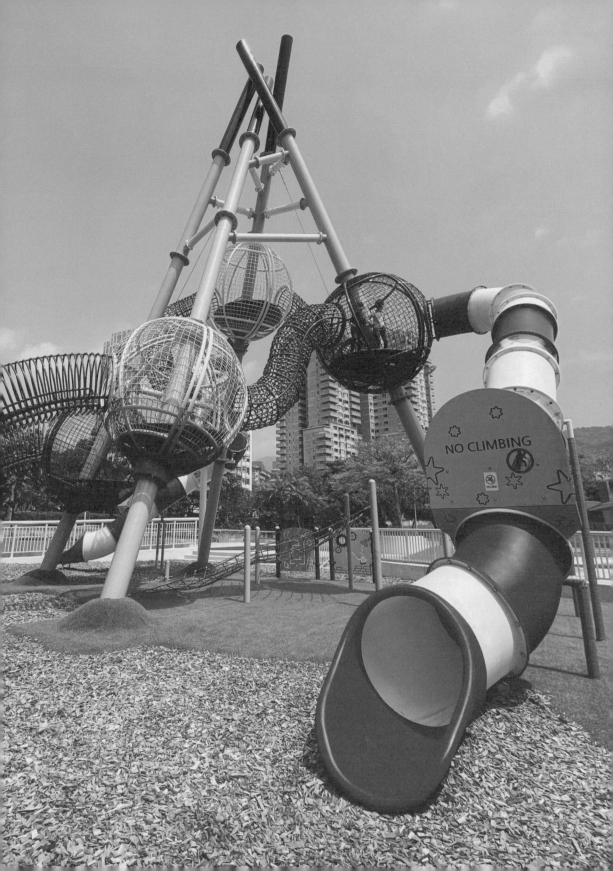

公園特色

天母運動公園位在天母忠誠商圈鬧區，占地 16.8
公頃，最為人熟知的是棒球場，但它其實是台
北中功能最完善的運動主題公園，有網球場、
溜冰場、籃球場等多樣設施，是士林天母地區
居民運動休閒的好去處。

2020 年落成的運動公園新遊戲場，陽光下 9 公
尺高球狀大型滑梯美出新天際，宛如沖繩的遊
戲場在台灣現身，結合攀爬與溜滑功能，完全
沒有樓梯上去，應該是目前台灣挑戰度最高的
獨立遊具了。然而不只這樣，這裡的設施也非
常豐富，磨石子溜滑梯、猴架、滑軌、鳥巢盪
鞦韆、360 度旋轉鞦韆一應俱全，還保留了原本
的大沙坑，保證讓進來的孩子都不想出去！

遊戲場的故事

天母運動公園附屬的兒童遊戲場的歷史，幾乎
可說是台灣遊戲場變遷的縮影。早年的金字塔
攀爬網，可以說是北市最高的攀爬網，是天母
孩子共同的童年記憶，當年的小孩現在都還有
印象爬在攀爬網上方可以看到球場裡的比賽。
然而，攀爬網拆除後，只換成低矮的罐頭遊具，
好在還有鞦韆和沙坑，仍然是很受孩子歡迎的
空間。但大家相信嗎？這個條件超好的遊戲場，
後來因為年久失修，給人的印象竟然是破破爛

爛坑坑窪窪，最後在地的媽媽受不了，聯合起來利用「參與式預算」提出改造建議。

參與式預算是近年新興的公民參與方式，由公民決定一部分公共預算支出的優先順序，也就是由住民提出計畫，以投票等方式來決定是否成案執行。以台北市來說，參與式預算制度是透過提案說明會、住民大會、審議工作坊、公開展覽、I-VOTING 等 5 個步驟，讓民眾參與市府的預算決策。而「天母夢想親子樂園」是由特公盟成員謝舒懿和葉于莉一起提出。當初在提案、審議甚至投票過程都算順利，沒想到過了初選發付與主管機關討論時，體育局竟以「已有改建規劃並設計完成」為由，幾乎否決所有的提案內容，甚至要拆除所有盪鞦韆，換上另一批塑膠罐頭溜滑梯。

當時兩位成員慌了，向特公盟社團求助，眾人商議之後不甘於這樣的結果，決定兵分多路發起抗議行動。首先在臉書粉絲團對外揭露整件事的過程，請網友們幫忙打 1999 希望重新規劃天母運動公園，另外當地的媽媽們則聯絡在地議員陳情，請議員協助與主管機關溝通並爭取預算。幾天後，體育局終於表示會重新規劃。

「這裡就像一個在懷孕前期差點就要流產的孩子，好多人一路努力安胎讓它好好長大，終於看到它誕生的一天。」一手催生它的提案人葉

于莉發出這樣的感慨。

必玩設施

棒球主題溜滑梯，由四個球體組成，並設有 2
道溜滑梯，是全台灣第一座高達 9 公尺的棒球
主題遊具。考量兒童遊戲的安全防護，在底層
鋪設緩衝力高並散發自然香味的樟木木屑。這
座設施因其挑戰性，較適合 5 歲以上的孩子。
有高度不同的兩道滑梯，人多時還要排隊上去。
因為空間狹小，不建議家長跟著爬，若擔心孩
子能力未及，不妨建議孩子先從低的挑戰起，
有經驗後再更上層樓！

兒童心理師黃雅萱怎麼説

架高和懸空的攀爬滑梯組合，讓孩子有腿軟的
感受，這一刻、下一刻會墜落嗎？安全嗎？我
可以做到嗎？讓孩子為了保護自己和達成目標，
去穿梭、自助、動腦筋、在遊戲場嘗試使用不
同的能力讓自己愉悅和解決問題，有時候孩子
會挫折、難受，陪同在旁的我們也會有好多情
緒，這時可以想想，我們對孩子展現的行為是
什麼感受和想法，我們同理孩子嗎？我們將孩
子的挫折鏡映在自己身上所以生氣或難過嗎？
小小的遊戲行為，或許可以帶來不同的反思。

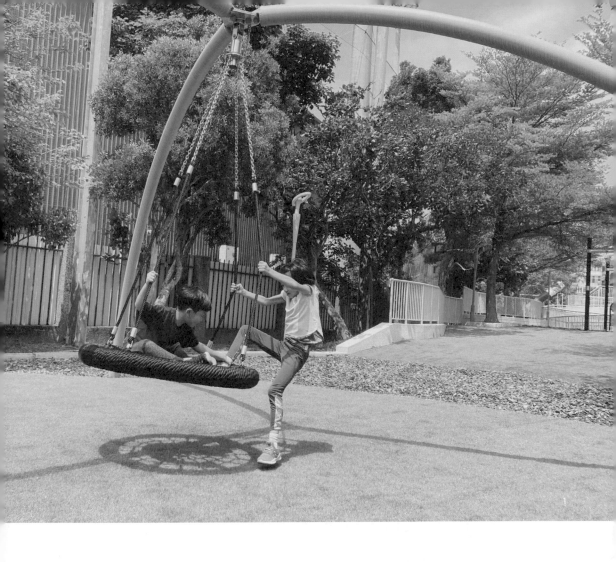

1 多人共玩的 360 度旋轉鞦韆,兼具搖擺、旋轉等認知功能,可由大孩子負責掌舵操作,幼童享受遊戲刺激。

2 天母運動公園的棒球高塔,有兩種高度的管狀滑梯,提供孩子自行選擇適合的高度,但不管是哪道滑梯,都已經完全告別鄰里公園的低矮遊具,從上頭挑戰溜下的孩子,會受到一起玩的朋友熱烈在側迎接。

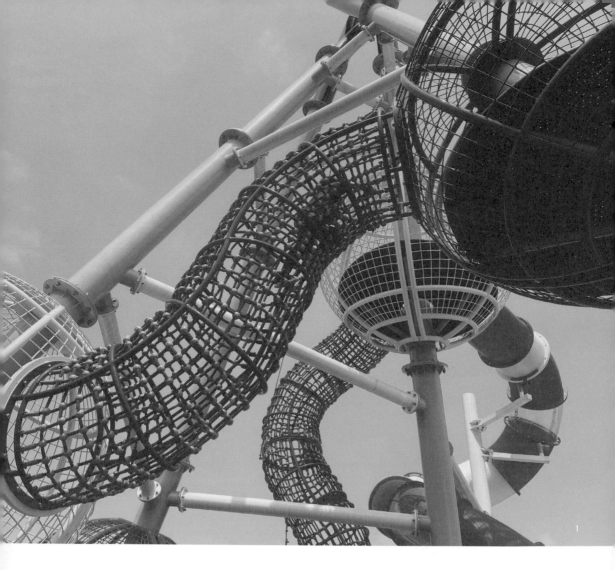

1 「媽媽,妳看起來好小好小喔!」9公尺高的高度,加上透空網格向下望的不同視角,除了加強孩子的膽識,也讓孩子望見不同角度的全景視野。

2 旁邊就是棒球場,天母運動公園緊扣棒球主題,入口看板也提供孩子喬裝體驗棒球員揮棒姿勢。

3 小孩玩沙後,來這兒洗手,都會忍不住碰碰棒球。有了這樣的主題裝飾,也讓整個洗手區活潑起來。

4 若還無法挑戰攀高的幼童,可以選擇離地面較近的攀爬網格,觀察大哥哥、大姐姐的遊戲方式。

孩子王檔案

謝舒懿。 謝舒懿在開始全職媽媽的生活後，為了讓好動的女兒有發揮精力的地方，每天都要帶著小孩四處找尋可以讓她們盡情玩耍的戶外空間！然而她在離家最近的天母運動公園發現，遊具設備老舊，到處充滿危機，於是開始構想如何能讓這個遊憩空間重新整頓，當時台北市政府新年度「參與式預算」提案剛好開始，她心想或許是一個方式和機會！

提案過程時間緊迫，所幸有一位志同道合的朋友于莉可以和她互相配合，蒐集相關資料和照片。「最讓我們傷腦筋的是預算的估計，估價太高，擔心鄉親們在一開始投票表決時就否決，太低又無法完成我們的提案內容！」謝舒懿表示。

完全沒有工程背景的她們，雖然按照自己提案內容去估算每個環節所需經費，但其實始終沒有將預算拿捏精準。「以天母運動公園為例，我們當時沒注意公園要先拆解才能重建，每個環節經費加起來遠遠超過我們的預算，最後整個改建計畫延遲好長一段時間，等待經費到位！」謝舒懿想起當時漫長的等待，心有餘悸。

媽媽的政治參與初體驗，有沒有讓她們學到什麼？謝舒懿認為，其實公部門為了達成人民的提案和期待，真的不容易，每個角色缺一不可，像是若沒有議員幫忙爭取預算，整個計畫極可能胎死

腹中，又像這次改造計畫，體育局也舉辦了說明會，讓居民充分表達對這個環境的需要，兒童工作坊更是讓鄰里孩子直接提出構想，讓設計公司能夠直接了解孩子的需求。

她們也充分體驗到「政治」是不同需求的折衝與妥協，例如為了符合「共融」的理念，在設計規劃過程中，也讓設計一改再改，例如原本希望有更多挑戰性的設施，後來改放了一些特殊兒童也能玩的無障礙遊具。又例如安全法規，「我和我的搭檔後來一邊研究國家標準 CNS 兒童遊戲場安全規範，才知道我們原本許願的一些遊具，因為安全距離等等原因，是沒辦法放在現有的空間，只能做取捨，在符合安全的條件下，做出讓大家滿意的遊戲場。」謝舒懿回想。

「最開心的是地方鄉親對於這個遊憩空間的改造充滿期待，讓提案能順利通過！謝謝一群媽媽每一次在我們需要時的參與，謝謝北市府提供了參與式預算的機會，謝謝後來全力配合的體育局！」謝舒懿笑著說。

每個遊戲場都不是完美的，也不可能滿足每個使用者的想法，但在建造的過程中，凝聚了越來越多人的力量，讓更多人看見孩子的遊戲需求，讓原本一意孤行的大人們改變想法，也讓每個參與者獲得更多遊戲場經驗，因為這些經驗，才能夠帶著養分再去滋養更多更多的遊戲場，這其中的過程才是最可貴的。

鶯歌永吉公園

水陸空３Ｄ玩，多重空間魅力

地址｜
新北市鶯歌區鶯桃路 294 號。

Age
2-14

交通｜
搭火車到鶯歌站後轉乘 5005 號公車到大益站，未來捷運三鶯線「永吉公園站」，開車前來可停在附近新闢停車場。

好玩指數｜
友善度 ★★★★　　遊戲性 ★★★★　挑戰度 ★★★★

指標屬性｜
地區性大型公園

注意事項｜
廁所需要走一段路，要和孩子溝通如廁要提早通知；記得備好飲水糧食，因為鄰近沒有補給空間。千萬要準備換洗衣物，因為有黏著度過高的玩水設備和淺水池。

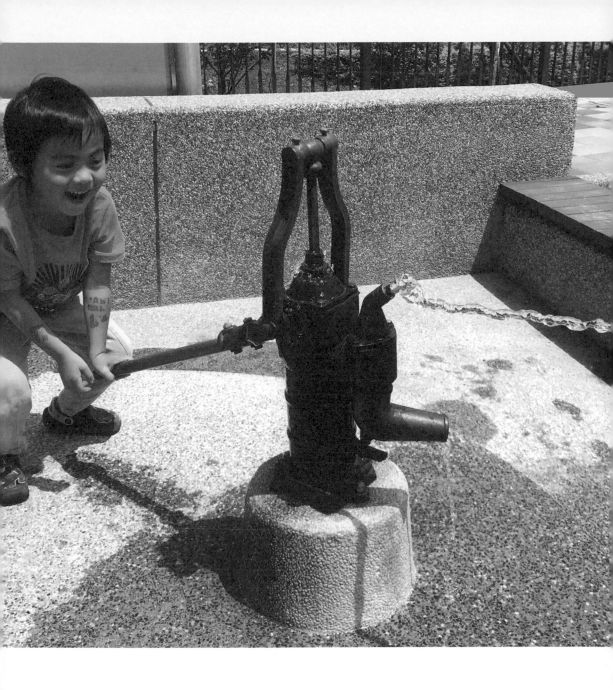

公園特色

從小小孩、青少到大人都玩得超嗨，爸媽卯起來盪超高，想達成腳蹬蝴蝶羽翼的成就；水閘門淺水池區加噴水幫浦，遇上陽光普照的日子，頓時變成最熱門設施；但是，即便再怎麼曝曬，一堆孩子還是願意繼續窩在沙坑裡挖壕溝埋人，等著遮陽的攀爬藤蔓快快長好的同時，每一次出遊就黑了五個色階也無怨尤，陪著孩子和媽爸曬出健康的黝黑，就是鶯歌永吉公園的魅力。

2019 年秋天，4,600 坪的永吉公園開放了，感謝加拿大公視 TVO 的 Life-Sized City 節目來拍攝公園開幕，在人頭攢動、百花齊放的盛況之下，把台灣的美好帶回加拿大作為借鏡。在空間的可玩性與基礎安全之間的平衡，像是善用山坡地高低差設計，或是水陸空 3D 玩到飽，又往前進步了不少。

永吉公園具備地形起伏的先天條件，公園本身既有天然湧水源，因此有豐富的地下水資源，周邊尚有一條溪溝環繞，構成有山有水的特色公園地景，加上原本顧公園如顧後院般悉心的里長，種植了各種美麗花卉不說，還運用 3D 彩繪地面和牆面，讓來玩的老中青少帶來想像空間的奔馳。因此，善用本身優勢，打造出台灣遊戲場中，非常少有的水陸空 3D 玩的特色。

遊戲場的故事

這一座遊戲場，是永吉公園的第三期改善工程，前兩期的改善工程完成後，特公盟在地代表曾在永吉公園前身主題「自然公園」的吸引之下來到這裡，發現真的是山水和花草樹林的良好環境，遇到了正在種樹的里長，跟孩子一起建議把山坡這一區變成遊戲場，也就是一場隨意但友善的聊天。沒想到，兩年之後，遊戲設施和鋪面的配色，都有經過美學的思考，選擇色系代表自然界中的陽光、綠地、土壤，值得稱讚，誰說兒童遊戲場一定要五顏六色呢？

4座溜滑梯，包括3座水管滑梯和1座寬面滑梯；設計時特別選擇不同材質，除了高陡滑，在金屬材質的滑梯上，還神奇地設置定時水霧裝置幫忙散熱，讓爬藤植物長到遮陽架上成為自然遮蔭，也是台灣首見，實屬台灣難得的五星滑梯，地形高低差造成溜滑刺激快感的滑梯下方，是天然木屑鋪面，讓孩子溜下來後感受水霧隨風吹來的清涼和木屑鋪面的檜木香。

攀爬網區刻意做成斜面網和磚面式立牆，提供不同的攀爬挑戰，爬網刻意架高且跨距較大，孩子在爬的時候，須邁開大步再加上視覺上的騰空感，更添挑戰的強度；別具巧思的紅磚攀爬是台灣公園遊戲場首見，呼應鶯歌在地特色。盪鞦韆區，終於有了特公盟許願已久的輪胎鞦

轆，鞦轆上方用蝴蝶造型來做遮陽，這裡是採
用沙鋪面，因此四周就能讓孩子享用玩沙樂趣，
只是有些孩子可能會玩得忘我而不小心離鞦轆
越來越近，這就需要大人幫忙看顧和適時提醒。
鞦轆區後方沿著圍籬做了坐椅區，讓家長可以
坐著休息看孩子玩耍，終於可以不用在旁邊眼
巴巴罰站看。另外，這裡的旋轉遊具有兩種，
一種是較大型有高度的金字塔旋轉，頗受大孩
子歡迎，另一種則是小型圓錐狀像顆種子。

淺水池這一區，也是特公盟和新北市政府工務
局新建工程處合作許久、形成默契後，再三建
議而被採納的設計。幫浦汲水器有兩種款式，
一個是台灣在地的古早味，另一個是國外進口
的高大款，看著孩子不停地在兩側用力噴灑對
戰，真是有趣。淺水池設計有閘門，輕輕地把
閘門往上拉，就能看到流水宣洩到另一個水區，
模擬水庫洩洪的體感，加上這裡是抽地下水來
給大家遊戲，所以請大家不要擔心去跟孩子碎
念浪費水資源的問題，就讓孩子在這一個魔幻
想像的遊戲空間，盡情地玩水吧！

玩寬面滑梯最嗨的時刻，就是大家一起
溜下來時因為速度不同而東倒西歪。

1 三種水管滑梯各有不同的旋轉角度、轉圈次數和材質，台灣史上第一次在金屬材質上用灑水器降溫。

2 遊具玩法只有一種嗎？如果在沙坑上有個輪胎鞦韆，它會被當作什麼來玩？（照片中的遊具玩完後，都有被妥善清潔）

必玩設施

永吉公園的 4 座溜滑梯，是一定要滑好滑滿的，尤其是
台灣第一座金屬大寬面滑梯，可是要飛到英國、澳洲或
紐西蘭才玩得到。至於淺水池本身和池邊的幫浦汲水
器，還有直立式紅磚牆攀爬，也是讓孩子一玩不可收
拾、鎮日流連忘返的「黏著設施」。

遍布在公園的 3D 彩繪地面和牆面，除了讓網美和許多
包遊覽車前來朝聖的阿公阿嬤可以拍照打卡之外，也讓
很多孩子在自編情境或是家長老師即興編撰的故事裡，
和大人擺出搞笑表情和姿勢，一起找到生活的樂趣和幽
默感。

● 兒童心理師黃雅萱怎麼說

這裡有高度、有水、有鬆散素材 (沙和木屑)、有地景、
有滑梯、有鞦韆、有攀爬，來的時候一定要準備好衣服、
飲水和足夠的時間。這裡的玩水區不只有水池、噴水、
被倒水，也有觀察和操作的體驗，但水的流動還有更多
趣味，像是水車、水閘門、水道流動、水的載物、漩渦
等等。希望水遊戲的種子們能催生遊戲場長出更多不同
的面貌，讓怕水、怕濕的孩子也能有屬於自己的遊戲方
式。

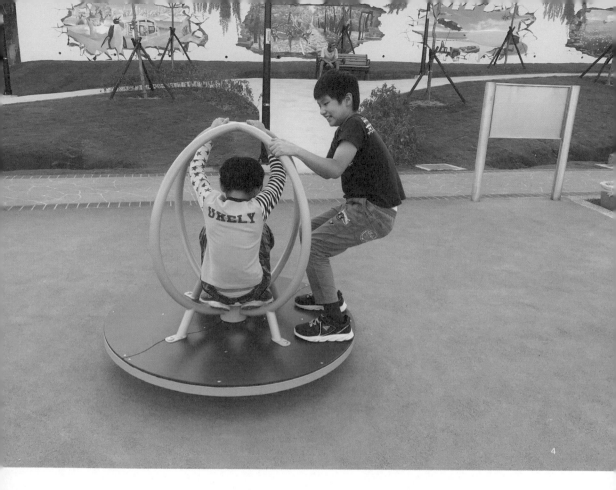

4

1　什麼樣的沙坑最好玩呢？就是可以讓孩子蓋出一條又一條河道的沙坑。

2　邊旋轉邊攀爬，邊登高邊暈眩，兩種玩法一次滿足，還有孩子就是一定會幫人轉得哇哇叫。

3　孩子一直研究怎樣的盪法，自己的腳才能一次踢到設計來遮陽的蝴蝶翅膀呢？

4　種子旋轉遊具，幼兒可以坐在其中，大一點的孩子還是最愛手抓握把，懸掛在種子轉盤的邊際。

孩子王檔案

王筱恬。 鶯歌在地人王筱恬，本身是性別議題運動者和電影工作者，並認為在城市中爭取遊戲場和綠地，也算是一種生態女性主義，她也是 2017 年初，特公盟和在地親子家庭在三峽龍學公園陳情時，在地親子家庭的代表之一。

曾經，她自嘲自己當媽媽後，從社運女青變成只能做鍵盤憤青，沒想到龍學公園的陳情，讓她一直想要在太陽花學運後，延續「青年起身翻轉國家機器」的能量。在龍學公園時與第一次見面的公部門代表對話，在媒體前受訪表達親子訴求，在市長和所有親子承諾後，繼續積極地參與各種地方論壇，宣傳兒童遊戲空間的需求及設計討論。王筱恬就是那個「發現當媽之後終於更能勇敢無畏去造成世界改變」的主角之一。

她的孩子，在永吉公園最愛的就是在水管滑梯溜下後，再從陡斜的坡面循原路徑爬回去，翻過欄杆後再一次由水管滑梯溜下，樂此不疲。「他花很多時間在研究滑梯外側的水霧設計，或是在滑梯底下的陰影處放空；看著孩子這樣玩，會覺得自己參與公園的改造是做對了。雖然 3 年前孩子還小時還不會特別有感，但現在孩子大了，覺得這些多元挑戰的設施，的確適合孩子，更發現其實公園的挑戰仍無法滿足自己的孩子，可能也加上自己工作關係，帶孩子去遊戲的時間也不太夠。」

因為工作的關係，王筱恬對於創意和美學擁有很直觀的專業。但是，她卻在提出「電影動漫的 Cyber Punk 蟲類裝甲」等發想被勸退之後，發現原來遊戲設備也是一門學問，而自己的天馬行空可能是一種無知的傲慢。

她提到：「各種設計領域，是各有各的長項，場景創作到空間設計，還是有一點不同，美學也許不用跑在遊戲功能太前面，而孩子所需要的功能性，也許就是另一種『美學』。」談到孩子很喜歡 3D 彩繪地面和牆面，還會用戲劇性的方式跟彩繪的圖案互動，她的眉眼笑了起來，彷彿也進入了孩子想像世界的場景裡。

說自己曾經是理論派的王筱恬，在公園的參與過程中，體會到不是只能用挑戰公權力和不禮貌的抗爭手段，還有其他可行的方式，比如透過「陰性的方式」來推動合作，或是進入官僚體制去重新認識和改變，去影響公部門增加綠地空間。如此一來，「媽媽」對公園的話語權的狀態，漸漸延展到大家也願意認為「年輕女性」對公園也有話語權，逐步達到公共空間的跨社經的「公共性」。

新店交通公園

公民催生，迷你人本駕訓場

地址｜
新北市新店區民族路 109 號。

交通｜
搭乘捷運至大坪林站或「七張站」步行約 10 分鐘；搭乘公車可至「耕莘醫院站」再步行前往。

好玩指數｜
友善度 ★★★★　遊戲性 ★★★★　挑戰度 ★★

指標屬性｜
地區性小型公園

Age
2 - 8

注意事項｜
有廁所。無附設停車場較難找車位。

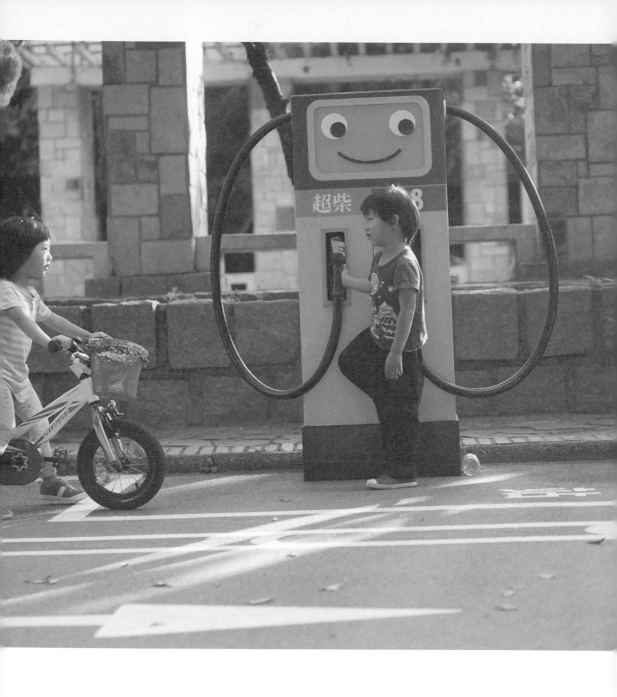

公園特色

我們想像的兒童遊戲場是怎麼樣？一定要有滑梯？黑色方塊地墊？這一座遊戲場通通都沒有，而是以「交通」為主題，規劃適合幼兒各種騎乘工具遊戲的空間，並設計各式馬路上的號誌，讓小朋友在地面和告示牌上，看見各種交通規則說明和標示，作為玩想像遊戲的輔助。

交通公園不算大，卻設計了一整圈的專屬兒童遊戲道路，繪有雙線道、行人斑馬線、停車場等常見的交通景象，還有紅綠燈、限速標誌、禁止進入標誌、小綠人號誌等仿真實體標誌，甚至還有洗車場、加油站等可愛的設施，不論是電動車、腳踏車、蛇板、滑板車、滑步車，都可以在適合的場地中繞圈圈。

遊戲場的故事

從兒童發展過程來看，孩子 2 歲以後，運動量開始變大，這是因為進入大動作發展期，身體的本能叫孩子要多動多練習，這時許多家庭會買騎乘玩具給孩子玩，像是三輪車或滑步車，孩子從中能很快掌握平衡和協調技能。然而在都會區，一般家庭空間不大，孩子難以玩得盡興，照顧者也不敢讓孩子在騎樓或馬路上練習，倘若公園有讓孩子練習的場所，真的是給親子最好的禮物。

「交通公園」在國外不算新鮮，例如在丹麥最早的交通公園，是在 1974 年設立的，目標就是讓孩子「從實作和騎乘」中習得「人本交通及安全上路」的觀念，丹麥首都哥本哈根（同時也是兒童友善城市和單車友善城市），不時還會舉辦單車工作坊讓孩子拿到人本交通騎乘單車的證書。而在日本，主要城市都會設置類似的公園，光東京區就大概有 3、4 座這樣的公園，整區是縮小版的街道，還會準備各種車輛出借，小孩在其中借車、騎車等，希望在潛移默化中學習交通規則。

交通公園的價值，在塑造兒童「獨立的移動經驗」，也就是不靠大人協助，完成兒童自己移動的經驗，在發展中扮演很重要的角色。而交通公園給孩子和親職照護者最大的益處是什麼呢？就是「自主性」。孩子在這個空間練習他們的自主性，而親職照護者也能選擇坐在一旁的樹蔭，看著孩子習得自主性的本質，騎車相遇時也學習禮讓或競速等自然而然的空間互動。這個學習經驗是成長過程中很重要的養分，更是孩子自信心的來源。

新店交通公園的誕生，是新店成員邱鈺景促成的。當時交通公園只有一座簡單的罐頭遊具，且該公園名為「交通」，卻沒有任何和交通有關的意象或設施，她鼓起勇氣透過「參與式預算」提出將交通公園改造成類似國外的「交通

遊戲場」，讓孩子有個從小就能安全練習騎乘、
儲備「人本交通城市」能量的地方。

必玩設施

整個車道遊戲空間不算大，但模仿哥本哈根大
眾公園（Fælledparken）交通遊戲場中的仿真洗
車場、加油站非常吸睛，更可以在情境中激發
孩子的想像力，提高整個遊戲性。

規模小巧的空間裡，有道路交通號誌、交通指
揮手勢、汽機車駕駛人手勢等標誌牌，結合注
音符號，大小朋友都看得懂，路面印有馬路常
見的交通標線，宛如實際上路的縮小版。

● 兒童心理師黃雅萱怎麼說

新店的交通、瑠公、微樂山丘都是一塊一塊小
小的場域，但搭配上其他的小公園，讓附近幼
齡、學齡、練車孩子都有了去處，適合當地居
民生活使用。也許我們無法找到一座滿足所有
需求的公園，但是參酌現狀藉由規劃和設置，
連結起周遭的資源，希望盡可能使不同喜好、
心理、生理狀況的孩子，能在需要時就近前往。

像是感覺統合毛刷一樣的立體洗車，讓
孩子能夠在單一情境騎車的空間中，多
出許多互動玩耍的梗。

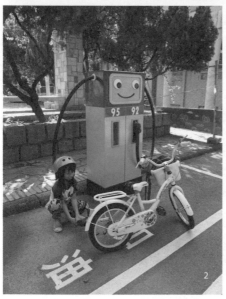

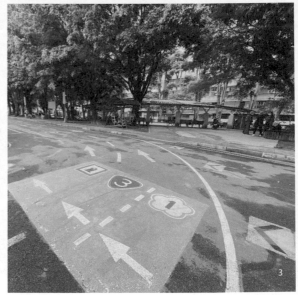

1 有緩坡道可以上騎和下溜，幫原本只有平面地貌的空間，增加非常多遊戲或挑戰的可能性。

2 加油站的情境設計，讓本來只有自顧自騎車的每一個小孩，都能互相幫忙對方加油同時，也變成了朋友或玩出了遊戲新境界。

3 地面上各式各樣交通標示，也為原本單一的騎車活動，變成有情境想像，例如前有加油站或前有國道一號的圖樣

4 無法在真正的街道練習蛇板或滑步車，沒關係，這裡有安全的空間讓你練個夠，以為自己在封街玩。

5 除了地面標示，一旁更有架設相關學習資訊，常見喜愛鐵路、車子的小男孩，拉著爸媽在這詢問駐足。

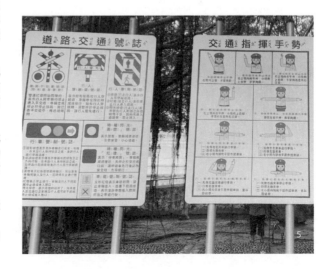

孩子王檔案

邱鈺景。邱鈺景剛注意到公園遊戲場的時候是專注帶兩個女兒的全職媽媽，孩子都處於學齡前的階段，帶孩子去好玩的特色遊戲場是媽媽的日常。但她發現自家所在地新店一直都沒有特色遊戲場出現，這時她剛好透過網路得知特公盟，一方面想了解並支持特公盟、一方面想為在地爭取特色公園，便開始利用零星時間投身相關公益行動。

這位講話輕柔但內心很澎湃的媽媽，先是加入了特公盟新北市的臉書社團，觀摩其他地區的媽媽爸爸如何參與遊戲場改造，後來索性自己也成立了一個新店臉書社團，用來認識願意一起守護在地公園的媽媽。剛好當時新北市新店區議員在推動「參與式預算」，不得其門而入的邱鈺景當時也沒有多想，只是覺得先提了再說，就這樣一頭栽入。

邱鈺景回憶：「事先了解參與式預算經費不多，和夥伴討論後想到或許交通公園不用太多昂貴遊具。當時我什麼都不懂，硬著頭皮上台去簡報，從一開始就抱著可能不會過的心情，順其自然。進入投票階段後，我們靠著不到 20 人的宣傳、拉票，居然讓案子擠到第 8 名。後來跟著公所去場勘、盟友提供國外公園資料，每一件事都是以前沒做過的。」從交通公園開始，她在新店社團裡邀鄉親盤點新店所有的公園，看哪裡適合改造。選幾處公園，分

頭去找議員、里長了解當地情況，尋求改造機會，最後爭取跟新店區長簡報，建議哪些需要改善、哪些需要經費整個改建，或哪裡有新公園可以導入公民前期參與。

曾有一次，新店一處小公園的遊具因為年限到了被拆除，社團內網友火速來通報即將被裝上新的罐頭遊具，大家擔心沒有經過妥善規劃和設計，又是一處不好玩的遊戲場，以後要改建更加困難，於是大家決議寧缺勿濫，跟公所溝通後暫停安裝。而就在忙得不可開交的時候，邱鈺景發現自己竟然懷了三寶，如何撐過挺著肚子還一打二的階段？她感謝新店社團夥伴。

「每一次當我遇到無法完成的事情或是無法出席的會議，總是會在最後一刻出現網友願意支援；很神奇地一個個接力完成每一個步驟。」就這樣，跟著她的三寶一起出生的，還有瑠公公園裡新店第一座攀爬網，以及陽光運動公園的沙坑，新店再也不是沒有特色遊戲場的地方。

特公盟成員有時找不到家人幫忙帶孩子時，還會帶著孩子一起參加公部門會議，邱鈺景也不例外。「有時候一邊開會還要一邊留意他們的行為，一心多用其實常常覺得手忙腳亂；但也有時候孩子靜靜地畫畫、吃東西等待，就會覺得是孩子帶給我勇氣，讓我能保持初衷，持續為孩子更好的成長環境付出。」權利是爭取來的，邱鈺景投入公民運動的歷程，同時也像是為孩子做最佳的身教示範。

自己的公園自己救
第一次陳情就上手

「什麼時候要來〇〇改變這裡的公園？」特公盟經常收到這樣的來訊詢問，〇〇可以代換成台灣任何縣市或鄉鎮名稱。然而，從過去在北市和新北的公民參與經驗得知，公園遊戲場是一個很特殊的議題，它屬於地方政府編列預算管理，並不是找總統或中央部會陳情，訴求就會實現，因為公園實際上都不歸他們管。倡議者必須一個一個縣市去溝通，北市理念講清楚了，新北要再說一次，基隆陳情完了，桃園要重新開始。

從實務上來看，特公媽媽爸爸們人力能力有限，更不如地方上的媽媽爸爸了解在地人的需求，實在不可能每一個城市鄉鎮都顧得到。

因此，特公盟倡議有一個重要的方向，就是希望透過社會大眾的力量，讓每個關心兒童遊戲環境的家長變身為種子，向政府反映孩子真實的需求。

帶著孩子一起參與公共事務，更有著多重意義，除了能讓公部門理解孩子們的需求，也能把握機會引導自家孩子關心公共事務。公共事務，不會因為冷漠和疏離而自動變好，但是我們可以藉由主動參與，降低這些公共落差。我們只需要問自己，有沒有太過沉默的時候？

以下是能幫助兒童遊戲權伸張的幾種具體方式，您可以同時搭配多管道陳情，才能營造聲量：

1. 分享相關理念的文章

對，就是這麼簡單。除了硬體改變之外，人的觀念翻轉更是需要大家幫忙，您若看到支持兒童遊戲權或自由遊戲相關理念的文章，可以分享到個人臉書、在地的媽媽爸爸群組，或各縣市在地社團，甚至分享給您的長輩也很有效。社會氛圍會影響公部門的決策，因此，我們誠心期待大家一起來推廣這些理念。

2. 打 1999 或寫信給市政信箱

您可以在各縣市打 1999、寫信給市政／市長信箱，亦可直接找公園告示牌或施工告示牌上的電話陳情，告訴他們您想要更多鞦韆、攀爬架，想要更有挑戰的遊戲場，討厭塑膠罐頭溜滑梯、討厭難看又發臭的橡膠地墊。這些是各地方政府正式的申訴管道，都會列案管理，如果大家都反映一樣的問題，一定會形成某種壓力，不要小看自己的一通電話。

陳情的理由通常有三個：一是公園遊具有毀損或有安全疑慮要維修；二是遊戲場被警告線或鐵網圍起來了想了解；三是想爭取遊戲場改造或設置新設施。

3. 找里長陳情

好的里長讓你上天堂。台灣一般公園改造，都會徵詢里長們的意見，但大部分的里長年紀偏大，社交圈也往往都是長輩，因此對兒童遊戲需求一知半解，甚至多偏向保守。若想顧好家裡附近的公園，常常找里長聊天準沒錯，拿其他公園改造

後的遊戲場照片給他看，請里長在公園要改建的時候要通知在地人參與。里長一般都很重視里民的意見，反而像公民團體容易被視為「外人」，比起公民團體，在地人對里長們更有影響力。

4. 找議員陳情

有一個概念大家一定要了解，市府預算審核權是掌握在議員手中。就算市府市長有心編列遊戲場更新預算，若議員審預算時大筆一砍，一切希望落空。從特公盟過去的經驗也能發現，改造比較順利的地區，通常在地至少有一到兩位議員大力支持，如果家長能找到有力的議員幫忙爭取預算，後續推動會比較輕鬆。

大家不要以為議員是政治人物高高在上，其實地方議員幾乎都設有選民服務的窗口，第一次可以先跟助理討論你的需求，或者請他協助安排跟議員會面陳情。如果擔心自己人微言輕，還可以先收集身邊媽媽爸爸們的連署書，讓議員了解很多家長都有一樣的想法。

5. 找鄉鎮區里民大會建言或參加參與式預算

通常各地每年都會辦理里民／區民大會，可以先去電公所民政單位詢問舉行的時間，以及議程能否登記發言。通常所有在地的議員、相關官員甚至市長都會到場，您盡可大鳴大放讓他們帶回去供施政參考。

另外還有近年新興的公民參與方式「參與式預算」，常見的參與式預算有兩種：一是市府或鄉鎮區公所舉辦，另一種是在地議員舉辦，通常是一年舉辦一次，由民眾自行提

案通過一定的公民審議程序（例如投票）後，就可以獲得預算由相關公部門執行。

6. 參與公園改造工作坊或説明會

現在很多公園在改造動工前，會舉辦親子參與的工作坊，讓設計者從孩子的操作或回饋中了解孩子的需求。通常在設計師第一版草圖出來後，會舉辦對社區正式的說明會，意見都會被記錄帶回去討論，您可以注意里長或家裡附近遊戲場是否有公告，特公盟粉絲團也會不定時發布此類訊息。切記，你不說話，就是讓別人替你做決定。

7. 組織地方工作社團集體行動

如果您行動力滿點，可以考慮擔任特公盟在地聯絡人，也可以自行創立網路社團，尋找志同道合的朋友一起作戰，不論是找議員陳情，或參與地方公園說明會，一群人互相備援的力量絕對倍數加乘。若您需要協助，請傳訊給「還我特色公園行動聯盟」粉絲專頁詢問。

最後再次強調，不要妄自菲薄認為自己沒有力量，這是一場持久戰，新的罐頭遊戲場仍不斷地產生中，隨著少子化社會氛圍對兒童更加嚴峻，每個人都有責任跟身邊的朋友、長輩們溝通，告訴他們遊戲環境對孩子生長發展身心健康影響重大。因此，不要問「特公盟何時來」，只要哪個地方有媽媽爸爸願意站出來承擔，哪裡就有特公盟，人人都可以是捍衛下一代遊戲空間的傳教士！

新莊運動公園

資源有限，運動特色創意無限

地址｜
新北市新莊區復興路一段與中和街交叉口（復興路側，近棒球場外野）。

交通｜
捷運新莊站步行約 15 分鐘，開車可停在離公園最近的停車場。

好玩指數｜
友善度 ★★★★　遊戲性 ★★★　挑戰度 ★★★

指標屬性｜
都會性大型公園

Age
2-7

注意事項｜
棒球場下方有廁所，可多帶衣服讓孩子玩沙。

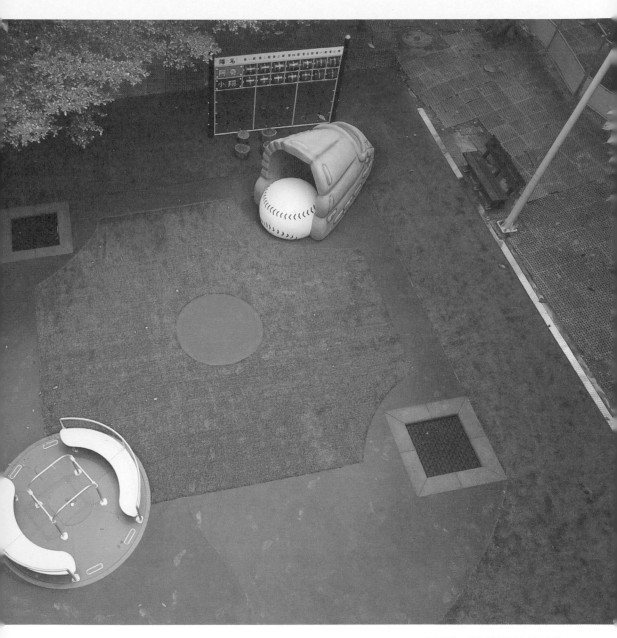

照片提供：潤鉅遊樂股份有限公司

公園特色

新莊運動公園是地區大型都會公園，有多種場館包括新莊棒球場，這個兒童遊戲場因為最靠近棒球場，因此規劃時即以「棒球」意象為題，打造出樹下美麗童趣的遊戲空間，整個遊戲場就像是個迷你棒球場，讓孩子玩遊戲像在打棒球一樣。

遊戲場中有一半的區域模擬了棒球場情境，本壘是球套和棒球，球套內有躲貓貓的空間，一壘和三壘是彈跳區，二壘是旋轉盤，本壘處後方利用簡單的攀爬架結合了計分板，讓現場更營造出了棒球場的氛圍。

另一邊是幼齡喜愛的透明滑梯及中齡挑戰的雙槓組、還有兩攤模擬販賣部熱狗店和爆米花舖，以及孩子最缺乏但好想玩的鞦韆組。遊戲場周圍群樹環繞，規劃時就把遊戲場中兩棵樹一起考量進來，不砍樹又有好遮蔽！

遊戲場的故事

新莊運動公園是座條件非常好的運動公園，也是在地人很倚賴的活動休憩場所，新莊運動公園共有四處遊戲場，此處位於新莊棒球場旁，所以當時就用棒球場作為這次遊戲場的發想，是台灣第一座以運動為主題的兒童遊戲場。

整個遊戲場很有設計感，遊戲場四處光是拍照都很漂亮。設計者巧妙地把棒球主題融入，而不只是在門口弄個大看板做個卡通「意象入口」，在彩色地墊上畫個棒球圖案，或是彩繪一下遊具就算數。又或者有少數想走特色遊具的公園，將意象做成設施放遊戲場內，卻要求孩子不能爬，或是空有造型卻很不好玩，不會動不能搖，可玩性不高，非常可惜。

所幸，這個棒球遊戲場沒有以上缺點，所有的設施都歡迎孩子親近，讓意象和遊戲性美妙結合，卻沒有減損遊戲性，可以激發孩子在其中的想像力，非常難得。

當初參與規劃過程的新莊媽媽陳俞君回想，運動公園是新莊指標性公園，主管機關是新北市體育處，在地媽媽第一次一同會勘新莊體育場靠中和路的遊戲場時，當時有幾位媽媽竟然表示這區的遊具，就是她們兒時的遊具，讓人覺得不可思議，可見這個場地已經 20 幾年沒有更新了。

新莊運動公園棒球遊戲場改造因經費非常有限，歷程相當辛苦，2017 年冬因議員督促體育處找特公盟開始參與討論，2018 年春天舉辦了新莊第一場兒遊場兒童參與工作坊，同年 8 月，遊戲場蓋好開放試玩後，9 月遊戲場啟用。陳俞君笑說：「在新莊，體育處沒有改造遊戲場經驗，

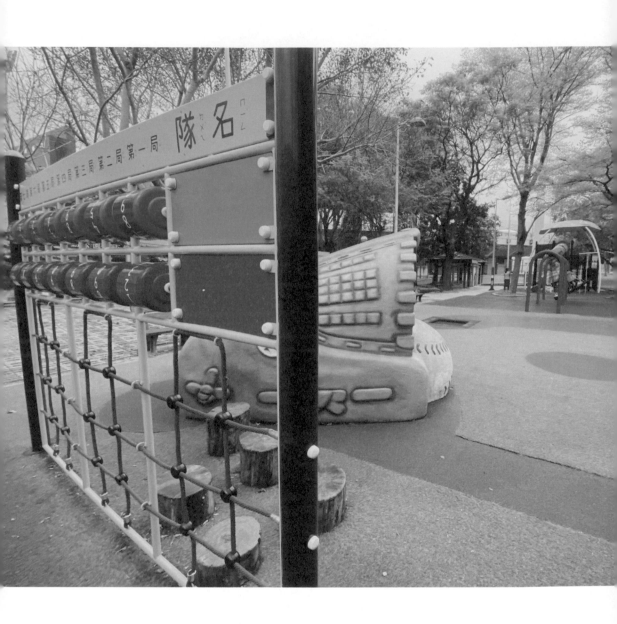

計分板的設計可提供孩子在遊戲中間模擬現場，這
裡更是攀爬架，孩子爬上後能用小手滾動分數，結
合遊戲與模擬趣味。

所幸承辦專員很願意聽我們的意見，也有抓到改造的精神。記得那年農曆過年，我們這邊媽媽放年假沒停止討論、還熬夜整理資料，提供每區規劃建議給專員，也幫忙約集得標廠商見面溝通兩三次，都有幫助建立共識。像是特製的棒球和手套那項設施，專員自己去拜訪做的老師傅很多次，就是為了比例和品質，我們聽了都覺得很感動。」

這場改造，是由新北體育處邀集公民參與，與承包廠商三方討論再討論、修改再修改，在有限的經費、時間、選址，以及各方人馬的熱血付出，突破各樣限制，經過一年多的努力，終於端出了資源有限但創意無限的意象遊戲場。

必玩設施

跑壘區是這裡最大的特色。本壘是巨型捕手手套加上棒球組合而成的祕密空間，孩子一下子裡面、一下子外面，爬呀、躲呀、偷偷往外瞧或拍照，這裡都是首選！整座手套與球的比例恰到好處，是講究也是精工，喜歡挑戰的孩子爬上去，接觸皮膚時感覺表面稍有粗糙，是刻意也有好意，提醒孩子玩的時候提高身體的警覺不貪快！還有座小型記分板攀爬架、爬上轉轉分數滾輪，為比賽記分！

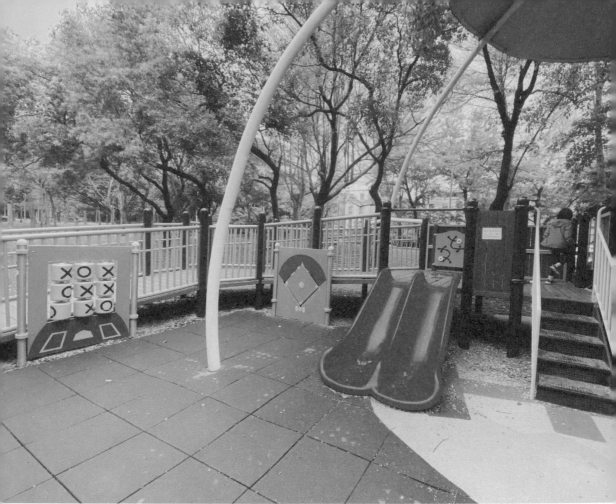

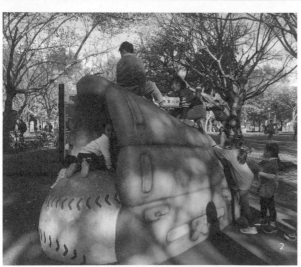

1 設計是一種減法的過程，公民參與的新莊運動棒球場主題遊戲空間，為率先滿足幼齡孩子的需求，在遊戲板上也費心設計，融入棒球主題跑壘意向。無障礙坡道與滑梯組相連，坡道上有兩個與棒球相關的遊戲板和 80 公分的低滑梯，讓肢體障礙的孩子，也可以享受滑梯的樂趣。

2 巨大的棒球套其實是孩子的祕密基地，不論上下內外都有不同年齡的孩子喜愛。

一壘和三壘，是兩座可供單人或單輪椅玩耍的彈跳設施，二壘是輪椅也可進入的旋轉盤。想像自己是一顆棒球，從打擊者的球棒上飛出、旋轉、落地，是安打還是接殺呢？這座旋轉盤不會推不動、但也沒到太輕鬆好推，孩子混齡同樂時，請陪伴者給小小孩更多留意。這裡有棒球、有手套，那球棒咧？在跑壘區外邊的大樹下、球棒被打擊者擊出球後，拋到那裡去了！

● 兒童心理師黃雅萱怎麼說

公園中開始帶入越來越多能結合想像遊戲與現實生活的遊具，你可以跟孩子一起在棒球遊戲場中跑過壘包、翻記分板、去小賣店假裝買東西、在休息區活動，是不是有機會也可以跟孩子一起去看場球賽呢？

遊戲場不只是溜滑梯、攀爬、玩石頭，它也連結了真實和想像的空間，藉由不同的場景，我們（照顧者和孩子）可以在其中找到連結彼此的經驗。

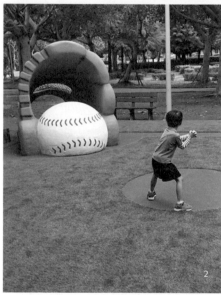

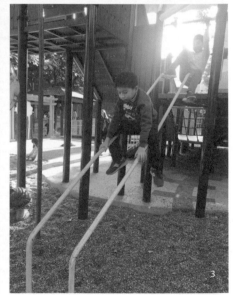

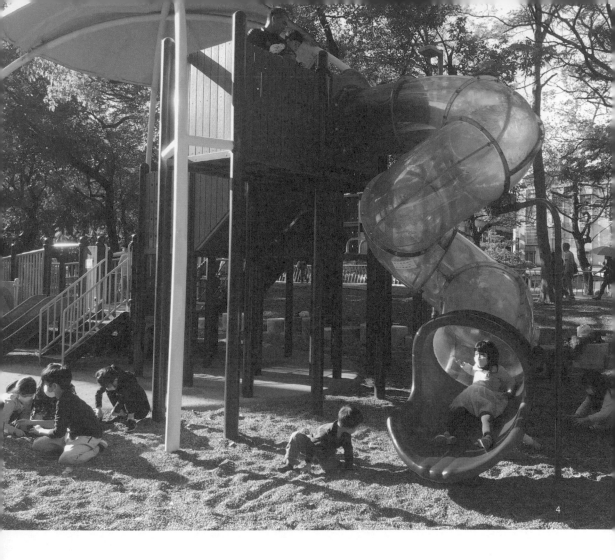

1　遊戲場中讓人會心一笑的，還有這兩塊角色扮演的棒球場販賣部！孩子們會拿著撿拾的果實、樹葉、樹枝、撈一把礫石，當起老闆、廚師、店員、客人……，未來的老闆們大集合嘍！

2　巨大的棒球套其實是孩子們的祕密基地，不論上下內外都有不同年齡的孩子喜愛。

3　滑梯組上還有一座雙槓，是孩子們較沒玩過的設施，讓較大孩童們躍躍欲試！

4　有限經費下，為與一般罐頭式管狀滑梯區隔，這裡選擇了透明旋轉滑梯，讓孩子透過階梯、攀爬塊、爬網等不同方式進入，享受視覺和高度的初體驗。

孩子王檔案

陳俞君。 陳俞君在懷老三的時候，剛好透過身邊的媽媽朋友注意到特公盟林亞玫正在號召媽媽參與公園改造，當時她因為懷老三，覺得自己無法兼任，沒有馬上回應，但看著周圍媽媽投入，就一直默默關心事情的發展，直到後來在三峽龍學公園向當時的市長陳情，身為新北人的她全家特地跑去參加，想說沒辦法事前籌劃，有人出人略盡棉薄之力。而那次陳情啟動新北翻轉的契機，她看到身邊的全職媽媽朋友們在新北東奔西跑不停地開會，有時候還得放下自己孩子配合公部門討論的時間，覺得很心疼，便想說自己可以分擔守護所住的新莊，讓新莊不要沒人出來，還要等別區的媽媽來扛。

於是，她開始學習像遊戲場法規、設計圖的眉角等知識，跟著有經驗的媽媽去開會，觀摩跟公部門溝通的技巧，到後來自己也會召集新莊地區的媽媽爸爸來參與，準備 80 頁投影片跟新莊區長簡報，甚至協助公所進行內部教育訓練，辦起「遊戲場參訪團」，實際帶一線公務人員參觀台灣其他受歡迎的公園遊戲場，讓公部門更了解親子對遊戲場的期待。

「跟公部門的正向溝通很重要！」陳俞君說。因為民眾對公部門的運作通常不夠了解，或只會指責甚至謾罵，導致長久下來有些公部門人員視民眾或公民團體為洪水猛獸，覺得都是來亂的。然

而陳俞君透過一次的合作機會，努力提高公部門和廠商對兒童的認識，並持續提供他們遊戲場最新設計規劃的觀念。

「我們會先在群組裡徵求符合概念的範例，例如國外棒球主題遊戲場的照片，看到有什麼好的設計，我們就會貼到跟專員、廠商的 line 群組記事本，我們希望做好幫助者的角色，遊戲場好好被蓋好、經費好好被利用，對兒童和親子產生實質效益！」陳俞君解釋。

然而，設計經常是一個減法的過程，因為通常好的點子無窮，但資源有限，新莊棒球遊戲場就是一個一路減法走來的例子。「首先我們希望爭取更大面積的改造，但預算實在很有限，最後只能期待未來分區進行。再來，第一版的設計圖原本是有個大球造型兼攀爬設備，但廠商評估後發現那製作成本太高了，只好捨棄這樣的設計。」

談到這樣取捨的心路歷程，陳俞君說：「民眾也要理解，其實很難把所有的需求都塞在同一個遊戲場。當時因為場地、經費有限，因此以滿足幼齡與身障孩童需求為主，整個遊戲場多為幼齡設施，大孩子適合的遊具相對少了一些，只能寄望這個公園中未來其他區的遊戲場，能補強這部分功能。」

板橋四維公園

奇幻巨獸，穿梭想像森林

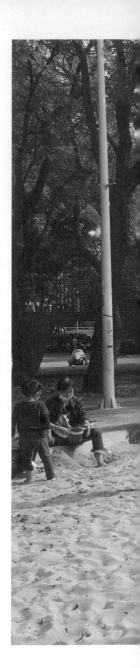

Age
2 - 12

地址｜
新北市板橋區陽明街 166 號（新埔國小旁）。

交通｜
搭乘捷運板南線至新埔站 1 號出口，出捷運站後沿著光武
街步行約 15 分鐘可達。

好玩指數｜
友善度 ★★★　　遊戲性 ★★★★★　　挑戰度 ★★★

指標屬性｜
地區性小型公園

注意事項｜
有廁所，公園有地下停車場。

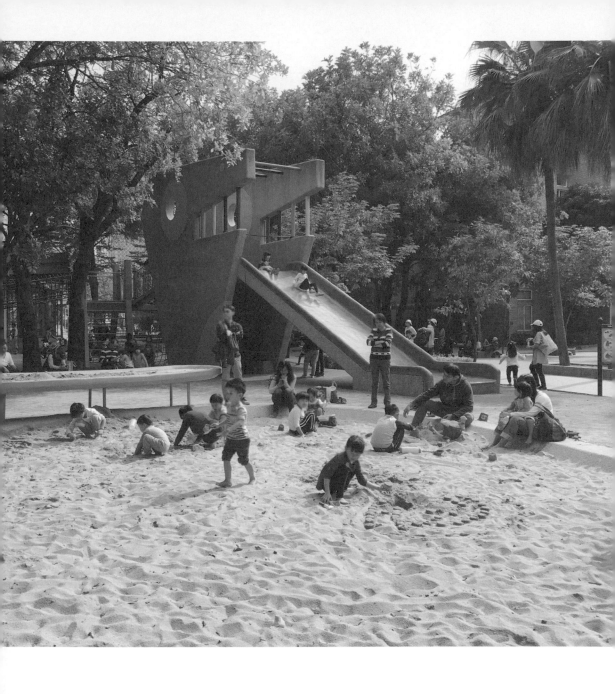

公園特色

板橋四維公園以「巨獸」意象為題，打造出美麗的都市遊戲場，有適合低齡兒童的雙土丘區，跟挑戰性較高的巨獸區。最難得的是，遊戲場周圍群樹環繞，樹林下方更是鋪了層厚厚的木屑，和遊戲場鋪面相連，使遊戲場能與樹木共生，為車水馬龍、水泥牆林立的街道，添了幾分悠閒的綠意，也為夏季驅走了炎熱。

除了超有設計感的「巨獸」主體造型，四維公園的另一大亮點是「跑酷坡道」，斜度逼近 70 度，孩子是常在此大排長龍，迫不及待想挑戰自己的身體能力是否可成功衝到山頂，這種「克服難關」的必勝決心，正是孩子成長過程中必需的養分！

另外也有給小小孩的土丘區，土丘沒設階梯，兒童可以嘗試爬上土丘或抓握桿子而上，起伏的坡面讓小孩也很愛在雙土丘間穿梭。低土丘有設隧道讓兒童享受鑽洞及祕密空間的樂趣；高土丘有滑梯、攀岩與前面說明的跑酷坡道。遊戲場中間大大的沙坑，白細鬆軟，是都會區中非常稀有的夢幻逸品。

遊戲場的故事

這個遊戲場其實不大，但改建後卻有一種魔力，讓孩子玩到拉不走。這一切都要歸功於設計得宜。遊戲場分兩區，巨獸區有多種攀爬遊具可以讓大小孩釋放能量，土丘區有高低起伏，小孩很愛在這裡翻滾和捉迷藏。透過分區讓大小孩子都得到滿足。

2017 年底開始規劃後，設計單位邀請孩子們來共同完成了三場工作坊，讓設計單位從與兒童的互動中發現遊戲的需求，並透過各種方式觀察兒童實際使用行為。

對於這樣小小的場地，不同需求單位間對遊戲場的要求不同，設計師必須在有限的場地和預算限制下，在挑戰性、可玩性、可及性、安全度、自然環境等不同需求中折衷，中間至少經歷三次大改圖。板橋的地方媽媽爸爸一路參與，無數次溝通不離不棄，力保攀爬網、加大沙坑。

新遊戲場在各方妥協下誕生了，好在舊遊戲場忽略的可玩性及美觀性都獲得改善，沒有五顏六色的塑膠感，有的是和自然融合的低調，適玩的年齡層也變寬許多，從低齡到青少年都可以找到適合遊玩的角落！

必玩設施

巨獸區是以攀爬為主，長爬網增加挑戰性，中間也有設其他種類上下的路徑，增加變化。最後從巨獸舌頭「寬坡面滑梯」溜下，寬度夠讓孩子可以與同伴一起溜下，或是坐著滑、躺著滑、趴著滑各種花式玩法，享受速度的刺激感，這座滑梯名列許多孩子的最愛設施第一名呢！

開始玩之前請提醒孩子下方沒有人的時候才可以滑下，避免追撞發生危險。大人也避免抱著孩子或牽著孩子一起溜，因為體重不同重力加速度也有差，這樣反而會造成危險。

● 兒童心理師黃雅萱怎麼說

四維公園中顯眼的大怪獸，是孩子常常卡關的場所，焦慮、害怕、哭泣常是挑戰過程中會經歷的階段。沒關係，大怪獸會一直在這裡等著我們來破關，一次過不了，我們可以回去補血、訓練，然後下次再來一次。我們也可以說一個逃出怪獸的故事（通常最後是被怪獸從嘴巴滑梯吐出來），或進行怪獸身體大解密的遊戲，每個身體環節都有各自解密的方式，中途也會有逃脫身體的密道、呼叫救援的方式，越有趣，就越有力量。

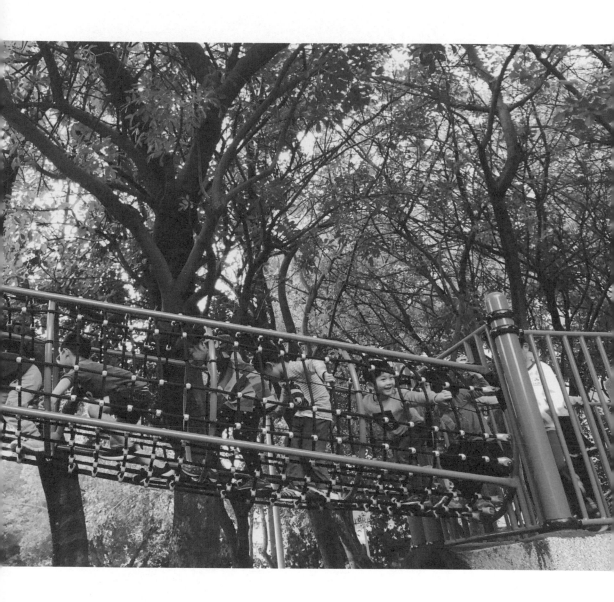

窄小的巨獸脊椎爬網過橋，讓孩子的身體必須改
變姿勢，還要用平常較少使用的移動方式通過。

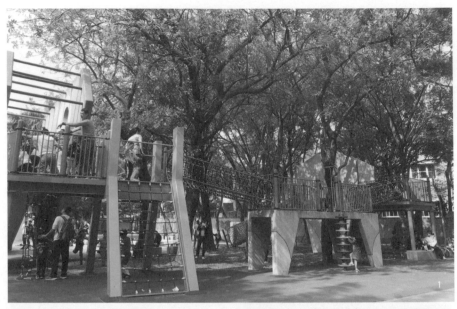

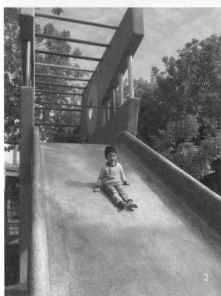

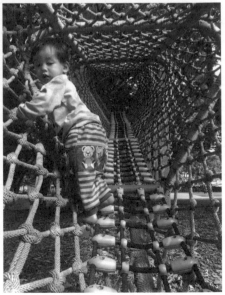

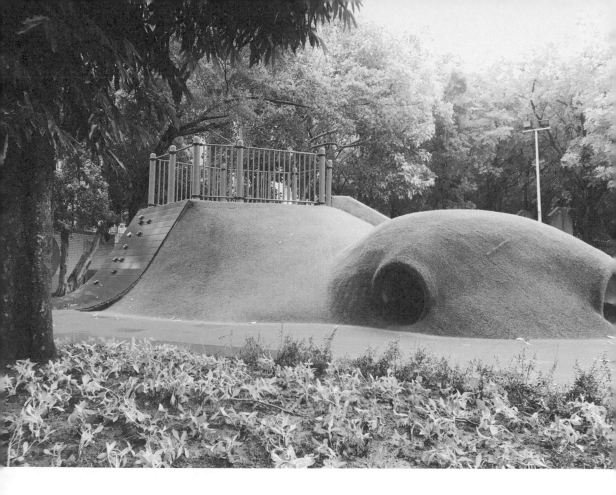

1 各種巨獸大腳的意象代表登上遊戲平台的方式，這是一個成功激發孩子身體能力和想像空間的設計！

2 寬大的巨獸嘴巴總是絡繹不絕溜出各種姿勢的小孩、青少和大人，樂此不疲地往上爬、溜下來。

3 巨獸尾巴的爬網，斜度和陡度對嬰幼和學步兒童都恰好，讓很多幼兒容易跨越挑戰的門檻。

4 土坡上下都有豐富的遊戲元素，包括磨石子滑梯、圓拱攀爬、人工草坡溜滑、抱石攀岩垂直木坡和坡下祕密通道。

孩子王檔案

郭芷芸是經常帶著兩個女兒玩公園的熱心媽媽。「改造前的四

郭
芷
芸
。

維公園非常糟糕，不僅使用罐頭遊具，更誇張的是擺了兩座一
模一樣的滑梯組。即使這個公園就在國小旁，使用的人也沒有
很多。」郭芷芸回憶，「身為媽媽買東西前都會貨比三家，自
從我發現那種超無聊的罐頭遊具，居然也要花幾百萬預算，我心
想，同樣的預算難道不能找到更優質的遊具嗎？因此想要加入關
心公園的行列。」

板橋在地的郭芷芸，也因為從頭到尾參與四維公園改造設計的過
程，對於分析一個遊戲場何以如此受歡迎，變得十分拿手。她說：
「透過分齡分區，大孩子和小小孩，都得到了滿足，孩子於是玩
到拉不走。」

她回想：「這個公園在沒有開放之前，自己都仍然是戰戰兢兢。
好不容易開始施工了，卻發現經費不足，不得不重新開始討論，
刪減一些設施。甚至，準備驗收的前幾天，即使都依據安全標準
設計施工，還是因為幾位市府長官的擔心，硬生生移除部分設施，
就為了他們想像中的『危險』。」

當一個城市的示範公園，才開始有一點進步，卻馬上要在進步中
打折扣退個幾步，接下來要以示範公園作為標竿的其他新建或改

造的公園案，設計師會從中獲得什麼啟示呢？會繼續試圖為孩子打造出富有冒險挑戰元素的遊戲場，支持他們身心發展的需求，讓他們在環境中盡情探索？還是會認為台灣的社會民風還不到這樣的層級，政府也趨於保守，所以設計師也「不用太勇於冒險」會比較安全？

英國遊戲倡議者 Peter Heseltine 曾說：「我們大人讓遊戲場變得如此無聊，以至於任何有自尊心的孩子，會到其他更有趣卻也更危險的地方玩。」讓孩子能夠自由遊戲和適度冒險，是要培養孩子在將來未知環境中的「韌性」。韌性，是一種能夠從負面情緒經驗中，振作起來的能力，也是一種能在不斷改變要求的壓力經驗中，彈性應變的能力。換句話說，就是我們一直希望孩子能夠「百折不撓」和「越挫越勇」的特質。

改造過程中，郭芷芸最開心的事，莫過於從各種管道自然吸引了關心板橋親子友善議題也支持冒險培養韌性等相同觀念的朋友，大家認識並集結在一起，成了志同道合的夥伴。根據郭芷芸觀察，改建後的公園，大大增進了鄰里之間的利用率，「常在當地人社團上看到板橋人不僅是帶小孩到公園玩，還會三五朋友們約在這邊聚會，有東西要交換或交易時也約在公園集合。」

更讓人欣喜的是，改建後的公園因為太好玩了，當地人也對它呵護備至，公園有損壞，或是有被丟垃圾異物時，立刻就會看到當地人社團上有人貼文，呼籲要大家愛護公園。「所以，一個好的公共場所，真的會改變居民的生活！」郭芷芸驕傲地做出結論。

林口樂活公園

挑戰尺度，捷運超酷造型

地址｜
新北市林口區忠孝路 616 巷 26 號。

交通｜
搭機場捷運至 A8 站，走路至長庚醫院，轉乘公車 925 到麗園一街下車，步行 2 分鐘可抵；或搭乘任何有到「崇林國中」站的公車皆可。

Age
5-12

好玩指數｜
友善度 ★★★★　　遊戲性 ★★★★★　挑戰度 ★★★★

指標屬性｜
都會性大型公園

注意事項｜
有廁所。靠泳池有一座小型停車場，可另行在各巷子裡找停車位。

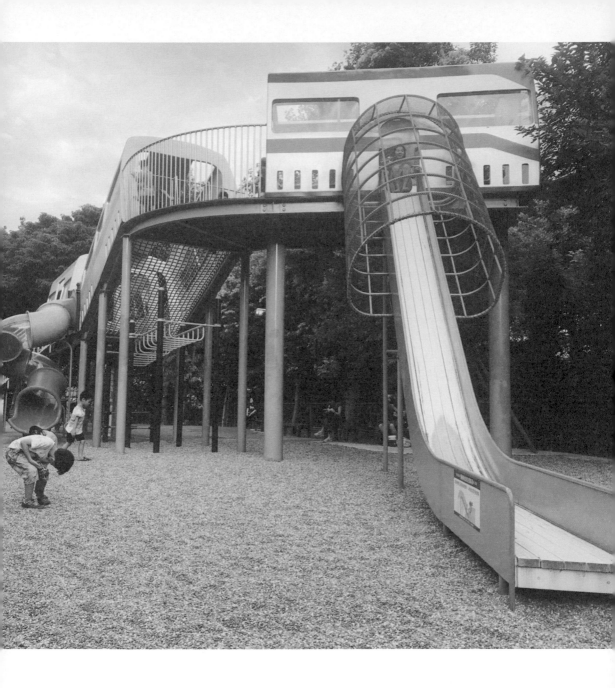

公園特色

即使沒有來過這個遊戲場，光看照片就會讓人「哇！」的驚嘆，林口樂活公園打造擬真度 90% 的捷運車廂，擁有全台灣首座 4 公尺高塑木滑梯，並結合 4.5 公尺攀爬網，更有全台灣第一座公園旋轉飛椅，特別適合大孩子，每到假日人潮滿滿。

林口因為常有飛機經過，又有機場捷運，也離漁港不遠，因此取「海陸空」意象以「交通」為主題。公園裡有兩區遊戲場，一區有高度吸睛的捷運溜滑梯和大型攀爬網，另一區還有象徵船隻的擺盪大索，可以像飛機起飛的旋轉飛椅，和多種不同的鞦韆，遊具之豐富讓人就算遠道開車來玩也覺得值得。

遊戲場的故事

林口樂活公園算是比較大的社區公園，早在 2017 年就開始規劃，當時第一版設計是貨車滑梯，但設計不夠吸引人且與林口沒有連結，區公所求好心切退了好幾次設計公司的圖。在此過程中，區公所也體認到要做好一個遊戲場需要更充足的經費，因此決定另外爭取更多的預算，延後到隔年再進行。

樂活公園遊戲場基地分散在公園兩側，對比國

外兒童遊戲場盛行的迴圈式設計，其實要設計到好玩難度很高。好在林口很有區域規劃的概念，能夠注意到遊戲場「分齡適能」，讓不同公園在主題、挑戰度、遊具上有所區隔。例如住宅區的小公園以幼齡學前兒為主，小熊公園是共融式遊戲場，不分年齡一起玩，樂活公園則為挑戰型，一開始就定位給大孩子，用來疏散假日林口運動公園的人潮。

雖然改造延遲了約半年，但在過程中區公所已醞釀出交通與捷運主題的想法，在來回溝通的過程中也看到設計業者的成長，捷運車廂的外型仿真度高主題性十足，充分利用捷運內外空間。滑道是塑木材質，如同日本沖繩常見的滑梯材質，滑度較一般的塑膠材質好，且較不會有高溫過燙的問題，這些都可以看出設計公司的進步和用心。

參與改造樂活公園的特公盟新北市召集人鍾欣潔說明：「都會區公園多半面積不大，很難同時一個公園能符合 2-12 歲兒童的需求，林口是第一個有公園互補概念的行政區，當初區公所就希望做到公園對象分群、不同公園之間遊具不重複，也接受我們的建議，拉高遊具高度，嘗試採用更安全的自然礫石鋪面。」主事單位、設計公司和公民團體三方良好的互動，促成這個孩子遊戲的樂園。

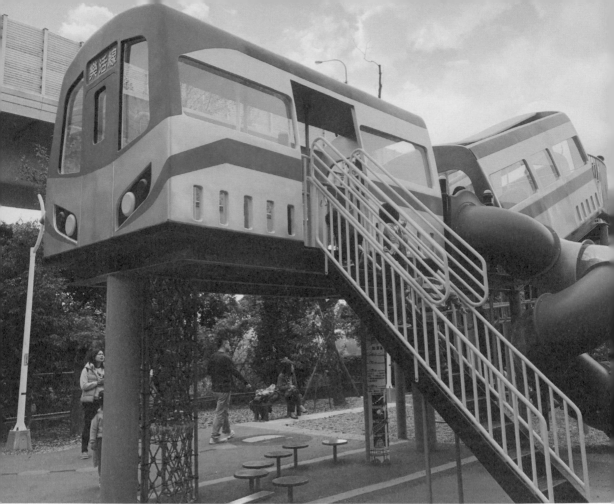

1 亮眼的機場捷運車廂外型，更設有4公尺高的超陡木塑滑梯，讓林口樂活公園挑戰性與特色兼具。

2 從木塑滑梯向下看的高度刺激，溜入礫石也需要一番心理準備。

必玩設施

捷運車廂造型非常吸睛有特色，廠商參考國外公園，設計傾斜車體，連結高或低的滑梯。此區有 4 公尺高超陡溜滑梯，想挑戰它須先通過鏤空爬網，非常適合想體驗速感的孩子來挑戰。捷運車廂內設置傳聲筒和拉環，讓平常愛拉又拉不到捷運拉環的孩子在這裡實現夢想。塑木滑梯夠陡夠滑，孩子溜了會上癮。航海冒險區設置了多種盪鞦韆，包括鳥巢式、搖椅式，另還有旋轉飛椅、彈跳床和擺盪大索。旋轉飛椅擺盪幅度較大，可幫助刺激孩子的前庭發展，因擺盪幅度大請務必保持距離以策安全，提醒孩子想下來時要注意喊一下通知同伴，並且用手先穩住握桿，讓它不要晃得幅度太大，否則容易碰撞到自己或其他孩子。

兒童心理師黃雅萱怎麼說

樂活公園本身就像是捷運路線一樣，一站一站各有特色，可以停在樹林區繞著大樹奔跑、撿樹枝、用榕鬚假裝洗車，也可以停在空地打球、騎車，或去觀察水池中的生物，遊戲區鋪面布滿圓石更是玩法無限，若孩子敢走過捷運空中纜繩，迎接他的獎賞就是超高滑梯了！

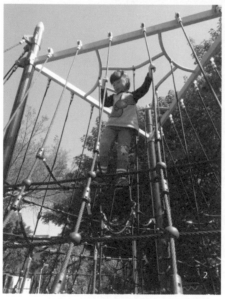

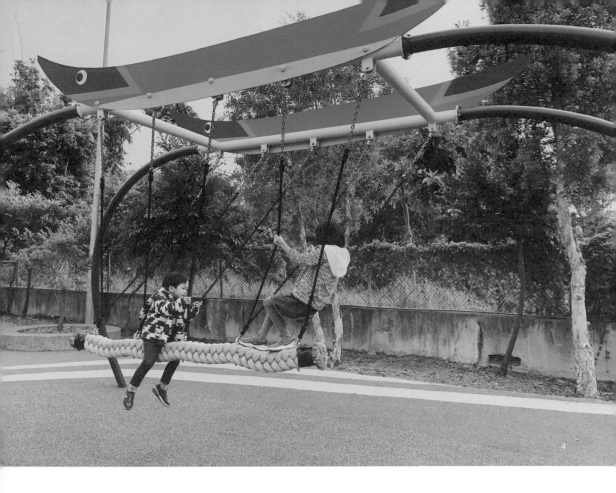

1 少見的長形彈跳床設計，孩子可以挑戰往前跳動的遊戲路徑。

2 大小孩童都合適的攀爬網架，是孩子專注練習手眼協調的絕佳場所，動線多元。

3 樹林間的角色扮演窗口，孩子可在這利用礫石、樹葉當作扮演工具，是最佳自然遊戲。

4 除了一般常見的鳥巢鞦韆，這兒還有多人共乘的擺盪大索，讓年紀不同的孩子可在上頭開船、乘坐、前後搖晃。

5 挑戰孩子重心控制力的旋轉飛椅區，往往能聽到孩子們「暫停」「我要上車」的互動歡笑，旋轉起來的大幅度擺盪，更能刺激孩子前庭發展。

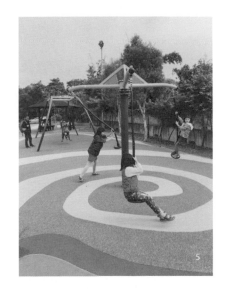

孩子王檔案

鍾欣潔。 鍾欣潔作為特公盟的新北市召集人，參與的公園改造案手指加腳趾都數不完。她平時講話輕聲細語，但態度一直都保持冷靜堅定，一次又一次向各政府單位訴說著孩子的訴求。鍾欣潔表示，每個區域主事者的政策差很多，像林口區公所比較願意編預算在兒童遊戲場，態度上也比較開放，願意和公民團體互動，所以特公盟「衛星公園」的理念能獲得認同，讓同一個區域有幾座綜合的大型公園，又有一些有特色的小公園，讓不同年齡的孩子都獲得滿足。

回想起多年參與改造的過程，鍾欣潔感嘆：「大孩子的需求最常被忽略，一來里長通常不歡迎大孩子來玩，二來公家單位則是對鬆散材料鋪面不熟悉較少使用，然而一般橡膠地墊因為防墜能力差，能夠承受的墜落高度不如沙、石等鬆散材料，只有低矮的遊具能通過安全檢驗，導致高度較高的攀爬網或滑梯都因為沒有更好的防護措施被捨棄。」

除了分齡適能之外，目前遊戲場發展政策上，還有哪些問題？鍾欣潔說明：「以新北市來說，由於缺乏公園統一管理單位，經費較無法有效統籌，各區各行其事，缺乏整體的全面規劃，更重要的是，改造經驗分散各單位和29個區公所，無法累積，各公園管理單位對兒童遊戲場了解太少，容易被廠商牽著走。」

雖然花了很多時間力氣四處奔走，但看到一個一個新的遊戲場落成，又很有成就感。

只有一次，中和的大公園改建徹底惹惱了她。鍾欣潔回憶，當初和公所、廠商與其他公民團體開了多次會議，以為已形成共識，誰料到五個月過去，設計案卻毫無下文，一律以預算不足為由擋回，甚至聽聞馬上要發包，逼迫公民團體接受，只是將塑化罐頭遊具換成磨石材質，換來一個單調無趣換湯不換藥的悲傷公園。最後大家火速找議員陳情，並在寒流中糾集近百民親子向公所抗議，最後終於讓公部門急踩煞車，保留預算並增加經費，重新檢視設計內容，才打造出中和最受歡迎的公園之一。

隨著新北市一座又一座嶄新的特色公園誕生，鍾欣潔體認到一群媽媽的力量，讓原來以為不能改變的事，其實透過努力是可以達成的。這是正向的發展，所以讓人願意繼續投入。

「以前總是小貓兩三隻的遊戲場，改造後假日總是滿滿的孩子，每個嬉戲的身影和笑臉都很讓我感動，偶爾看到大孩子開始願意重回遊戲場，也會讓我覺得想要繼續為他們努力。」鍾欣潔的口氣，透露出無比的安慰。

三峽中山公園

療癒森林，自然冒險觀光之旅

地址 |
新北市三峽區中山路與文化路交叉口。

交通 |
無捷運直達。可搭乘公車 5812、940、F623、F625、F621、F629 或桃園客運 5001、500。

好玩指數 |
友善度 ★★★　　遊戲性 ★★★★　　挑戰度 ★★★★
美學加重計分 ★★★☆

指標屬性 |
地區性小型公園

Age
3-12

注意事項 |
有性別友善廁所，可多帶衣服讓孩子玩沙；位在山腰上，飲料糧食要備齊；四季蚊蟲都不少，要帶好防蚊液。

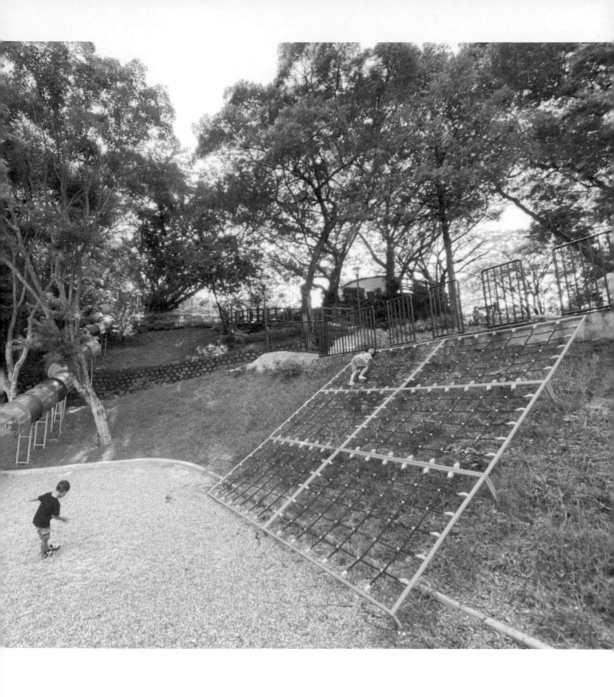

公園特色

說到三峽，大家第一個會想到的一定不是藏身
鳶山山腰的中山公園，而是三峽三寶：蜂蜜、
碧螺春和綠竹筍，對嗎？等等，你不知道？那
麼，老街、藍染、金牛角這三寶呢？至少知道
其中一樣了吧！三峽中山公園，就是一個進可
直攻遊戲場從早玩到晚還走不了，退可拗小孩
玩個藍染體驗或喊肚子餓到老街吃喝、買金牛
角回家的景點。

公園入口，三道彷彿會衝進馬路的磨石子滑梯，
驚險刺激的體感，卻貼心地設置了其他公園少
有的安全推門。沿著藍染原料馬蘭花造型的指
標往山上走，具有森林冒險樂園的療癒氛圍，
又能提供大齡孩子豐富刺激感的挑戰，像是從
山頂一路溜到山腰的彩虹樹藤水管滑梯，陡峭
側坡上的攀繩和攀爬架，角度有點驚悚的跑酷
棧橋等，年齡層較大的孩子在這裡，彷彿來到
許多成年人小時候一定玩過的森林遊樂區。

遊戲項目多元，棧橋底下幾架搖擺鞦韆、仿木
材質的跳樁和平衡木，各種不同攀爬路徑上到
遊戲平台，坐在天旋地轉的共玩旋轉盤望向樹
頂，歡樂嬉鬧的笑語穿梭在林蔭之間，或是靜
靜玩著地面礫石和樹皮木屑、看著生態小池中
的鬥魚。如果，台北市首屈一指的森林冒險特
色公園在天母天和及東和公園，那麼新北市的

療癒森林冒險樂園，就非三峽中山公園莫屬了。

遊戲場的故事

2017 年初，特公盟和在地親子家庭，直接在三峽區北大行政中心揭牌啟用時，在當時的市長剪綵活動前邀集了兩百多位親子陳情，希望新北市也能和 2015 年底就開始如火如荼改革動起來的台北市一樣，還給在地孩子可以多元遊戲的空間，新北市政府責成城鄉局啟動示範計畫，而與此同時，三峽區公所也由在地資深民代立委協助，取得中央預算撥下經費，由當任區長及經建課課長構想期望做出全台最長滑梯，因應山勢地景做出攀爬設計，更考量了親子友善如廁育兒需求，採用臨時式但概念上促成性別友善的廁所。

在三峽區公所開會時，特公盟代表和在地媽媽還沒認出與會的區長和科長，就是當初承受市府和媒體重大壓力的二位，但他們反而十分正向看待陳情事件，認為是促進公私協力的動能，對倡議團體和在地意見非常重視且盡力採納，甚至在城鄉局示範案選址落在龍學公園後，緊接著開始著手替示範案選項之一的中山公園做改造的計畫。

主要參與的特公盟成員李玉華說道：「如果一個特色公園遊戲空間能順利完成，永遠不是任

一方特異優秀，而要視為政府、民間、地方代表、專業者甚至產業等多方協力共作的最終結果。」中山公園，曾經因為它地處山腰隱蔽之處，被在地居民和地方代表認定為龍蛇雜處、陰暗危險的嫌惡空間，但在特色公園遊戲空間的創新方案介入之後，每個週末甚或是平日放學後，都開始有家長帶著孩子來玩，或附近的孩子自己爬上山腰來，歡顏笑語、絡繹不絕。而區公所面對相較以往更新奇、更挑戰的設施，除了有輿論耐受的高 EQ，還有不厭其煩維護管理的責任感，更是不可或缺的成功關鍵。

必玩設施

從山頂一路溜到山腰、30 公尺長的彩虹樹藤水管滑梯，是每一個膽大包天的孩子，來到三峽中山公園一定要溜上好幾次的遊戲設施。有的孩子第一次嘗試，需要大大突破自己心防。但在遊戲場裡待上一陣子後，就會發現，每一個孩子坐進或躺進這條又陡又彎來彎去的勇氣隧道一路尖叫、歡笑或戒慎恐懼完成旅程後，好像英雄聯盟變身一樣，個個又跑又跳地衝回山頂再溜一次又一次，獲得自我挑戰的成就感，讓敢溜的孩子一玩再玩、怎麼也玩不膩。

另外，這個彩虹樹藤水管滑梯，貼心設計進出口感應式紅綠燈，是台灣第一個在公園提供這樣安全提示的案例；孩子可以從山頂上的滑梯

入口，不用扯嗓吶喊也不用望遠鏡，就能知道前一個人溜完並離開了沒有，接著從山腰一路享受溜滑快感到滑梯出口的礫石鋪面，進到另一塊遊戲區域，依此照顧了每一個玩耍孩子的基礎安全，孩子就能在森林氛圍裡自由自在地玩樂。

● 兒童心理師黃雅萱怎麼說

孩子會在公園中上上下下、高高低低地跑著，身影會消失在樹叢之中，給孩子帶來被自然包圍的感受。

國內外都有實證研究指出，兒童在公園綠地、森林、自然環境下的時間較長時，睡眠時間和品質相對較佳，在生理健康和壓力舒緩及情緒管理的表現也較佳，林木的綠覆蓋程度對人類和自然都有助益。讓我們一同保育都市森林吧！

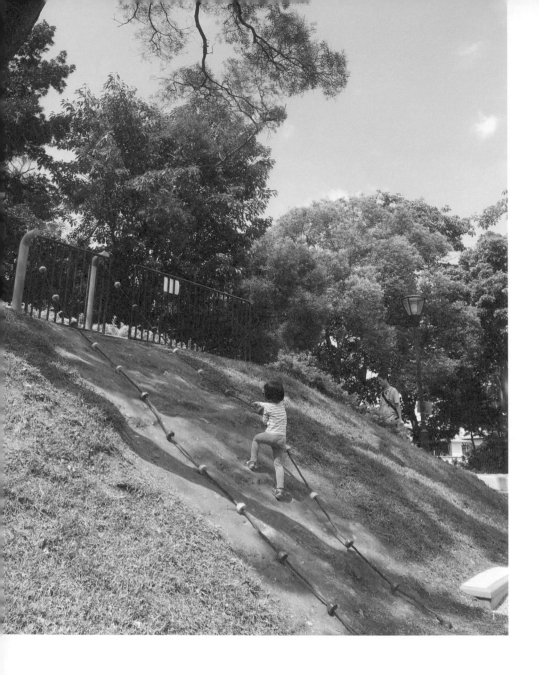

1 渾然天成的自然山坡，讓孩子可以在陡度足夠的山丘上訓練大腿肌力、握力的協調性。

2 除了最熱門的彩虹水管滑梯，滑梯上層也有旋轉盤、適合幼齡的金屬滑梯，提供多元遊戲方式。

3 滑梯管狀透明，上有樹藤圖案裝飾，溜下去除了刺激，更有在樹林間探險的感覺。

2

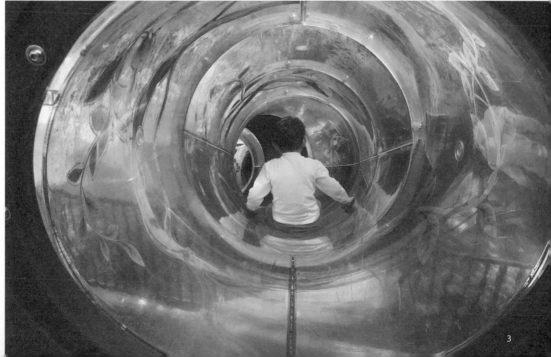

3

4

1 為了讓孩子安全間隔，彩虹水管滑梯也設置了出口感應紅綠燈，避免孩子在滑梯間產生碰撞意外。

2 彩虹水管滑梯長 30 公尺，要從這條彎彎曲曲的滑梯溜下去，需要些勇氣突破心防。

3 走進中山公園，就像是一座森林冒險樂園，高樹綠蔭間隨時可見跑酷木棧橋、跳樁，不同年齡的孩子都能在裡頭找到挑戰樂趣。

4 隱身在三峽老街旁，中山公園入口處有三道磨石滑梯，巷仔內的在地孩子一看就知道可以往裡邊探險。

孩子王檔案

李玉華。 創始成員之一的李玉華，也是三峽樹林北大特區的在地媽媽，她認為台灣的孩子也值得和其他國家孩子獲得一樣的待遇，甚至要更好，而一股腦跳進這一個兒童公共遊戲空間改造的坑裡，試著讓特公盟跟每一個國家的遊戲團體都串聯起來，至今竟也已經五年。

由於她常常在自己的社群版面、刊物或許多媒體平台分享旅居在歐英日美時的現勘案例，或翻譯文獻，負責產出行動的論述，因此被其他夥伴暱稱為「行動智庫」或「文字產生器」。她說：「我真的不是網紅啦！但很感激可以利用特公盟的關係，讓熟朋友或新網友願意讀一讀，產生認同，就把推廣的觀念傳播出去。」不過，因此也常常會遇到不同意見的網友，留下情緒性文字。「倡議又實作進入第五年了，和全台灣公部門承辦、設計師、其他團體和各地居民的際遇多了，已經慢慢練習出以前年輕氣盛時沒有的態度和角度，還有面對不同想法立場的同理心和良善溝通的耐心。」一開始，大家被說是「憤媽團體」也自己笑稱是「angry moms」，但不是大家愛生氣，那是心疼孩子時的無能為力。

她說：「三峽中山公園體質很好，原本地勢和林相，超級適合規劃成森林歷險的遊戲空間，但因為是新北市前幾個嘗試性案例，雖然特公盟和在地家庭很努力提出更高、更陡和更挑戰的需求，

還是必須考量到逛老街的觀光客也許會帶著幼齡孩子，還是把小小孩想玩的設計進來。」看見每一個人背後都有一個好理由，試圖讓每一個空間使用者，都能在最不可或缺的需求上被滿足，大家才有最大共識和相似願景，一起變成讓台灣進步再進步的夥伴，在下一個遊戲空間，找到更多資源和設計方案。

因為曾在英國念書旅居幾年，歐洲的人本底蘊和亞洲文化中較少的兒童友善方案，一直是李玉華想要介紹回台灣的，所以她每一次都抓緊全家出國機會，拜會當地的倡議團體或是專家學者，或甚至是促成特公盟成為「ENCFC 兒童友善城市歐洲聯盟」的一員。然而，歐英的社會文化結構，畢竟和台灣差異較大，推動過程的困難度很大。於是，她轉向和日本的 Tokyo Play、越南的 Think Playground、香港的 Playright Association、新加坡的 Singapore Wellness Association 保持經常聯繫，希望這些亞洲案例，能替同是亞洲國家的台灣，激盪出更多在地火花。

她最想推廣給公部門、設計師和親子的概念，包括：整個城市中每一個角落都能設計具有各種類型遊戲元素；把自然生態重新設計回城市空間中陪伴孩子成長；兒童權利不僅限台灣兒少法中 12 歲以下孩子，還包括 13-18 歲未成年青少；告示牌上能有不失幽默且正向表述的友善圖文，引導大人對孩子給出更多彈性，或是更性別平等和親子友善的共養文化等。

以「使用者經驗和需求」為主體的公共遊戲空間

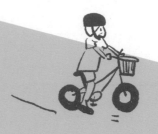

我們曾經有過怎樣的童年和玩過什麼樣的遊戲空間？如果現在回首，那樣的童年給了我們什麼豐厚的底蘊？如果想再造一段無可取代的時光，我們的空間規劃及地景設計專業，能提供什麼給現在的孩子？

當我們說「拒絕罐頭遊具」時，背後真正想說的是什麼？

孩子經常走跳的空間，是家庭、學校、遊戲空間和整個城市，以使用者經驗的城市規劃、建築結構和空間設計而言，讓「夠好」的公共遊戲空間出現，最基本要盡可能移除「相對不夠好」的罐頭遊具。我們口中的罐頭遊具，其實不只是複製貼上的意思，通常還有「四低」的特質：過於低齡、低度挑戰、多元遊戲功能性低、品質低劣。一個「夠好」的公共遊戲空間，不只是移除罐頭遊具而已。

東海大學景觀學系蘇孟宗老師，在他刊登於《眼底城事》的〈遊戲地景（Playscape）：由野口勇的遊戲場設計談起〉文章中提到，遊戲曾是現代藝術中的重要概念，也是許多

設計師的執業重點，因此，遊戲空間設計，不能退化成為「只是遊具」的「物件思維」。

德國都市地理學家 Gerben Helleman 甚至提出一個改編自「黃金圈」的方法，來強調我們的孩子需要的不只是遊具，也不僅止於各國遊具目錄翻一翻、買一買就蓋好的遊戲場，而是一個整體規劃的「可玩城市」，或稱「遊戲城市」。

為什麼要設計規劃一個兒童青少的「可玩城市／遊戲城市（Playable City）」呢？

為了三大原因：孩子的健康、孩子的樂趣、孩子的教育。而要達成孩子健康、快樂又好學，就要規劃設計出能促進孩子十個需求、創造這十種經驗的空間，包括：認知技巧、空間能力、情緒穩定、理解自然、社交互動、自信尊嚴、肢體運動、風險評估、遇見他人、純粹玩樂。

回應孩子這十個需求、創造這十種經驗的基本原則，就是要有可及性（無障礙）、舒適度高（如遮陽）、交通安全、社交互動安全感、時間動機、清潔合宜、視覺美觀誘人、挑戰度高、包容融合氛圍以及多元遊戲選擇。

而到底要怎麼做，才能規劃設計出對孩子而言「可玩度高」的遊戲城市呢？對照以上十個基本原則，每個城有不同在地的作法[1]。

1. 以上德國都市地理學家 Gerben Helleman 提供給德國的做法，可見附錄＜參考資料＞。

許多國家都提出「以兒童青少使用者生活需求為核心」來思考的空間方案

英國的一個都市空間創新設計團隊「遊戲的都市（The City of Play）」提出一個論述：由可玩城市（Playable Cities），到好玩城市（Playful Cities），再到豐玩城市（Play-full Cities），還給孩子一個處處都是好玩遊戲空間的高遊戲度城市。

這個願景，讓一個城市從只有兒童遊戲場，到每一個角落都能是兒童遊戲空間的「可玩城市」開始，再從蓋了數目眾多「特色公園」且「處處親子友善」的「好玩城市」延伸，逐漸晉升成為無論哪裡都有「遊戲感」巧思設計，空間隨處充滿「遊戲語彙」的「豐玩城市」。城市中的遊戲網，由眾人一針一線密密縫地編織起來，有遊戲發生的地方，就能較輕易地讓兒童和所有人建立起關係，也就能讓眾人看見兒童真正的生命樣貌，把兒童生活在城市中所需求且所想望的友善喚醒。

而世界級規劃顧問公司 Arup，在英國總部有一個「富生命力的都市：為都市化童年而設計」（Cities Alive: Designing for Urban Childhoods）研究計畫，出版了城市規劃的建議手冊。專案主持人 Samuel Williams 是一個支持使用者由下而上進行公民參與的年輕二寶爸爸，也同時是一位景觀建築專業工作者。

Samuel 在這一份得獎的研究計畫中建議，洋洋灑灑列出 14 個設計介入，希望世界上任何一個城市都能開始實踐。

十四種「兒童友善城市」的設計介入

1 人本交通措施 8 建立空間歸屬感

2 促成行人優先 9 設計跨世代空間

3 廣設社區花園 10 文化與傳承的空間

4 社區策略圖像 11 引回野外生態空間

5 設置遊戲街道 12 富遊戲性的空間際遇

6 增加可遊戲空間 13 具教育意義建築工地

7 多功能綠化基設 14 多功能使用社區空間

而能做的，不僅只是硬體建設，還有軟體。荷蘭的伯納德凡里爾基金會（BvLF, Bernard van Leer Foundation），是一個以促進兒童青少福利為研究目標的重要組織，他們提出一個全球性的 Urban95 計畫，除了長期培育自由遊戲專長工作者，還以 95 公分身高的兒童視角為核心，協助公共遊戲空間規劃設計形成的過程，讓整個社會的氛圍及大眾的遊戲文化、兒童參與的操作過程，以滾動式的方法跟上。

五個其他可行方案

1 短暫臨時街道遊戲

2 地方文史故事裝置

3 社區快閃遊戲活動

4 正面表述的友善告示

5 公共繪本說故事活動

孩子需要生活的公共空間，而不是被規劃的童年

使用者經驗和使用者需求，被納入公共兒童遊戲空間設計規劃過程的最前端，以人為本、由下而上，讓城市成為「被

生活的城市」（lived cities），而不是由上而下的建造一個
理想願景，讓孩子被放置進沒有調整轉圜餘地的空間，在
他人給予的固著空間中去適應、學習和妥協，從出生就習
得無力。

我們的目標是讓孩子從生命的開始，就被賦予知情同意、
表意參與的認知和能力。創造對「人本核心」有利的生活，
蹲下身子，將自己的視角變回 95 公分的身高，側耳專注傾
聽孩子的話語。

被生活的城市，不只是公園、校園或是城市中的遊戲場，
街道能不能「可玩」？北美國家城市交通行政官員聯合會
NACTO (National Association of City Transportation Officials)
給了一個可行且疫情期間大家都開始嘗試的答案：他們出
版了一本《為孩子設計街道》手冊，說明兒童友善的街道，
最重要的就是為孩子、年輕人和照顧者提供改善且獨立的
行動力的基礎設施，街道不僅是「通過」的公共空間，還
是能暫留、停等和花時間遊戲社交的地方。

連街道都能以孩子需求來設計

1. 用 95 cm 的兒童視角來思考設計
2. 創造不利於私家車的環境
3. 提高公共運輸的可靠性
4. 建造寬大且無礙的人行道
5. 增加遊戲和學習的空間
6. 提供安全的騎乘單車基礎設施
7. 改善人行穿越斑馬線
8. 用空間設計方法來降低車速
9. 種植更多樹、做更多地景
10. 公共政策優先考量兒童

全球知名兒童友善城市、哥倫比亞的波哥大前任市長
Enrique Peñalosa 曾說：「兒童是指標性的生命物種。如果

我們能成功為兒童建造一座城市，就是對所有人而言都成功的城市（City for All）。」

世界上各種為兒童福祉而形成的空間創新方案，都在期待「夠好」的遊戲空間，能兼顧自然環境永續規劃、以兒童需求為主體設計、用適性多元的樣貌呈現，並成為台灣公共托育的一環，或者親職照護者的喘息服務，也可以讓兒童專業、社區創生工作者替使用者發聲，替設計者爭取機會進入兒童遊戲空間發揮專業，政府獲得培力民主國家公民的教育新場域。

兒童是主體使用者，參與是被賦予可行使的權利，「聆聽兒童並符合他們的需求，不代表兒童反而要扛起設計的責任，那是我們這些專業設計師該做的精進。」被譽為世界上最優秀的遊戲設計公司 Monstrum，做了一個最鏗鏘有力的結論。

汐止白雲公園

滑梯全餐，超狂環型鞦韆

地址｜
新北市汐止福山街 62 巷底（位在南港汐止交界）。

交通｜
捷運藍線到終站南港展覽館站，換往中研院方向公車在中研院正門下車，步行約十分鐘可達。對面有私人停車場，但車位不多。

好玩指數｜
友善度 ★★★★　　遊戲性 ★★★★★　　挑戰度 ★★★★

指標屬性｜
地區性小型公園

注意事項｜
有廁所，可多帶衣服讓孩子玩沙。

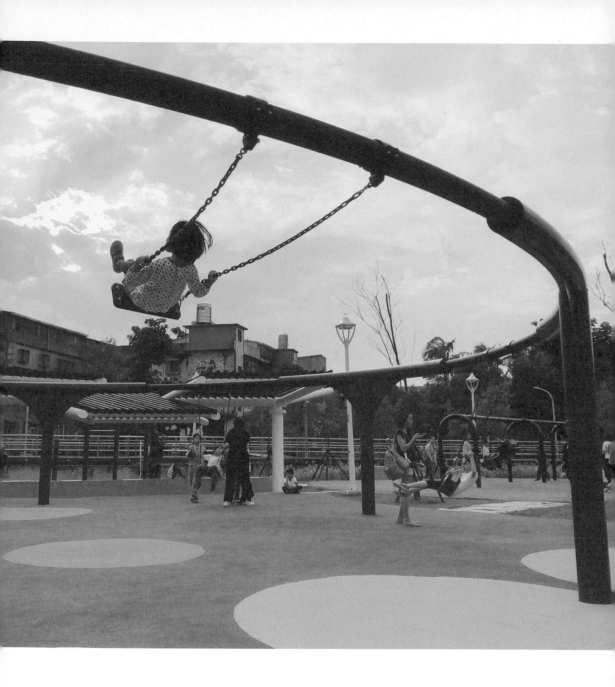

公園特色

這裡是雙北都會區擁有最多鞦韆的公園,而且它其實位在靜巷中,在社區裡有這麼狂的公園也是絕無僅有了。

最大的特色是擁有台灣第一座環型鞦韆,讓好朋友們可以一邊盪一邊聊天!滑梯區一共有9道,是全台灣單一公園最多滑道的地方,包括4個彎道、4個直道,和一個台灣少見的大坡面滑道。

整個遊戲場大致分三區,一是滑梯區,二是鞦韆區,最裡面則是大沙坑和攀爬區。很難想像這樣一個深藏在巷道間的公園,假日總是人擠人,可見遊戲場的魅力。

遊戲場的故事

在雙北開始遊戲場改造前兩年時,地方上都還是偏保守,除了遊具比較多元化之外,挑戰性一直出不來,一直到白雲公園出來後,才讓人眼睛為之一亮,開始有適合大孩子玩的遊戲場。

白雲公園位在汐止橫科與南港中研院之間,原本是被人占用的公有地,市府收回整理後成為新闢公園,是雙北極少數在一開始規劃就以兒童遊戲場為主的社區公園。施工團隊依據現場

原有地貌，打造出不同分區，其中又以「三層9道溜滑梯」、「環型6人鞦韆」、500平方公尺的「大沙坑」最引人矚目。

白雲的滑梯多樣且夠滑，速度感讓孩子會一滑再滑。滑梯的背面則是攀岩坡，坡度不算陡，比較大的孩子不用攀也可以爬上來。同一區也有整面式的旋轉飛碟、四人搖搖馬、旋轉杯、搖搖盤等遊具，讓年紀比較小的孩子同樂。

這裡也是雙北都會區擁有最多鞦韆的公園，環狀鞦韆提供了6個皮帶式或硬板式可站立的鞦韆，孩子不用再為了排不到鞦韆而哭哭，還可以和好朋友一起肩並肩、面對面比賽誰盪得高。另外也有親子雙人鞦韆、身障兒童可玩的鳥巢鞦韆，讓不同需求的孩子都能找到適合的遊具。

後方有個超大的有遮陽玩沙區，沙地中有一座德國來的大攀爬架，造型美麗富挑戰性，也是雙北罕見的。沙坑中有兩座孩子最愛的挖土機，和一座簡單的吊橋，適合4歲以下幼兒。玩沙後別怕髒，這裡有超多水龍頭可以清洗。

從白雲公園規劃時就參與的特公盟在地成員黃思涵表示，滑梯真的可以溜很快，速度跟自己的衣著也有關係。「大家要先好好觀察，然後可以選擇比較短的滑道先練習用身體控制速度，然後再去挑戰不同的等級，熟了之後甚至可以

玩各種花式。」「遊戲一定有風險，家長可先帶領孩子練習辨別風險，並了解自己的身體能力。」黃思涵建議。

白雲公園因為高挑戰性，剛開放時也受過一些不同聲音的質疑。「沒有百分之百安全的遊戲場！」黃思涵說，「哪個健康成長的孩子在長大過程中不會受點傷？遊戲場是讓孩子鍛鍊成長的地方，建議媽媽爸爸在遊戲場可以適度看顧孩子遊戲的情況，對孩子可能發生皮肉傷，盡量保持平常心。」「即使是通過安全檢驗合格的遊戲場，也只能管控致命的風險而已，並不代表能保證絕不會受傷。」黃思涵強調。

特公盟也會收集各地遊戲場受傷資料，其中不乏 3 歲孩子在罐頭遊具上摔下骨折的案例，更讓人意外的是有不少成人玩遊具受傷的個案。「小孩越常玩，他越會玩，反而是成人比較少去鍛鍊，也可能有潛在的骨質疏鬆危機而不自知，衝力一大就骨折，特別是有些老人家會擔心孩子，反而抱著孩子溜，才可能造成危險。」黃思涵分析。

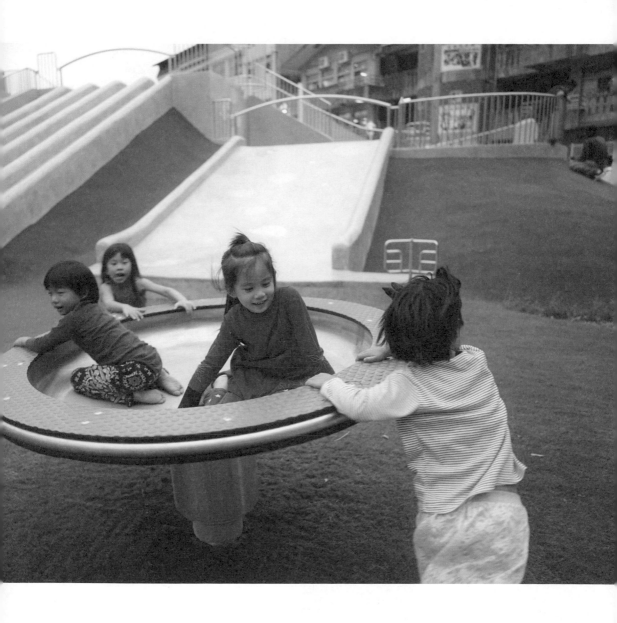

溜滑、擺盪、翻滾、攀爬等認知功能都兼具，白雲公園更
有多種旋轉設施，單人旋轉棒、多人旋轉盤，可說是孩童
肢體認知遊戲大全餐！

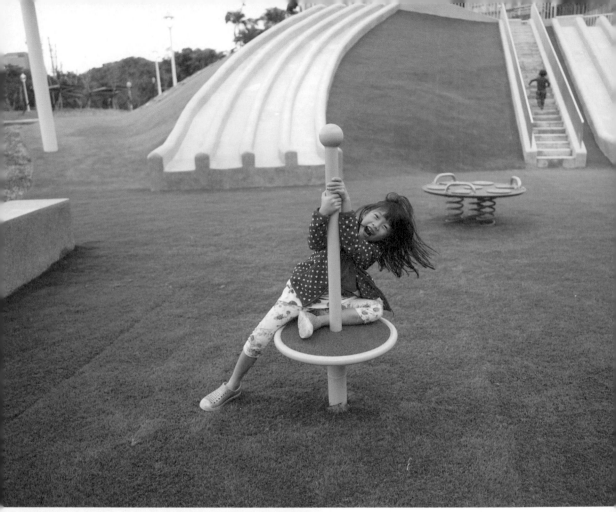

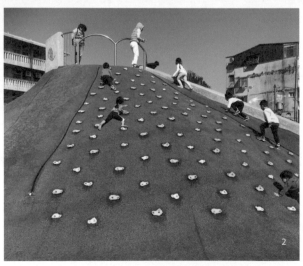

1 汐止白雲公園有著大面積的九道滑梯，多元遊戲動線，讓孩子都能來溜個過癮。

2 頗具陡度的草坡，是來這裡的大小孩子練習大腿肌肉與小手抓握能力的好地方，孩子可選擇透過攀岩塊或拉繩向上。

必玩設施

白雲的磨石子滑梯變化多、挑戰性大又非常滑，成了這裡最受歡迎的設施，高度有 2.5 公尺、4.2 公尺、5 公尺三種，讓孩子評估自己的能力分別挑戰，兩座高的適合學齡後，較矮的那座是大面積寬版滑梯，孩子可以挑戰各種姿勢練習，增加趣味。

高大又夠滑的滑梯對促進兒童前庭覺和本體覺很有幫助，適合比較大的孩子。有些孩子來不及順勢站起，會直接飛出去跌坐在草皮上，有些孩子則是故意享受這種飛出去的快感，好在人工草皮夠厚不至於受傷，可以提醒孩子在快到終點時順勢站起，並快速離開出口。

● 職能治療師曾威舜怎麼説

多類型的鞦韆形式，促進孩子不同的姿勢能力，特別是硬板式的鞦韆挑戰孩子站姿擺盪的重心控制，控制擺盪得越高，孩子越能獲得滿滿的自信與成就。

數量超多的滑梯，讓孩子有選擇與決定的空間。直線、弧度或多人寬版滑梯，不同速度感與動作感受，同時滿足前庭覺與本體覺的感官需求。

上下兩排的水龍頭，數量多到讓沙水遊戲不受限，有助操作工具的經驗與啟發孩子的創造力。

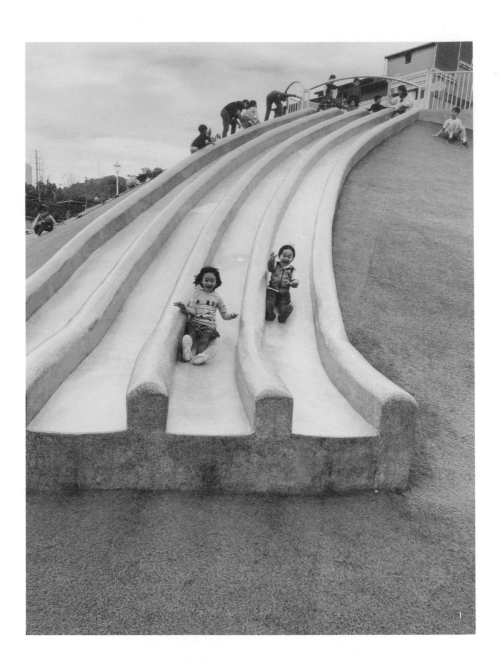

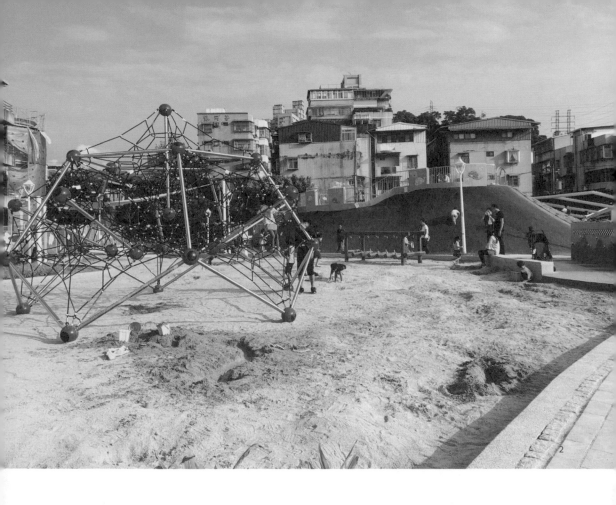

1 高又夠滑的磨石滑梯，對小孩前庭覺和本體覺發展很有幫助。

2 滑坡旁的一大片沙坑，兼具攀爬遊戲，更有孩子喜愛的挖土機搬運，不少孩子備妥工具，就能在此待上一下午。

3 除了首座環狀鞦韆，還有親子鞦韆、鳥巢鞦韆等多種選擇，讓孩子在遊戲中也能人際互動。

孩子王檔案

黃思涵。 黃思涵育有兩個小男孩,男孩的精力讓她經常在尋找適合的場所消耗體力,然而,當她發現每個公園都是差不多低矮的塑膠滑梯時,一直在思考是什麼原因導致孩子都不喜歡進遊戲場玩。剛好當時有在地媽媽發起連署行動爭取設置鞦韆,她四處找人連署,甚至跑到人群密集的南港軟體園區宣傳,還自告奮勇地去找里長溝通,當知道白雲公園即將開工時,更是義不容辭地擔起了和公部門溝通的任務。

這位邏輯縝密行動力超強的媽媽還曾經投書媒體,探討為什麼運動中心／親子館和公園遊戲場一樣,陸續在拆除兒童遊具,或是縮減兒童遊戲空間。「如果我們認同兒童遊戲和上廁所一樣是人的基本需求,試想,廁所也不乏出現公安事件,那公共場所的廁所可以因為安全的理由所以全數拆除嗎?不可能!因為廁所是必要設施,一旦有安全疑慮,解決問題的方式不可能只是拆除,那我們為什麼要用這種便宜行事的方式對待兒童遊戲場?」她忿忿不平地說。

黃思涵進一步說明,過去 20 年為了要符合兒童遊戲場安全法規,各縣市政府又沒有編列足夠預算來更新維護公園遊戲場的情況下,讓許多童年記憶中好玩的磨石子溜滑梯、旋轉地球、鞦韆、沙坑陸續被拆除,取代的是一個個複製貼上、廉價低齡的塑膠組合遊

具公園。然而，政府的角色不該只是消極規範，而須積極確保兒童遊戲權利受到保障，不只是用最快速、最偷懶的拆除方式結案，讓原本應該是為了保護兒童的安全法規，反而變成鏟除這些公共兒童遊戲空間的殺手。

黃思涵也曾代表特公盟向台北市長陳情，以新加坡的遊戲場建設過程作例子，告訴市長過去新加坡的公園遊戲場和台灣一樣走美式風格，太安全又太人工，但後來他們也發現這個問題，開始改發展結合自然和體能挑戰的大型公園。「我們找好玩遊戲場都找到國外去了！」黃思涵笑說。她曾專程帶孩子飛到新加坡，就因為聽說新加坡的公共遊戲場種類多而且挑戰高，很適合勇於冒險的孩子。「和新加坡相比，台灣目前以發展共融遊戲場為主，遊戲場的形式不夠多元，像新加坡還有水公園、自然景觀遊戲場、冒險遊戲場等各種不同類型的遊戲場。」她說。

黃思涵關注公園遊戲場的動機還有一個，因為她過去曾在社福機構工作，社工的背景讓她注重社會公平的價值，她很擔心若公共遊戲場失能，年輕父母必須要付費到私人遊戲場才能滿足孩子的需求，讓孩子適性發展，會變成少數人的特權。

「公共兒童遊戲場是保障讓所有孩子都有健康成長的環境，不應該只有去付費遊戲場或國外旅遊才能滿足。」黃思涵說，「遊戲對每一個孩子都很重要，希望孩子都能好好遊戲、快樂長大。」

中和員山公園

六千萬打造，五星級遊戲山丘

Age
3-16

地址 |
新北市中和區員山路 455 巷 (積穗派出所後山上)。

交通 |
搭公車到員山站下車後，往積穗派出所方向步行就能抵達。

好玩指數 |
友善度 ★★★　　遊戲性 ★★★★　　挑戰度 ★★★★

指標屬性 |
都會性大型公園

注意事項 |
公園入口即有收費停車場，停車位較少，臨時停車會被拖吊；公園內有基礎設施如廁所和山頂的一座涼亭，其餘區域沒有遮蔭，要自己備好遮陽。若有意玩滑草坡，可以攜帶滑草板或紙箱，請保持環境清潔隨手攜回。

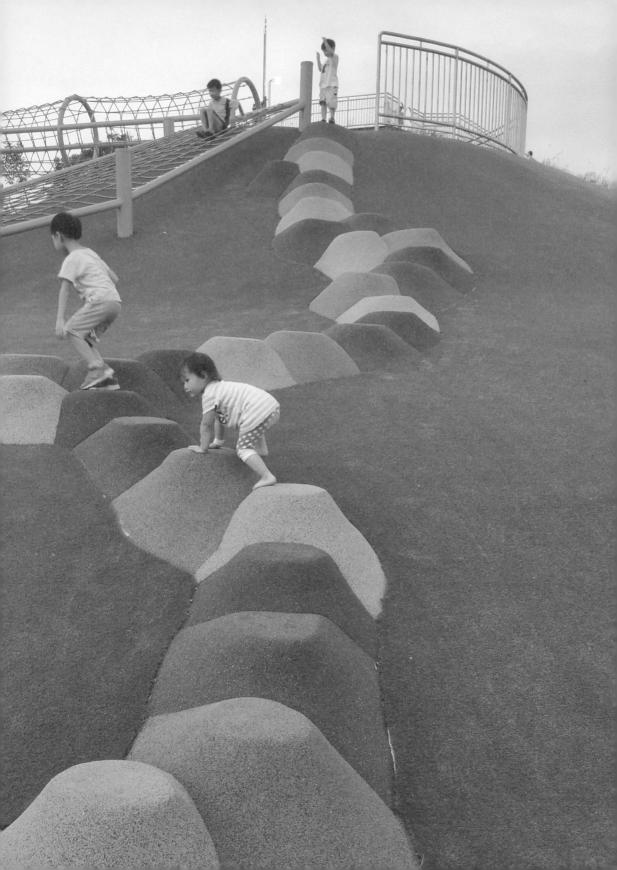

公園特色

有山勢土坡、原有地形高低起伏的地方，非常適合設計一個遊戲空間，新北市中和區的員山公園就是，加上這裡全區面積達 1 萬 7 千平方公尺，依照不同年齡和遊戲能力，規劃了 10 組鞦韆 (2 個尿布式鞦韆、6 個單片式鞦韆和 2 個鳥巢鞦韆)、 1 座旋轉盤、各尺寸攀爬網、小型抱石攀岩區、人工滑草坡、高 9.3 公尺長 20 公尺長的磨石滑梯、坡地跳樁、2 座城堡造型溜索、設有玩沙遊具的沙坑、無縫鋪面跳格子、迷你田徑跑道彩繪。

這裡有一個日本口味的名稱，叫作「遊逸之丘」，是新北市將山坡地整理之後，利用原有地形，闢建出一處被譽為「新北市最強的公園遊戲場」。

雖然是在山坡上，仍規劃了無障礙路徑，光是在整個公園裡走來走去、上上下下，就能耗盡孩子體力，更何況用六千萬的預算送上五星級享受的「遊戲設施大全餐」，讓每一個孩子的遊戲胃口吃飽吃滿。因此，員山公園常常在親子群組裡被譽為「可以讓孩子大放電、吃很多飯菜，晚上一上床就秒倒」的週末或假日一天出遊的好地方。

並且，還有許多不同年齡層的情侶，會在傍晚

夕陽西下、星月初升的時刻，坐在鞦韆或攀爬架上，享受環顧空眺的浪漫。

遊戲場的故事

員山公園的新建遊戲空間，是新北市新建工程處第一個邀請特公盟參與規劃設計的案子，加入了非常豐富的挑戰元素，包括沖繩每一座公園或遊戲空間常見的鋼構攀爬架，架在土坡之間，與地面有一段高度距離，造成懸空的刺激感和挑戰度。依著山坡地勢往上的攀爬架，如果不小心回頭一望，可以遠眺中和市區和遠方山勢美景，同時也能被腳下斜度離坡底距離，造成整個人懸吊百岳半山腰的想像幻覺。

強調遊戲空間整體配色不再使用浮誇的五顏六色，除了烈陽下對於所有使用族群都較刺眼之外，低彩度和低明度的配色對於視覺能力較低的特殊需求兒童較不會造成視覺感官的疲勞；減少環境的視覺刺激，對於廣泛性發展需要協助的孩子較為友善。並且，沒有狀況外的入口意象或彩繪圖案不說，最讓人驚豔的是利用無縫軟鋪顏色畫出遊具四周安全區域，舉例來說：在旋轉盤四周，畫了一圈大圓，讓孩子自然而然知道要站在圓外才安全，是很優化的使用者經驗。

雖然溜索只有 15 公尺，同時兩個端點之間較為

平緩，滑出力道還沒被摩擦力消化掉就到終點，
因此會再彈回來，造成的無預期刺激感，會是
年紀較大的孩子津津樂道的趣味，不過年紀較
小的孩子也許要抓緊，免得瞬間力道讓手鬆開。

必玩設施

場內最嗨的遊戲體驗，莫過於三道超長磨石滑
梯和耗體力人工滑草區，前者又高又陡又長，
連大人站在滑梯入口的山坡頂，都開始懷疑人
生，4歲以下的幼兒就請陪伴的大人注意孩子的
生理能力與心理狀態是否準備好了，甚至要避
免大人抱著幼兒去滑，因為幼兒的反應變數難
掌握，意料之外的風險較高。不過，喜歡溜滑
快感的孩子，如果勇於嘗試，會樂此不疲地爬
上數層階梯後再秒速溜下，它的緩衝滑出段是
夠長且安全的，常常在長長的滑梯末端看到大
人小孩挑戰成功的滿足笑容。

這裡的滑草區，吸引很多政治或網路名人，甚
至青少之間的勇氣或搞笑比賽，不管晴雨，都
慕名而來直播或拍攝。下雨天加上水的滑草區，
更會帶來瘋狂的溜滑速度，有的孩子溜到雨衣
都破了，尖叫聲和歡笑聲，響遍整個山丘。而
滑草坡前盡是願意席地而坐等待孩子從山頂咻
咻咻滑下來的家長，孩子時而翻車、時而大喊
著「太好玩了！」大家沒有喊「太危險給我下
來！」或「你一定不會溜啦！」等限制話或洩

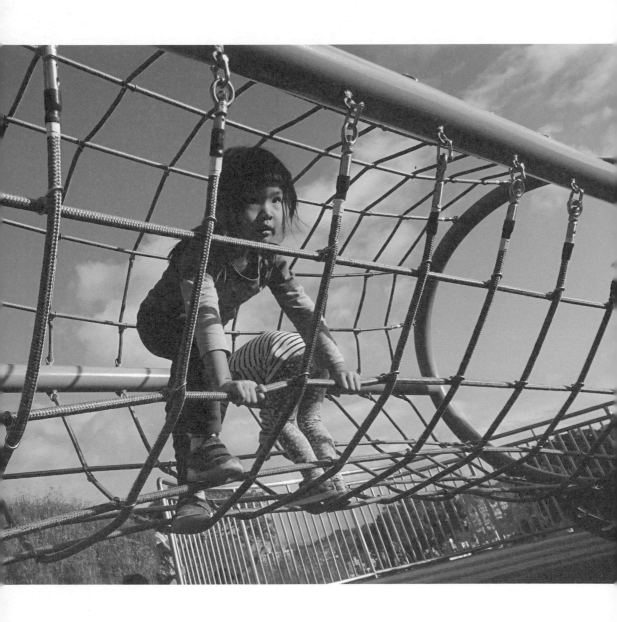

台灣第一座堪稱媲美沖繩的跨坡管狀攀繩爬繩網，孩子
走在其中時，都覺得自己是爬山涉水的百岳高手。

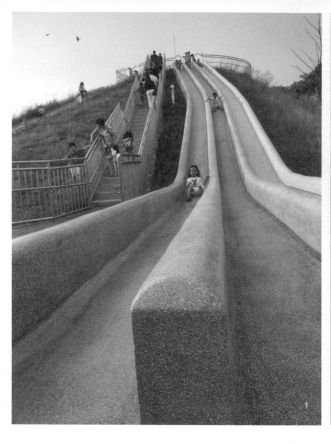

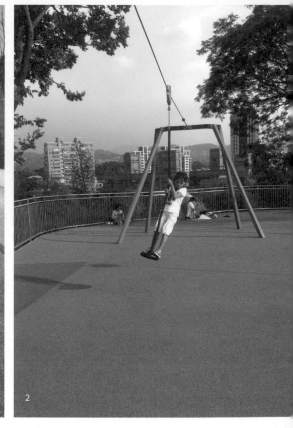

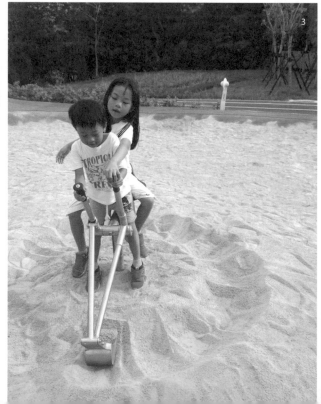

氣話，是專屬風險接受指數極高挑戰型玩咖的優質去處。

● 職能治療師曾威舜怎麼說

體現遊戲場空間的巧妙設計，營造出各種遊戲動線想像。利用地形與色塊，透過視覺開啟孩子大腦的圖像能力，自然的探索與心中規劃屬於自己的奔跑和遊戲路線。不同斜度與高度，挑戰孩子的奔跑與動態平衡能力，可以跳石向上、攀岩或穿越繩網。

橫跨兩座山坡地形的攀爬隧道，鑽爬遊戲啟發大腦來判斷距離、高度等訊息，更重要的是了解自己的身體和整體環境的空間關係是什麼。無縫軟鋪也利用跳色的視覺效果，讓孩子知道哪裡是遊戲和安全區。

開放的滑草區可以上下奔跑和翻滾，滿足大腦需要放電，身體也需要耗能的需求。同時讓孩子學習使用滑草道具和控制自己的身體平衡與重心，來個完美的愛的迫降。

1 超長、超陡、超咕溜，而且視野最好的磨石滑梯，在就快要尖叫出聲的那一刻，已經到達地面平坦的滑出段。

2 孩子可依照自己的程度，調整站或坐姿，不管哪一種，都是速度的享受。

3 放置了玩沙機具的沙坑，讓孩子的施工想像世界變成真實的器械操作。

4 從又高又陡的草坡溜下來，不夠刺激，要一路全力衝上草坡的最頂端，才能證明抵抗地心引力有多麼好玩。

孩子王檔案

張巧君。身為稱職的救援捕手，特公盟中的「極限冒險王」和「孩子王訓練師」成員張巧君，是體育運動科班出身的專才，她的伴侶也是戶外體驗教育工作者。加入特公盟，甚至在澳洲長住一段時間發現當地孩子身體能力很強後，更想要和本身專業領域串聯，包括探索肢體怎麼運用、怎麼運動和怎麼遊戲，甚至有一塊場域來做青少或冒險遊戲的實驗，看到遊戲和療癒的可能。

在當媽媽之前，張巧君不管是擔任小學老師、從英國求學回台後做的戲劇表演工作坊或是陪產，雖然覺得小孩很有趣，但都只是把「觀察小孩」當作是工作的一部分；直到自己當媽媽之後，更是關注孩子的身體、玩耍，現場觀察自己孩子和其他孩子互動的趣味，運用在特公盟的倡議與實踐運動中，就變成是「隨心想做就做」和「增加自己知識」的無形動機，推動著她對「玩」這個題目，更是充滿自學精神地想要深入研究。

張巧君說道：「例如說，我們在講一個人『很會玩』，但是對『孩子王』這一個角色，在理論上不是那麼理解，但是透過現場觀察孩子真實的遊戲行為，再加上學術理論的補充，對我來說，感覺是很好的。雖然當媽媽經歷了懷孕、生產和育兒，但其實生活中還是有很多東西要學，這些東西讓我覺得有趣，證實了自己觀察而思考的想法，是知識的增進和實務的辯證。」擔任全職媽媽，

常會有一種可怕的錯覺是日復一日、原地踏步，甚至沒有學習，而在特公盟中，不管是在學習遊戲場法規、景觀建築、空間場勘或是在工作坊擔任孩子王，能讓張巧君感受到自我精進，同時藉由遊戲工作而有頻繁機會與外界接觸，更不易被激怒、耐心增加，鼓勵孩子去嘗試挑戰而不挫氣批評，增加許多應對孩子的功力。此外，帶著孩子一起做遊戲活動及「非抗爭」公民參與，不僅孩子熱情投入、看見和習得，全職媽媽的生活也不再封閉，拓展人脈網絡，更豐富了視野。

她提到獲得更多倡議的技能：「你怎麼跟里長和公部門溝通，遇到了溝通的瓶頸，再去找出解決困難往前進的方法，這也是一種過去生活中必要性沒那麼高的能力，而這個能力是能帶著走，運用到其他不同地方的。」養了小孩、做特公盟，練習各種溝通技巧，再回到教學現場，讓她反而更能換個角度看待孩子的需求，藉由大人或環境的改變，做久了形成一種友善的文化。許多民眾認為溜滑梯是不該向上爬的，但在有些特定公園中大家卻是習以為常，像是帶孩子來員山公園玩的家長，看到孩子極限遊戲或摔跌都非常鎮定，早已習慣孩子在自由遊戲中自主學習。大人抱持這樣的態度和心境，潛移默化之下，漸漸地，孩子也能在這種支持的氛圍中，學到自身面對各種嘗試及冒險的不確定性。

中和錦和公園

挑戰不斷，遊戲CP值最高

地址｜
新北市中和區錦和路 350-1 號。

交通｜
搭公車 307 到台貿一村站下車步行約 10 分鐘、或搭 201、241、243、藍 18、藍 41、橘 3 到中和站，開車則可以停公園和運動中心的停車場。

好玩指數｜
友善度 ★★★★　遊戲性 ★★★★　挑戰度 ★★★★

指標屬性｜
都會型大型公園

注意事項｜
鄰近有運動中心的廁所。有玩水設施，可帶毛巾、替換衣物。

Age
2-16

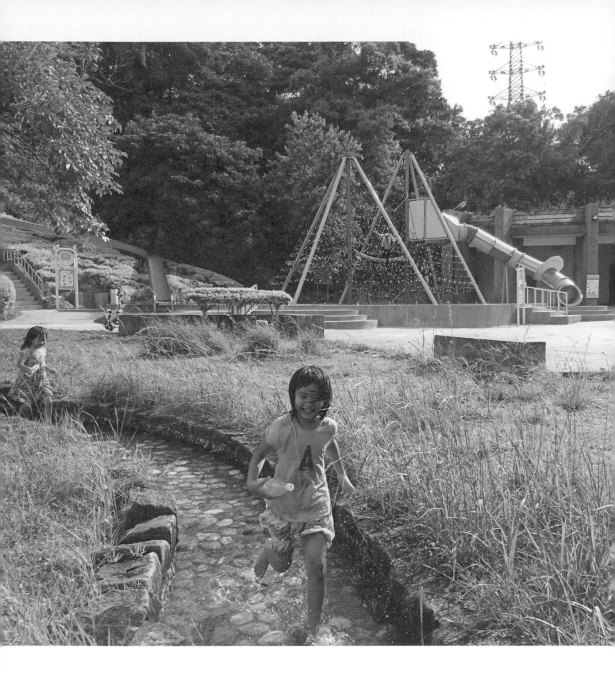

公園特色

2017 年 1 月，特公盟偕同一群家長直接向當時的新北市長陳情罐頭公園問題後，新北市府決定辦理四處示範公園改善，三峽龍學、三重集賢、板橋四維，以及本文的主角 —— 改造場域最大、設計條件最好的 —— 錦和公園。錦和公園是特公盟在和公部門及設計師溝通協調著墨最深的一個，除了要增建分齡多元的設施，還要融合舊有景觀，難度很高，但是出來的成果，果然是最好。現在的錦和公園，早已榮登雙北二市老字號的「全場挑戰不斷、遊戲 CP 值最高」遊戲空間。

遊戲場的故事

過去，新北市一直沒有一座像樣的玩水公園，錦和公園原本就有淺淺的小水道，是水公園的代表（其實也就只有這一個），很多爸媽都是衝著小水道來的。這一次的改造，極力爭取保留了幾彎的小水道，並且修復了年久失修的 24 顆噴水孔，酷熱的夏天裡，錦和公園絕對會是所有孩子爭相玩水的濕身樂園。

小小孩的家長，也不用擔心自己的幼兒沒得玩。這裡將兩組原來就很受歡迎的組合遊具保存了下來，還新砌了兩道較矮的大坡面磨石滑梯，放上了黃金豎琴區可以玩打擊樂享受聽覺的感

官刺激。鞦韆分別設有親子式的雙人鞦韆和尿布鞦韆，鞦韆區底下是礫石鋪面，雖然礫石不能像沙可以塑形，但孩子仍舊一桶桶的礫石裝來裝去，讓一把又一把的礫石從手中流逝；這些簡單但療癒的玩法，是大人無法想像的樂趣，相信小小孩在這裡也能玩得十分開心。只是，礫石鋪面就在水道鄰近，家長需要適時地引導孩子不把礫石丟入水道中，雖然這也是如野溪打水漂一樣難能可貴的玩法，也不至於增加水道阻塞，但水道的水還是不如海水或溪水的水量，且若能讓孩子理解工作人員清掃維護的過程辛勞，也會是一個不錯的機會教育。

原本非常缺乏獨立攀爬網的新北市，這一次靠錦和公園的改造，把攀爬遊戲功能的 CP 值加到最高，一次上到最具挑戰性的大型設施：結合隧道滑梯的 6 公尺攀爬網。攀爬網主要分三層，最下層適合小一點的孩子探索，第二層約 2.5 公尺的高度，開始有點挑戰，第三層連接隧道滑梯入口，代表要有能力爬到最高層的孩子才能溜高滑梯，另外，在第二層和第三層中間還有高度約 3.5 公尺的高空繩索獨木橋，極度需要有平衡感和能克服懼高的孩子來挑戰。攀爬網的下方是沙鋪面，墜落防護效果極佳，推薦喜歡挑戰和冒險的大孩子嘗試。

28 公尺的滾輪滑梯，彷彿讓人置身在沖繩！長長的滾輪滑梯，算是日本代表性的遊樂設施，

不少帶孩子飛沖繩的媽爸，就是衝著各式各樣的滾輪滑梯去的，現在不用熬夜搶一元機票，在台灣也可以玩到長長的滾輪滑梯了！錦和公園為了不同年齡層的孩子，設計有 28 公尺、7 公尺、5 公尺三座不同長度的滾輪滑梯，其中 5 米滾輪滑梯配上的是木屑鋪面，在樹林遮蔭之間、聞著木屑淡淡香味，很適合小小孩練習滾輪滑梯上的平衡和速度。不過，由於滑梯平台底下是木屑鋪面，請務必小心勿將木屑帶入滾輪中造成卡住，大家一起來好好照顧新北市為大家省下飛沖繩機票錢的遊戲設施。

必玩設施

除了這個公園可以「水陸兩玩」之外，6 公尺攀爬網和 28 公尺滾輪滑梯，是公園中的兩大亮點，同時還有多項精彩設施，像是結合了隧道滑梯的 6 公尺攀爬網、3 公尺高的鞦韆、台灣唯一大尺寸、足夠 2-3 人同時玩的彈跳床，還有六、七年級媽爸肯定會懷念的遊具：擺盪大索，可以多人一起玩，能站著玩也可以坐著玩。擺盪大索這一區，也是有淡淡香味的木屑鋪面，一邊擺盪、一邊享受自然香氣，是祖孫同行、親子同樂的最好選擇。

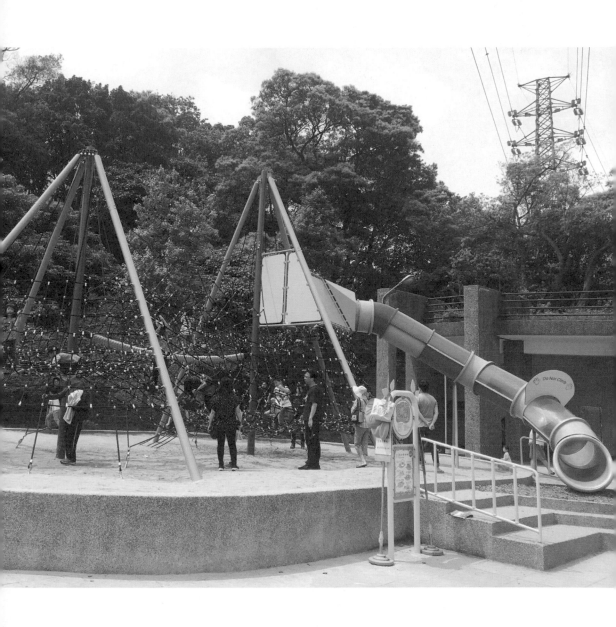

挑戰型的攀爬網架，高度會讓孩子有點卻步，繩網之間的
跨距更是讓幼兒評估能否自己上網的分齡設計。

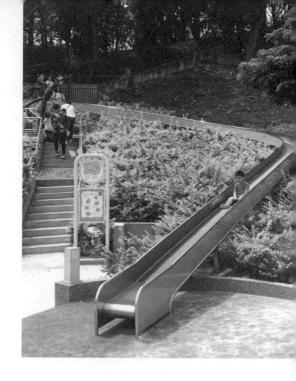

1 可容納多人一起彈跳的彈跳床，三五好友都能聚集享受上下跳躍的開心喜悅。

2 大家一起盪鞦韆的願望，只能靠鳥巢鞦韆達成嗎？喔不！從前公園或校園中曾紅極一時的擺盪大索也能圓夢。

3 短版滾輪滑梯，提供孩子先適應這不一樣的波動感。

4 大坡面磨石滑梯正對運動公園操場，也是孩子奔上溜下的好去處。

5 沿著山坡而建的長形滾輪滑梯，讓人感覺宛如來到日本遊戲場。

● 職能治療師曾威舜怎麼説

這真是水陸兩玩、消暑全齡的感官遊戲場！錐形三層攀爬網，多元結構需要發揮各種潛能與穩定平衡感和空間感，才能到達隱藏在最高層的高空繩索並且使用隧道滑梯。過程的成就感豐富了孩子的心靈，多層的 3D 遊戲動線，完全符合分齡適能的挑戰設計。

超長的滾輪滑梯，穿梭樹叢後的關卡是在終點學習緩衝和安全站起；搖擺繩索讓不同年齡的孩子多了一點想像，共融合作一起玩就是這麼簡單。樹蔭下的方形彈跳網，搭配四周的木屑鋪面，讓孩子扮演小松鼠吧！在這光影與木頭味道的自然元素下盡情跳躍、發揮肌肉爆發力與肢體協調能力。

孩子王檔案

張雅琳。張雅琳是特公盟幾位創始的核心成員之一，有著人來瘋特質，台下人越多講話就越輪轉，從行銷公關轉為全職母親的他，有三個孩子，大的已進入小學高年級，小的一對雙胞胎也進入小學低年級。

曾經，她家附近的大安森林公園的挑戰設施拆掉了，讓她非常生氣，認為誰會在乎大孩子的身心發展？她提到：「大家叫小孩去親子餐廳、私人付費遊戲場。有經濟能力的可以負擔，那沒有經濟能力的家庭怎麼辦？階級平等的公園才有意義，每一個人在這個城市裡的需要，都應該被滿足。」

澳洲景觀設計師 Liam Noble 來台參加研討會，和她曾提到：「一個遊戲的設計，要讓孩子感受到畏懼。只有畏懼，孩子才會去挑戰。人生會經歷很多挫折，孩子從小就知道現實生活就是有風險。遊戲場才能給孩子一試再試的可能，學習評估，思考觀察怎麼面對失敗。」

在討論錦和公園的過程中，張雅琳一直用簡單的話解釋「挑戰度」是什麼：「一個遊戲場有很多不同形式的設施，旋轉、擺盪、攀爬，讓孩子根據自己的能力去選擇自己要玩什麼。年齡越大的孩子，不是不愛玩遊戲，而是面對單一形式遊具，根本沒得玩。」具有

挑戰性的攀爬擺盪的設施，像瀕臨絕種的動物一樣難找，他一定要幫大孩子把絕種的遊戲行為設計回來。

她的孩子喜愛的，就是錦和公園高聳的攀爬網和比其它場域要大的彈跳床。她大的孩子錢虎早在五歲時就許願「遊戲場一定要超刺激！這樣才好玩！」做媽媽的她，聽在耳裡、種在心裡，知道孩子對挑戰的渴求、征服的快感與豐富的感官，這會讓每一個孩子在遊戲時，變成一個個裝滿自信、補充能量的勇者，回到經常挫折、不如理想的現實世界，才有力氣再努力長成不一樣的大人。

同樣地，在大人的運動世界裡，特公盟並不是一直順遂，只能邀請住在當地的媽媽攜手和里長面對面坐下來，彼此聆聽想法，知道里長遇到什麼困難，居民多多參與在地行動，一起為自己鄰里公園出一份心力，大家一起幫助里長的同時，里長也就有能力多幫助里內的孩子。但是，也常遇到妥協和退讓，使得遊戲場改建實在追不上孩子長大的速度。

因此，面對許多家附近沒有公園遊戲場，只能在家玩 3C、看電視的孩子，她也開始思索將兒童遊戲權擴大實作到「解放馬路，讓街道就是孩子的遊戲場」，用募資、用政府標案，一點一滴把孩子的空間主導權拿回，讓遊戲就發生在孩子日常生活身邊的巷弄街道裡。

雖然，更多孩子已經長成等不到也不需要遊戲場的大孩子，更多孩子也在遊戲需求不被重視的過程中，漸漸內化了希望落空的難受。張雅琳仍希望孩子會受到影響和鼓舞，長大後更積極的參與公共事務，如何在失望過後再重新鼓舞自己，繼續往前邁進。

多元特色的遊戲空間
給親子的「風險評估」
練習

特色公園遊戲場越來越多，陪伴孩子遊戲，儼然成為顯學。

近年遊戲空間規劃中最夯的，就是結合「自然遊戲（natural play）」理念的兒童遊戲空間。根據美國研究，自然遊戲空間提供的不確定性和挑戰，比起過度安全的人造空間，要多出 55% 的訪客人數；去前者玩的孩子，更比起去後者遊玩的孩子，要高出 20% 活力，比較健康，體能也比較強。自然遊戲空間大勝安全人造空間的原因，還包括「遊戲樂趣」的設計，優先於「安全」和「維管」，而冒點「風險」，對孩子極有益處，若場域設施能根據孩子的技能度、體適能度和勇敢度，提供各種不同層次的遊戲方式，就能帶來促進「健康的風險」。

什麼是健康的風險？

健康的風險有四種：生理風險、創意風險、社交風險和情緒風險。來看看身為大人的你，都限制孩子去體驗什麼風險？而且，還要注意「風險補償」。簡單說，就是大人把環境弄得越安全，孩子就越不會有機會練習「評估風險」，因為他們被剝奪了學習如何保護自身安全的機會。

通常，大人會限制生理風險。比如說：叫孩子別在混凝土上跑、不准玩樹枝，好像情有可原？因為受傷會讓大人需要多做更多照護工作。奢望公園遊戲空間被設計成一個毫無傷害的地方，以為「符合遊戲場設施標準」就能把風險降到零，是十分不切實際的。小孩的遊戲，不可能避免完全不受傷，若是把輕微傷害也當作是設計錯誤和管理失敗，就會反過來讓設計師及公部門有藉口只提供「過度安全而毫無樂趣的遊戲設計」和「管東管西的罰則」，反而會讓空間只足以讓幼兒使用，對大齡兒童或青少來說，根本太過單調，導致用更危險方式尋求刺激，而增加（自己或他人）受傷的風險，或者適得其反變得較少從事體能活動。

現在有太多大人限制孩子的創意風險，像是：規定玩耍時間、限制自由遊戲 。而社交和情緒這兩個風險的限制，相對比較難以辨識，比如不允許孩子犯錯、不拒絕孩子、不跟公眾互動、不處理衝突和不給孩子經歷傷心、生氣及恐懼所謂負面情緒，這些都是。

讓孩子經歷風險有什麼益處？非常多：會挑戰自己、有意願嘗試新事物、跨出舒適圈、努力嘗試、保持好奇、建立持久度、練習失敗又恢復的健康心態、試圖自行處理負面情緒、掌握自己的恐懼、估算速度、距離和溜滑環境、學習如何安全掉落、建立靈巧的身體意識和技巧、評估危險、彈性思考、結交新朋友、能讀懂他人反應和情緒、應對挫折、長出新思考方式、長出新能力時有為自己驕傲的感覺、減少角力拉扯、找到獨立的樂趣、為自己的安全負起責任、有合理機會時就勇往直前以及了解自己是誰。

陪自己或其他大人一起練習

除了為了終結「直升機教養」而設計更豐富多元的遊戲空間讓孩子去勇於嘗試、去自由挑戰，風險承受程度是很「個人」的範疇，如果遇到風險放手度不一的「其他大人」，為了不被指認成不負責任的恐龍家長或放任小孩危及公共安全的恐怖分子，我們可以練習和大人這麼溝通：「小孩從下面爬上滑梯我沒問題喔～ 他們看起來做得很好耶～ 你擔心他們玩這種遊戲嗎？那我們去跟孩子們聊聊看，看能怎麼解決困擾？」

停下來，深呼吸，照護者先自行思考：這真的會造成嚴重傷害嗎？我覺得不舒服的點是什麼？現在這情境下，這一個孩子正在學習什麼技巧？如果真的有致命危險，動作快就去拯救孩子；但如果沒有，請好好分辨什麼是危害？什麼是好風險？什麼是壞風險？站在幫助孩子「形成風險評估意識」和鼓勵孩子「練習問題解決能力」的邏輯和立場來陪伴。因為，好風險會讓兒童投入與挑戰，並支持他們的成長、學習和發展；而壞風險，則是兒童很難或不可能自行評估的風險，而且沒有明顯的益處。

成為一個有助益的陪伴者

想要給孩子有助益的陪伴，可以尊重主體感受、協助環境觀察、陪伴思考解決方案，可以用以下說法：

注意 （石頭滑）	你有看到 （那株毒藤）嗎？	試著 （快速移動腳）	試著運用 （手臂力量）
你聽得到 （淙淙水聲）嗎？	你有感覺 （火的熱度）嗎？	你現在覺得 （安全）嗎？	你的計畫是什麼 （如果要跨過那樹幹）？
你可以用什麼 （來跨過去）？	你要在哪裡 （放石頭）？	你要怎麼 （爬上去）？	誰可以幫忙你 （爬過去）？

遇到孩子還在練習自己的風險承受程度，試著講：

「看起來，你想爬上去但他想溜下來，該怎麼辦呢？」

「那紅色滑梯有點高，如果要爬，要不要先試藍色滑梯？」

「你覺得安全嗎？我覺得有點高……」

「如果覺得不太安全的話，可以爬下來。」

「我會在旁邊陪你，但你可以自己來。」

「我覺得你準備好了，我們練習過，你現在要自己試試嗎？」

「你的樹枝離我的身體好近，我有點擔心自己被戳到。」

「嘗試跟犯錯很 OK 的，我們每個人都是這樣。」

尊重孩子作為遊戲主體使用者的種種行為，包括尊重年幼的孩子會跌倒，有些孩子會害怕，有些孩子會在嘗試中造成混亂。而所有其他人，都應該共撐一個「會跌倒，但更會從跌倒的經驗之中，長出個體面對跌倒的各種應對方式的生命樣態」的機會，涵納各種情緒的氛圍，以及混亂中逐漸培養共識與共玩的環境。

站在兒童的高度展望未來
讓遊戲空間更多元豐富

現在，大家在公共空間中看到的台灣的特色公園、共融公園
（共融遊戲場）、全齡公園或是新式親子公園，幾乎都是在
2015 年秋天那一場台北市政府前陳情記者會之後，各地縣市
政府的回應和作為。

改變長什麼模樣？背後有什麼故事？

各種各樣的案子，有的是地方政府直接在公園放上「共融式
遊具」就稱作改造，有的邀約國際設計團隊逕行改善及設計。
有的區公所，邀請在地居民在地方說明會上挑選「非罐頭式」
遊戲器材，投票做出決定。有的局處，從辦理說明會凝聚共
識，舉行不同使用族群工作坊找到需求交集。

有的案子邀請到設計師，從旁觀察兒童青少直接在場域探索，
在遊戲工作坊中玩耍，再轉化成空間設計。有的案子由議員／
里長發動，邀請民團場勘討論，請設計公司提案後向主管機關
申請經費。有的則來自地方民眾，自己在參與式預算提案表決
獲得支持。有的案子爭取到小筆經費，請編織老師帶居民改造
小型特色遊戲設施，或全民一起自造手作共建沙坑。更有的案
子，是經由建商、企業或購物中心提案認養維管。

各種的遊戲空間案例，各樣的路徑，各有不同特色，滿足不同需求和達成不同的目標。有的單位機關，甚至在硬體之上，做了更融合使用者之間的圖文告示牌，邀請在地畫家彩繪，舉辦封街遊戲活動熱絡。

每一個改變，沒有辦法一一列在這本書中，否則現在在你手上的，就是沉甸甸的遊戲權紀實百科五年紀錄。

一開始我們曾互開玩笑說，可能會等到大家都當了阿嬤，才可能看到台灣遊戲空間的改變。但是，一座座兒童遊戲場如雨後春筍誕生，雖然我們仍覺得還能再更盡善盡美，但此時此刻每一個改變，對促成的每一個人，我們都心存感激。

曾經的憤媽？在意的公民！引起的改變

曾經在兒童遊戲空間改造過程中，被虛應故事的一位位憤媽，知道生氣的北風可能只會讓才開始認識「兒童遊戲權」和「兒童參與表意權」的台灣社會覺得冷，而把進步的門關上。我們逐漸了解，必須手把手地攬著身邊的人，一起看見孩子的需要；牽著設計師，一同走進遊戲場蹲點觀察；拉著在公家及民眾之間蹣跚平衡執行方法的民代或主事者，期待眼見一個個學得快的部門飛速進行改革。我們願意耐心等到願意聆聽和商量的單位，去找到更多資源，變成實質的空間，歸還給終於被重視的孩子，讓他們一個個好好長大。

台灣進步得很快，兒童參與列入行政法規、雙北和許多縣市如火如荼蓋出了一百座以上新式空間，甚至難以想像地快過一些所謂先進國家（像是加拿大、葡萄牙或英美部分地區）。

公部門和專家學者缺乏的多元組成、多元視角和多元經驗，讓「使用者聲音被聽見採納」放進必要條件之中，城市環境規劃設計才會開始考量到兒童、青少甚至媽媽或是女性。

但是，這些進步，也同時需要我們檢視，是不是把「孩子成長等不及」作為理由，貪戀了速度、曝光和各種成績，而忘記多等孩子說幾句想法，忘記多把關施工和設施的品質，忘記多為永續環境種樹植草，忘記多想到不同身心能力樣貌的孩子，或是，忘記多幫進校園後仍須跑跳的孩子，要一點自由遊戲的時間及空間。

台灣各地的進展和值得關注的地區

台灣也進步得很慢，有的縣市是怎麼樣都沒有參與的機制；有的縣市，關起門來揣想特色公園是怎樣就蓋怎樣；有的縣市是所謂的觀光重鎮，卻怎麼也不利用「特色公園遊戲場」的梗來吸引親子。

像是**基隆市**，政府肯允諾做出改變，卻一直在等一個真正從頭進行、與使用者對話參與的交流，也等著涉及公園管理的各部門統一腳步。特公盟基隆成員如林穎青等，組成了「基隆特色公園養成計畫」社群，他們做足了功課，舉辦論壇、收集使用者意見、推廣公部門正視孩子的遊戲權益，卻總在設計最後要發包的階段，才能正式表達意見，難以透過正式管道，將使用者觀點送入現場。這些過程，直到近幾個月，在中正公園兒童參與式工作坊，納入轉譯遊戲行為，才開始有所改變。只聞樓梯響、期待市府聽得見，基隆成員更分頭在校園、鄰里場合持續推廣遊戲理念，有了安樂三期公園，

基隆親子更期待下一個因緣俱足的時機點，讓使用者意見加入設計開端。

或像是**台南市**，在地的家長如林依瑩等人，組成了「台南也要特色公園」社群，總是不時地問候市長，提醒台南親子需要和政府的溝通管道、更值得擁有夠好玩的遊戲場，立德公園曾有社區手作的改造機會，港濱歷史公園醞釀建設中，但參與深度仍然需要增加。像是**花蓮**，在「後山特色公園改建自建聯盟」的積極召集人黃博源的奔走之下，見過縣長、協助撰寫特色公園千萬預算計畫書提案，參與了進豐公園的設計，完工後算是花蓮的指標遊戲場，現今才等到計畫中共融公園的工作坊到來，卻感受到公民參與情況不如想像中熱烈，必須找出不只是形式辦理、而要真正參與的方法。又或者像是**高雄**，由「高雄特色公園 ing」群組成員康紋翎、黃佳智等人又辦街道遊戲、又辦講座努力不懈，終於在 2020 年下半年，開始有公園規劃能夠參與，前鎮公九、鳳山公十二、左營福山、岡山河堤和鼓山凹子底等；夏天時，又傳來一個好消息，終於在公園管理自治條例中納入兒童表意權，針對新建或改建經費 300 萬以上案例召開說明會，聽取居民及兒童意見，讓兒童也能參與決定。

有的縣市，則成立了除特公盟之外更在地和更多議題關懷的串聯，像是**桃園龍潭**，一群媽媽包括黃琬瑜等人成立了「龍潭親子建設推廣聯盟」，經由向在地議員爭取且參與式提案，替在地的親子爭取到了桃園客家文化園區中的沙坑遊戲區。有的縣市，像是新竹縣**竹北市**，終於在「竹北公園遊具大盤點」社群的熱情成員楊怡青發起下，成立了「新竹縣友善兒童促進會」，日夜追逐民代及對首長緊迫盯人，在竹北遊戲

場地標「繩索公園」被拆的九個月後，爭取回另外一組增添溜滑遊戲功能的繩索攀爬不說，設施底下的鋪面也採用礫石素材，預計在 2020 年底完工。

各縣市因為特公盟而成立推動公園改革的民間組織：
1. 基隆：基隆特公盟（基隆特色公園養成計畫）
2. 台南：台南也要特色公園
3. 花蓮：後山特色公園改建自建聯盟
4. 高雄：高雄特色公園 ing
5. 桃園：龍潭親子建設推廣聯盟
6. 新竹：竹北公園遊具大盤點（新竹縣友善兒童促進會）

投注了時間心力，一年又一年過去，我們大家其實真的還沒等到那些諄諄述說許多年，依然還未曾出現的更分齡適能、豐富多元的公共空間方案。這些方案，包括後文所述的幾個案例：

自然遊戲空間

這是近年遊戲空間規劃中最夯的、結合自然遊戲的兒童空間。自然遊戲，就是在人造環境中模仿自然環境，把自然元素歸還給離自然已遠的親子，包括鬆散素材、樹枝、樹幹、泥巴、有真樹可爬、樹叢可躲和大石頭可以攀跳，現有的相似案例，是新店山區的「桐溪自然遊戲場」，這樣的自然遊戲空間，追求「更綠、更野、更健康、對生態更友善」的設計，公園和遊戲場域沒有明顯界線，反而交錯混搭但動線清楚。

自然遊戲空間中，是利用經濟實惠的鬆散素材，孩子一看就

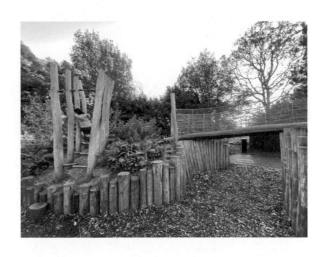

英國邱園的兒童遊戲花園，將自然和遊戲結合得令人心曠神怡。

能自創玩法的元素，還有不用花大錢的地形變化，加上五大明星：草、沙、爬、盪、滑，跟水和鬆散素材，什麼都能玩，當然也包括自然鬆散素材鋪面。

真正說服公部門和設計單位嘗試不同程度的自然遊戲空間，像是台北市永春岡公園、台北市大安森林公園、台北市辛亥生態公園、桃園市大湳森林公園、新北市樹林景觀休憩公園和新北市客家文化園區哈客樂園，幾個案子在參與及規劃階段均已耗神許久，有的終於開始設計，有的進入施作，有的則要等待樹木可移植時節動土，但是否真的結合「自然」和「遊戲」，我們拭目以待。

臨時創客、農地、復育童年

作者曾造訪過的荷蘭鹿特丹霍桑兒童仙境 Wikado 遊戲場，是個把回收資源再利用的遊戲空間。這樣的規劃設計，和台南正興街與國華街口的「廢柴遊樂園」或是新北市汐止區的WAWA 空地樂園相似，都加上了一點「創客遊戲空間」跟「鬆散素材遊戲空間」的成分。台南市觀光旅遊局，給了主事者一筆十萬元經費做街區改造和「非典社區營造」，他說：

「製作材料全面採用廢棄材料，一方面嘗試回收再利用，同時在拮据的經費中能做得更多。」靠著跟鄰居一起做出了廢舞台、蜈蚣重機、無名碉堡、搖搖馬、嚕嚕車、輪胎吊橋、廢物蹺蹺板、電鑽發動木造自走卡丁車等各式創客設施，造出了一個臨時性的街角：廢柴遊樂園。這個例子，也和特公盟在台北市中正區同安街的施洛德花園做的事情類似，只是同安街不斷滾動的使用者參與討論，出現在空間中的樣貌，看似不夠「兒童遊戲」，卻涵融了兒童的空間使用者。而至善基金會，則是將樟樹國小的校外空地，改造成「WAWA空地樂園」作為社區孩子進行創造性遊戲的基地，有空地動手做 DIY、開玩巷弄遊戲，希望藉此看見都市孩童公共遊戲空間議題。

而關注童年議題的教育者，自 2011 年就在竹北溝貝農地打造童年復育遊戲空間，設立一座粘巴達假日學校童年廣場，試圖打造台灣 1970 年代的田野童年，找回遊戲文化的主體性，廣場內蓋有茅草屋、大埕、大沙池、生火區、茅草迷宮、苦楝樹盪鞦韆、泰雅盪鞦韆、高腳樹屋群、木工教室、大土丘和廚房竹屋。類似的農村田野主題遊戲空間，則是在特公盟成員舟車南北往返，積極協助苗栗苑裡辦理兒童參與式遊戲工作坊的親子公園一案，即將出現藺草攀爬架、農舍煙囪滑梯、稻禾沙水遊戲、穀倉親子廁所等。

跑酷、親水、冒險遊戲空間

更多親水、戲水遊戲空間，讓被迫不再能咫尺靠溪河湖泊或海洋的都市孩子，能和水互動得更自在。更多像台中鰲峰山公園一樣的青少遊戲空間、跑酷遊戲空間、極限挑戰遊戲空

英國冒險遊戲空間，提供孩子自
由探索遊戲機會和創客的可能。

間，滿足最被遺忘的青少年齡層，在台北市天母公園的案例
中，跑酷設計是公部門和里長主動提出，讓參與的媽媽聽到
後感動得淚水在眼眶打轉。

而曾在 1970 年代，出現在森林遊樂區或登山步道旁的森林遊
戲空間，森林遊戲極限版本的樹冠層遊戲空間，在日本或歐
洲常見的山訓設施，目前在台灣都還非常罕見，期待新北市
政府喊出的新一代原野遊戲場，甚至是歐英日越紐澳幾個國
家普遍的「冒險遊戲空間」，是為孩子自主探索和自由遊戲
所設計社會扶助空間的一種，成人不能干涉限制，就讓孩子
好好當個孩子去玩耍和探索各式遊戲機會，只有「遊戲孩子

王」會在一旁觀看照料但不干預，陪伴孩子敲打、建構、戲水，並提供使用工具的安全指引，但仍確保孩子不會受到成人的過度指導。

孩子可以自行取得木頭及鋸子等，在孩子王的成人看顧之下，製作任何他們想做的設施，孩子學習互助合作的能力，因為光靠一人無法完成建造，團體間要不斷協調。最後這一個冒險遊戲空間，由於有許多風險自負的不確定性，因此在公園空間中較難執行，必須要有私人單位像是桐溪自然遊戲場或是試辦冒險遊戲的桃園大溪香草野園，有場地保險、固定的工作人員和非自由出入的管理，透過活動辦理或是固定開放使用時間，才較有可能付諸實現。

空間挪用街道遊戲

更多遊戲空間方案，像是在 2018 年底經台北市大同區社區工作者陳妍伶的引介，我們開始練習利用「街道遊戲」這一個臨時性封路創造兒童遊戲空間的議題，練習執行群眾募資專案，當時加入的成員王秀娟，研究專才是「使用者體驗」，加入過程整整一年全責群募幾乎各項細瑣工作，甚至在 2020 年一整年和張雅琳等成員，辦完台北市教育局和體育局支持的每月一場、共四場的鄰里巷弄街道遊戲，她在回想時感慨說道：「兒童重返街道遊戲，是群募平台上比較無形的意識議題，這個群募能成功，真是靠許多媽爸願意幫助特公盟。」

特公盟除了繼續公園遊戲空間的參與，也開始將街道遊戲作為「兒童遊戲權」的推廣事務。2019 年是台灣街道遊戲元年，一場接著一場把城市中 CP 值最低、只能讓車跑的馬路巷弄

2019 年 10 月，群眾募資專案的
第三場封街遊戲，在鄰里社區看
見老幼同玩。

空間歸還給孩子，讓媽爸婆公帶著孩子重新回到路上玩起各
種想像得到的遊戲，踢鐵罐、跳格子、跳橡皮圈繩、紙箱蓋
房子、吹泡泡、用顏料或粉筆在地上作畫、丟水球、用錘子
釘木片。這是英國 Playing Out 的幾位媽媽在 2007 年就生出
來的點子，全世界許多國家都逐步列為常態性的兒童友善政

策之一；台灣也在特公盟主辦、協辦如宜蘭特公盟成員張雅欣主導【宜蘭很有事 × 特公盟】秋日放電街道遊戲，或地區型的「瘋北大兒童上街趣」等操作之下，打開兒童遊戲空間新的一頁。

又也許，還能延伸得更多更廣：例如，新北市鶯歌古鐘樓公園，將在地歷史文物融入兒童遊戲空間設計，試圖形成代際傳承，獲得日媒報導；在幼兒園鄰近設置更多幼兒專屬的遊戲際遇區塊，或是自然遊戲的感統花園；在特公盟辦理台北市教育局和體育局的街遊工作坊之後，能有更多社區鄰里定期舉辦巷弄式的街道遊戲；博物館或圖書館也有孩子嬉戲的角落，幼兒園及小學周遭設立更安全且有遊戲設置的步行通學路，更重視所有家庭能在公園空間一起育樂共養，或者請教育局、社會局或文化局能用政策和預算支持各類型態的「快閃遊戲活動（pop-up play activities）」。

最後，能聽我們說說對未來的願景嗎？

不久的將來，希望我們能從兒童遊戲空間倡議者，逐步發展成為台灣自己的「遊戲學集知平台（Play-ology/PlayGround-ology Knowledge Hub）」，把遊戲學中的專業知識和珍貴經驗（國外案例文章翻譯、設計單位合作經驗、政府部門溝通機制、地方團體互動模式）集中整理，讓遊戲空間規劃設計者找到所需的資訊和參考圖文資料庫。

事實上，我們已經在 2019 年底的歐洲兒童友善城市歐洲聯盟的「Towards the Child Friendly City」全球研討會上，演講過台灣特色公園改造和街道遊戲；在本書出版的此刻，

COVID-19 防疫平穩的台灣，也已經陸續受邀在世界都市公園聯盟的兒童、遊戲與自然委員會和英國布里斯托自然歷史聯盟的「Communicate」研討會上，分享台灣如何在疫情之下持續支持兒童遊戲和自然遊戲。我們一步一步地將世界上的遊戲空間方案介紹回到台灣生根在地化，也一遍又一遍對著我們的國際友人宣告台灣點滴進展，慢慢地走在遊戲學集知平台的路上。

藉由《公園遊戲力》這一本書，讀者對兒童青少的遊戲權利空間面向，還想了解更深，跟孩子站在一起的話，也許可以從「延伸閱讀」章節，找到相關的書籍文章，再多看一些，如孩子的繪本或是大人能懂的專業論述。又或者是從女力角度的文章〈做媽媽、做公民──雙北遊戲場改革的媽媽民主〉來看懂這一群女性公民參與和使用者經驗的思維理路，進而起心動念，加入我們的行列，和我們一起，從各種面向討論，共同來支持社會上缺乏話語權的兒童青少族群，讓他們在公共空間中，用自由奔放盡情笑顏的遊戲，華麗現身。

從活動擺攤或兒童遊戲工作坊時，我們會常對孩子說的繪本如《街道是大家的》、《橘色奇蹟》、《咻！溜滑梯》、《嘆！盪鞦韆》、《我們的祕密研究基地》、《家園》和《遊戲場發生什麼事》，開始和孩子一起思索。

公園、兒童遊戲空間、多元特色遊戲設備
《遊戲場發生什麼事？》、「鈴木典丈全系列」（溜滑梯、盪鞦韆、馬桶、浴缸、屁股、被褥）、《強強那麼長》、《伯特的床底有山羊！》、《找不到校長》、《公園裡的聲音》、《921 紀念繪本——鞦韆、鞦韆飛起來》、《公園裡的烏龜先生》、《橡果的祕密》

兒童發展、遊戲行為（孩子怎麼玩？）
《最特別的送給你》、《老師換我做做看》、《為什麼不可以做我想做的？》、《一根羽毛也不能動》、《公園小霸王》、《神奇的藍色水桶》、《我們的祕密研究基地》、《小與大》

兒童權利（基本人權、遊戲權、表意參與權）
《好心的國王》、《請為每個孩子著想》、《我是小孩，我有權利》、《請為每個孩子著想》、《橘色奇蹟》

公共空間（空間改造、土地正義、社區營造）
《守護寶地大作戰》、《街道是大家的》、《橘色奇蹟》、《天堂島》、《我的家園城市 4：打造理想家園》

文化保存（人文風采、歷史遺跡）
《西雅圖酋長的智慧：印地安酋長的自然與土地宣言》、《水世界下的故事》、《珍珠太太最後的保衛戰》（台灣未有翻譯本）、《綠島大象》

多元需求同樂（認識與接納個體特質，看見、聽見差異和互動）
學齡前及低中年級 /《鱷魚愛上長頸鹿》系列、《河馬波波屁股大》、《你絕不能帶大象上公車》、《貓魚》、《吉歐吉歐的皇冠》、《豬先生和他的小小好朋友》、《獅子的新家》、《阿迪和朱莉》、《大猩猩和小星星》
高年級以上 /《青蛙出門去》、《牆的另一邊》、《兩個人》、《老虎先生》、《無敵奶奶向前衝》

大人或專業人士，則可以從以下專業書刊開始試試，《親子天下》
2017 年第 93 期 9 月號、長虹教育基金會的遊戲城市季刊、【本事一
號】無處不在的設計思維——使用者經驗才是正經事：兒童遊戲場
的故事、《Landscape 景觀專刊》中的〈把兒童放在規劃核心，城市
融合孩子、景觀涵納全齡——遊戲空間路徑的脈絡〉、《國語日報四
月兒童月專題：玩很重要》、《台灣光華雜誌 2019 年 5 月號》中的〈遊
戲場革命——把遊戲權還給孩子〉、《台灣建築雜誌 289 期》中的〈幼
吾幼之城：蹲身側耳，傾聽孩子訴說想望的生命空間〉、《反造再起：
城市共生 ing》和《玩遊戲、瘋設計》。

此外，也有許多相關專書可以收藏。

**成人認識特色公園、兒童發展、遊戲本質、景觀設計、公共空間、兒童權利、
公民參與等**
《反造再起：城市共生 ing》、《玩遊戲．瘋設計——澳洲精選 13 個經典遊戲
場案例》、《社區設計：重新思考「社區」定義，不只設計空間》、《全球公
共空間景觀設計》、《城市造反：全球非典型都市規劃術》、《來蓋祕密基地
吧》、《失去山林的孩子：拯救「大自然缺失症」兒童》、《動得夠，孩子更
好教》、《兒童遊戲課程：動作技能與社會能力發展》、《兒童遊戲與發展》（第
二版）、《兒童權利公約逐條要義》、《向下扎根！德國教育的公民思辨課》1-3
套書、《教室外的公民課：從思辨、對話到公民行動的啟蒙》、《教孩子自己
找答案：未來公民必須具備的五種能力》

按照書中出現順序

- 仙田滿（1996）《兒童遊戲環境設計》侯錦雄、林鈺專譯（田園城市文化事業）西班牙政府經濟、工業與競爭力部（2019）〈童年研究的未來〉（《童年與兒童服務 國際期刊》特刊）
- The United Nations（1989）〈The United Nations Convention on the Rights of the Child〉（The UN）
- TVOntario （2020）Life-Sized City Taipei Episode（TVOntario）
- 梁瀚云（2017）〈特公盟經驗的兒童主體：聽懂內心世界、看懂遊戲行為（上／下）〉（眼底城事 / 還我特色公園行動聯盟專欄）
- 集仕股份有限公司（2018）一起 Fun 暑假 共融式遊戲場工作坊臉書粉專
- Landscape Institute（2016）《The Playground Project: Designing a Better School Environment》（Landscape Institute）
- Mariana Brussoni（2012）〈Risky Play and Children's Safety: Balancing Priorities for Optimal Child Development〉（International Journal of Environmental Research and Public Health）
- Niki Buchan（2016）〈Rules, Rules and More Rules〉（Natural Learning Blog）
- Natural Learning（2016）〈Scrapes and Scratches: Reporting on Injuries to Children while in Care〉（Natural Learning Early Childhood Consultancy）
- Elizabeth Moreno（2018）〈如果孩子不能每天玩，對大腦會有什麼負面影響？〉曾威舜 譯（眼底城事／還我特色公園行動聯盟專欄）
- Elizabeth Moreno（2016）〈What's Happening inside Your Kid's Brain while they Play? These Rat Craniums Give us Clues〉（Playground Ideas）
- 侯志仁等 （2019）《反造再起：城市共生 ing》（左岸文化）
- Mara Kaplan（2013）〈What is an Inclusive Playground?〉（Let Kids Play!）City of Sydney Council（2014）
- 謝宜暉（2019）〈讓孩子冒險，不是恐龍家長，而是培養韌性〉（鳴人堂／還我特色公園行動聯盟專欄）
- 蘇孟宗（2017）〈遊戲地景（Playscape）：由野口勇的遊戲場設計談起〉（眼底城事／還我特色公園行動聯盟專欄）
- The City of Play（2017）《Play-full and Playful Cities: The Infrastructure of Play in Netherlands》（The City of Play）
- Arup（2017）《Cities Alive: Designing for Urban Childhoods》（Arup Group Limited）
- BvLF（2018）《Urban95: Creating Cities for the Youngest People》（Bernard van Leer Foundation）
- Gerben Hellemen（2018）〈Playable Cities: Summary〉（Blogger: Urban Springtime）
- NACTO（2019）《Designing Streets for Kids》（National Association of City Transportation Officials）
- Monstrum 網站

- Studio Ludo（2017）《*London Study of Playgrounds: The Influence of Design on Play Behavior in London vs New York, San Francisco, and Los Angeles*》（Studio Ludo）
- Heather Shumaker（2016）《*It's OK to Go Up the Slide: Renegade Rules for Raising Confident and Creative Kids*》（TarcherPerigee）
- Tim Gill（2018）《*Playing it Safe? A Global White Paper on Risk, Liability and Children's Play in Public Space*》（Bernard van Leer Foundation）
- Joseecmb（2018）〈Stop Telling Kids to "Be Careful" and What To Say Instead〉（Backwoods Mama Raising Outdoor Kids）
- 高耀威（2019）〈歡迎光臨廢柴遊樂園！〉（獨立評論 @ 天下）
- 汐止 Wawa 森林至善兒少發展中心 臉書粉專
- 粘峻熊（2017）〈台灣孩子的童年廣場 (Retro Place of Childhood)〉（粘巴達假日學校）
- ENCFC（2019）Towards the Child Friendly City-International Conference（European Network for Child Friendly Cities）
- 鄭珮宸（2019）《做媽媽、做公民──雙北遊戲場改革的媽媽民主》（台灣大學社會學研究所）

台北市

南港區	**中研公園** ⓘ ♥		萬華區	和平青草園 ♥	
南港區	玉成公園 ♥		大同區	朝陽公園 ♥	
南港區	**南港公園** ⓘ ♥		大同區	景化公園 ♥	
南港區	世貿三重公園 ♥		大同區	**樹德公園** ⓘ ♥	
南港區	九如綠地 ♥		大同區	建成公園 ♥	
南港區	四分綠地 ♥		松山區	三民公園 ♥	
南港區	九如公園 ♥		松山區	婦聯公園 ♥	
南港區	東陽公園 ♥		文山區	萬芳 4 號公園 ♥	
南港區	山水綠生態公園 ♥		文山區	萬慶公園 ♥	
中山區	大佳河濱公園		文山區	文山森林公園 ♥	
中山區	榮星公園 ♥		文山區	**興隆公園** ⓘ ♥	
中山區	華山公園 ♥		文山區	道南河濱公園 ♥	
中山區	永直公園		文山區	景華公園 ♥	
中山區	明水公園		文山區	辛亥生態公園 ♥	
中山區	**花博公園** ⓘ ♥		信義區	象山公園 ♥	
中山區	晴光公園		信義區	松德公園 ♥	
中正區	**華山大草原** ⓘ ♥		大安區	瑠公圳公園 ♥	
中正區	二二八紀念公園		大安區	敦仁公園 ♥	
中正區	牯嶺公園 ♥		大安區	光信公園 ♥	
士林區	**東和公園** ⓘ ♥		大安區	金杭公園	
士林區	**天和公園** ⓘ ♥		內湖區	碧湖公園 ♥	
士林區	士林四號廣場		內湖區	大港墘公園 ♥	
士林區	**天母運動公園** ⓘ ♥		內湖區	明美公園 ♥	
士林區	蘭雅公園 ♥		內湖區	康寧公園 ♥	
士林區	**前港公園** ⓘ ♥				
士林區	社子大橋下日光水岸廣場				
北投區	榮富公園 ♥				
北投區	榮華公園 ♥				
北投區	長安公園 ♥				
北投區	礦港公園				
北投區	立農公園 ♥				
萬華區	**青年公園** ⓘ ♥				

新北市

中和區	**錦和公園** ⓘ ♥	林口區	林口運動公園
中和區	**員山公園** ⓘ ♥	新店區	**交通公園** ⓘ ♥
中和區	佳和公園 ♥	新店區	微樂山丘自行車場
中和區	四號公園 ♥	新店區	陽光運動公園沙坑 ♥
板橋區	**四維公園** ⓘ ♥	新店區	瑠公公園 ♥
板橋區	溪北公園	新店區	三民公園 ♥
鶯歌區	永昌公園	泰山區	貴子兒童公園 ♥
鶯歌區	鳳鳴公園	蘆洲區	環河公園
鶯歌區	鳳鳴公兒 2 公園 ♥	三重區	集賢環保公園 ♥
鶯歌區	鳳福公園 ♥	三重區	集智綠地 ♥
鶯歌區	鳳祥公園 ♥	三重區	六合公園 ♥
鶯歌區	古鐘樓公園 ♥	三重區	新北大都會公園 ♥
鶯歌區	**永吉公園** ⓘ ♥	三重區	同安公園 ♥
鶯歌區	逗逗龍公園 ♥	金山區	杜鵑公園 ♥
八里區	左岸公園 ♥	淡水區	新市鎮兒童公園 ♥
八里區	水興公公園 ♥	淡水區	觀潮廣場 ♥
八里區	渡船頭公園 ♥	汐止區	**白雲公園** ⓘ ♥
八里區	商港公園 ♥	土城區	頂新公園 ♥
八里區	十三行文化公園	土城區	海山捷運公園 ♥
新莊區	新莊塭仔圳公園	土城區	立雲廣場遊戲場 ♥
新莊區	**新莊運動公園** ⓘ ♥	土城區	裕民廣場遊戲場 ♥
林口區	**小熊公園** ⓘ ♥	土城區	延和社區公園 ♥
林口區	**樂活公園** ⓘ ♥	土城區	斬龍山文化遺址公園
林口區	翰林公園 ♥	樹林區	**東昇公園** ⓘ ♥
林口區	一品公園 ♥	樹林區	景觀休憩公園（修建中）♥
林口區	井泉公園 ♥	三峽區	三鶯壘球場溜索 ♥
林口區	東湖公園 ♥	三峽區	鳶山運動公園 ♥
林口區	立功公園 ♥	三峽區	**中山公園** ⓘ ♥
林口區	林口市 17 跳跳糖公園 ♥	三峽區	防災公園 ♥
林口區	立言公園 ♥	三峽區	**龍學公園** ⓘ ♥
林口區	興林口公園	瑞芳區	瑞芳運動公園
林口區	足夢公園		

雲林 嘉義 台南

雲林　斗六藝術水岸園區

嘉義　故宮南院兒童遊戲場
嘉義　諸羅樹蛙遊戲場
嘉義　番仔溝公園

台南　河樂廣場
台南　竹溪水岸園區
台南　立德公園 ♥

台中 南投 彰化

台中　文英兒童公園
台中　圳前仁愛公園
台中　鰲峰山運動公園
台中　豐樂公園
台中　英才公園
台中　新福公園
台中　文心森林公園
台中　二和公園
台中　大里草湖防災公園

台中　大甲鐵砧山雕塑公園

彰化　彰化兒童公園
彰化　百果山風景區
彰化　華陽公園
彰化　溪湖中央公園（修建中）

南投　桃米親水公園

高雄 屏東

高雄　金獅湖南區公園
高雄　小港森林公園 ♥
高雄　蓮池潭兒童公園
高雄　內惟埤公園
高雄　汕頭公園
高雄　六苓兒童遊戲場

屏東　和平公園
屏東　永大公園
屏東　阿猴 1909 綠水園區
屏東　勝利動物溜滑梯公園

公園遊戲力：22個精彩案例，一群幕後推手，與孩子一起
翻轉全台兒童遊戲場

2020年12月初版　　　　　　　　　　　　　　　　定價：新臺幣480元

著　　　者	王佳琪、李玉華	
	還我特色公園行動聯盟	
叢書主編	李　　佳　　姍	
特約編輯	林　　穎　　青	
校　　對	陳　　佩　　伶	
整體設計	Bianco Tsai	

出　版　者	聯經出版事業股份有限公司	副總編輯	陳　　逸　　華		
地　　　址	新北市汐止區大同路一段369號1樓	總編輯	涂　　豐　　恩		
叢書主編電話	（02）86925588轉5320	總經理	陳　　芝　　宇		
台北聯經書房	台北市新生南路三段94號	社　　長	羅　　國　　俊		
電　　　話	（02）23620308	發行人	林　　載　　爵		
台中分公司	台中市北區崇德路一段198號				
暨門市電話	（04）22312023				
台中電子信箱	e-mail：linking2@ms42.hinet.net				
郵政劃撥帳戶第0100559-3號					
郵撥電話	（02）23620308				
印　刷　者	文聯彩色製版印刷有限公司				
總　經　銷	聯合發行股份有限公司				
發　行　所	新北市新店區寶橋路235巷6弄6號2樓				
電　　　話	（02）29178022				

行政院新聞局出版事業登記證局版臺業字第0130號

本書如有缺頁，破損，倒裝請寄回台北聯經書房更換。　　ISBN　978-957-08-4060-5（平裝）
聯經網址：www.linkingbooks.com.tw
電子信箱：linking@udngroup.com

國家圖書館出版品預行編目資料

公園遊戲力：22個精彩案例，一群幕後推手，與孩子一起翻轉
　全台兒童遊戲場/王佳琪、李玉華、還我特色公園行動聯盟著 . 初版 . 新北市 .
　聯經 . 2020年12月 . 320面 . 17×23公分
　ISBN　978-957-08-4060-5（平裝）

　1.兒童遊樂　2.公園　3.公共設施

991.4　　　　　　　　　　　　　　　　　　　　　109017585